全国高等院校艺术设计规划教材

U0331532

设计色彩与构成

（第2版）

张如画 刘 伟 编著

清华大学出版社
北京

内 容 简 介

本书对设计色彩理论进行了全面介绍，可帮助读者掌握并灵活运用色彩原理，了解设计色彩的表现形式、媒介特征、应用范围，同时在实践中不断发掘色彩的情感属性，有目的地进行色彩的采集与借鉴，大量吸收优秀的色彩作品，通过实际色彩的学习及向史前艺术、民间艺术、大师作品的借鉴与写生训练，不断地提高色彩感应与归纳能力。

本书可供高校设计专业的学生与广大爱好设计专业并希望有所提高的社会人士学习与参考。本书案例丰富，讲解详细，通过对实践性色彩教学的探讨与研究，可以快速提高学生的修养，提高其审美能力与实践能力，从而为今后的创作打下坚实的基础。

图书在版编目(CIP)数据

设计色彩与构成/张如画，刘伟编著. —2版. —北京：清华大学出版社，2016（2023.2 重印）
(全国高等院校艺术设计规划教材)
ISBN 978-7-302-43711-6

Ⅰ.①设…　Ⅱ.①张…②刘…　Ⅲ.①色彩学—高等学校—教材　Ⅳ.①J063

中国版本图书馆CIP数据核字(2016)第084826号

责任编辑：桑任松
封面设计：刘孝琼
责任校对：周剑云
责任印制：宋　林

出版发行：清华大学出版社
　　　网　　址：http://www.tup.com.cn, http://www.wqbook.com
　　　地　　址：北京清华大学学研大厦A座　　　邮　　编：100084
　　　社 总 机：010-83470000　　　邮　　购：010-62786544
　　　投稿与读者服务：010-62776969，c-service@tup.tsinghua.edu.cn
　　　质量反馈：010-62772015，zhiliang@tup.tsinghua.edu.cn
　　　课件下载：http://www.tup.com.cn, 010-83470236
印 装 者：涿州市般润文化传播有限公司
经　　销：全国新华书店
开　　本：190mm×260mm　　　印　　张：14.25　　　字　　数：339千字
版　　次：2010年2月第1版　　2016年7月第2版　　　印　　次：2023年2月第6次印刷
定　　价：58.00元

产品编号：064667-01

Preface

色彩存在于大自然中，具有丰富性，左右我们的情绪、生活和心理，它不是一个抽象的概念因素，而是同社会、科技、地域、文化、民族、审美紧密相连，是最具表现力的设计元素。它是主观与客观、表现与再现、联想与创新的统一体，色彩的独特表现力能够产生强烈的视觉冲击力，扩大想象空间，赋予作品新的不确定因素。 设计色彩作为现代设计的专业基础课程，已经从传统的绘画形式中分离出来，成为具有专业指向和独特表现力的必修课程。设计色彩与构成教学是设计专业教学的重要组成部分，是顺应设计创造活动的特殊需求，色彩是设计要素之一，自从包豪斯设计学院成立以来，以伊顿为首的色彩教学专家就对此进行了不懈的研究与实践。然而现代设计色彩与构成教学如何进行延续与改革，是一个亟待认真思考和解决的问题。

设计色彩与现代科技发展紧密联系，具有完备的科学体系，具有广泛的应用范围，涉及视觉传达设计、环境艺术设计、动画设计、服装设计、工业设计等门类，如何有效地利用色彩、表现色彩、提高色彩的表现力成为现代设计色彩与构成的重要环节。

本书立足于色彩基本理论的创立，循序渐进地阐述了色彩的基本原理、色彩的调和与应用、色彩的意向构成、色彩的联想、色彩的创造、色彩的功能及色彩的设计写生训练与情感训练等。本书结合编者多年来在设计色彩基础教学中积累的实际经验，从宏观和微观两个层面对设计色彩基础教学进行了深入浅出的研究和思考，同时根据"虚讲"和"实教"的总体教学思路，通过具体的大师案例与学生案例分析，图文并茂，充分阐述了色彩的实际运用，使学生从基础认知色彩，进而获得良好的理论知识，并应用于实践。

本书第2版主要对上一版中的文字错误进行了修订。

本书与时代接轨，注重传统与现代的结合，充分利用传统文化，让色彩这一富有感染力的设计元素能够适应社会的发展。

张如画　刘伟

Contents

目 录

Contents

目 录

Contents

目 录

第1章

认识色彩

学习要点及目标

- 了解光色原理，掌握色彩的物理属性。
- 了解色彩的基本概念，重点掌握色彩的三大属性。
- 了解色立体，掌握色相、明度、纯度三者之间的关系。
- 了解色彩的构成方法，通过练习掌握色彩的对比和调和方法。

核心概念

色相　　明度　　纯度　　对比　　调和

01

引导案例

　　荷兰画家彼埃·蒙德里安认为："在自然中，如同在艺术中一样，色彩总是在某种程度上依赖于关系，但并不总是受制于它们。在写实的表现中，色彩总是为普遍性的事物的主观化留下余地。尽管色彩通过关系变成了色度、层次以及色彩之间的对比等，但色彩仍保留了优势地位。只有通过对均衡了的色彩关系进行确切的表现，色彩才能被控制住，普遍性的东西才能确定地出现。"在他的后期作品当中，画面几乎都是由三原色(红、黄、蓝)和无彩色(黑、白、灰)的色块并置构成的，并利用直线来进行色块面积的分割，尽可能表现均衡与和谐，画面色彩关系的构成，最大限度地超越了写实。如图 1.1 所示。

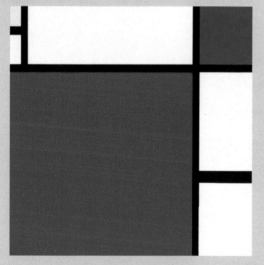

(a)《红黄蓝的构成图》

(b)《红黄蓝的构成图》

图1.1　彼埃·蒙德里安作品

1.1　光　色　原　理

色彩的产生源于科学家们长期对光学的研究，它的发现为我们认识色彩提供了科学的理论依据。

1.1.1　眼睛与光源

我们能够顺利感知色彩需要两个必要的条件——眼睛和光源。光是大自然赋予我们的客观条件，当光线进入眼睛投射在视网膜上，视网膜上的感色细胞就会把光的信息经过视神经传递到大脑，人就可以辨别出不同的颜色，如图1.2所示。光是通过三种途径进入人的视线中的，如光源光，可以直接进入眼睛；反射光，是光照射在物体上，物体表面部分的光在眼睛中的反射；透射光，是通过某种透明的物质界面而进入眼睛的光。眼睛属于人体器官，我们对色彩的认识是通过视觉认知的结果，了解色彩的过程同时涉及物理学、生理学和心理学等多方面知识。

光学理论认为：光是以电磁波形式存在的辐射能，主要包括宇宙射线、X线、紫外线、可见光、无线电波、交流电波等，当电磁波只有400~700nm波长时，其波谱成为可见光谱，而其他两端的则统称为不可见光谱，如图1.3所示。

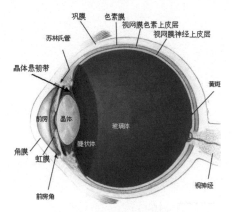

图1.2　眼球结构示意图

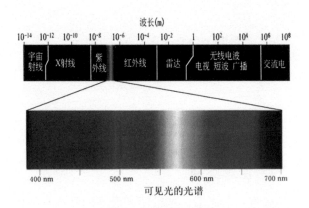

图1.3　可见光示意图

1.1.2　光与色

了解光与色的关系，要从艾萨克·牛顿的物理实验入手，他使阳光透过缝隙落在三棱镜上，在三棱镜中，白色光线被分为光谱色彩，将已经分开的光线透过镜体投射到一面墙上，呈现出连续的七色带光谱，即红、橙、黄、绿、青、蓝、紫七种色彩。如果我们把其中的绿色分离出来，用透镜把剩下的红、橙、黄、青、蓝、紫几种色彩聚合起来，获得的调和色将是红色,它就是绿色的补色。用同样的方法将黄色分离,将剩下的其他颜色进行调和后将获得紫色，它就是黄色的补色。由此可见，每一种光谱色相都是其他所有光谱色相的补色。色光混合属于加色混合，将朱红、翠绿、蓝紫按适当的比例调和后，大体可以得到全部的色彩，这三种颜色被称为色光的三原色，如图1.4所示。

物体是通过吸收和反射光谱射线来呈现色彩的，我们把物体反映出来的色彩称之为固有色，在绘画中常用颜料色来表现物体的色彩关系。红、黄、蓝被称为颜料色中的三原色，它的混色规律与光源色相反，多种色彩混合后得到的色彩，明度和纯度逐渐降低，颜色越多，色彩越暗，逐渐趋于黑色，如图1.5所示。

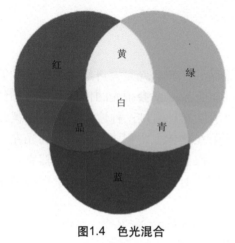

图1.4　色光混合

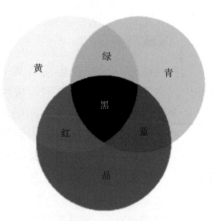

图1.5　色料混合

注意

色光混合的三原色为红、绿、蓝。色料混合的三原色为红、黄、蓝。

1.2　基 本 原 理

1.2.1　色彩类别

按照光学原理，能被眼睛看到的光为有彩色，不能被眼睛看到的光为无彩色。

有彩色是指在光谱中包括的全部色彩，以红、橙、黄、绿、青、蓝、紫为基本色，如图1.6所示。通过基本色之间不同量的混合，可以获得成千上万种色彩，如果将基本色再与不同量的黑色、白色、灰色相混合，可以得出更多的色彩。色彩倾向的微妙变化，能够带给人们数以万计的色彩效果，为人类的生活增添无限趣味。

图1.6　基本色相

无彩色主要指黑色、白色、灰色。从物理学的角度看，因为它们不包括在可见光谱中，

不能被视觉感知，故称为无彩色。其中，灰色由黑白调和而成，由于调入量的不同，会形成深浅不同的灰色系列，如图1.7所示。但在绘画中我们常把黑、白、灰这三种颜色归为有彩色，这是因为，首先，它会影响色彩的明度和彩度。其次，它能够影响人的心理感受，因此从色彩情感的方面来看，黑、白、灰是能够被感知到的，故而被划分到有彩色系中。

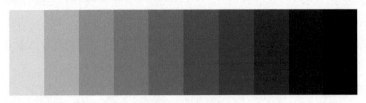

图1.7　无彩色

1.2.2　色彩属性

色相、明度、纯度被称为色彩的三大属性，存在于有彩色系中的任何一种颜色中。

1. 色相H(Hue)

色相是指色彩的相貌或名称，是一个色彩有别于其他色彩的表象特征。色相的差异由光波的长短来确定，依次排列为：红、橙、黄、绿、青、蓝、紫等，这是一种有规律的色彩排列，是一个色相向另一个色相过渡的阶梯，是一个循环的过程，因此色彩学家常将其排列成一个封闭的圆环。为了展现各色相间过渡的均匀性，常将圆环平均分成几个等份，选取5、6、8种基本色相，然后再进行间隔中的色相推移变化，可形成8色、20色、24色或更多色彩的色相环，如图1.8所示。间隔色越多，各色相间的差别就越小，变化就越细微，有时这种变化甚至用肉眼都分辨不出来。

2. 明度V(Value)

明度是指色彩的明亮程度，也叫亮度或深浅度。明度最高的为白色，最低的为黑色，它是由光波的振幅决定的。无彩色和有色彩的所有颜色都含有明度变化，有彩色中各色相间本身就存在明度的对比和变化，如光谱色中，居于中间位置的黄色，色彩明亮，最容易被视觉感知，它属于高明度色彩；处于边缘的紫色，颜色深暗，视觉感知度低，被称为低明度色彩；其他各种色彩有序排列，显示出不同的明度深浅变化。在色相环中选定一种色彩，通过加入不同量的白色，可

图1.8　24色色相环

以使色彩的明度产生逐渐变亮的阶梯式变化；如果逐渐加入黑色，色彩将逐渐向深暗变化，使明度变低。这种变化效果称为色相的明度推移，如图1.9所示。

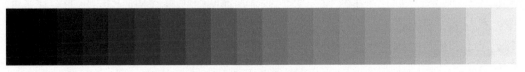

图1.9　明度推移

3. 纯度C(Chroma)

纯度是指色彩的鲜艳程度，也叫饱和度或彩度。由于受光波波长的单一程度的影响，光波越长越单纯，色光越鲜亮。光色越复杂，越靠近纯度为0的白光。我们可以通过一组实验来观看色彩的纯度变化。在色相环中选定一个颜色，再用黑色和白色调出一种与之明度相等的灰色作为调和剂。将色彩中逐渐加入不等量的灰色，并将每次调和后的色彩按顺序排列，从排列中可以观察到，色彩由最高彩度逐渐向中彩度过渡，直到变为低彩度色彩，如图1.10所示。

图1.10 纯度推移

提示

色相的明度和纯度并不呈正比，纯度高并不意味着明度也高，只是显示相应的明度值。无彩色由于没有色彩倾向，故纯度为0。

1.2.3 相关名词

光源色：光源色是指光本身的颜色，按光源所获得的渠道可分为自然光源和人造光源。

固有色：固有色泛指物体在自然光的影响下所呈现出来的色彩。对固有色的把握，主要是准确地把握物体的色相。

环境色：对主物体色彩的影响，除了自然光之外还有设置在主物体周围的其他物体，它们的固有色也会对其产生影响，因为处于同一种环境空间中，故称为环境色。

媒介色：黑色和白色可以随意游离在各种颜色中间，与任何一种颜色相混合，却不改变颜色的色彩倾向，因此被称为媒介色。在现代设计色彩中也常将金色和银色划归为媒介色。

原色：原色是最基本的颜色，在色光中主要指红色、绿色和蓝色；在颜料色中指红、黄色和蓝色。

间色：间色是指红、黄、蓝三种颜色中的任意两种调和得到的色彩，也叫作"第二次色"。

复色：复色是指三原色中的任意一个与间色调和得到的色彩，或者是两个间色调和得到的色彩，也叫作"三次间色"。

补色：补色是指三原色中的任意一个色彩与其他两个色彩调和后的间色的对比关系，如红与绿、黄与紫、蓝与橙等。

邻近色：邻近色是指色相环中相邻的颜色，二者色相性质相似。

1.3 解读色立体

色立体是从立体上展示色彩的各种关系，它将色相、明度、纯度三属性有序地、系统地排列组合，形成了具有立体效果的彩色体，有助于我们更清楚、更明确地观察色彩的分类及变化关系，色立体的关系结构是研究色彩的基础科学依据。

如图 1.11 所示，我们可以先从色相、明度、纯度的大体关系入手，竖轴表示的是黑色过渡到白色的明度变化轴，底端黑色的明度值最小，顶端白色的明度值最大，由底部到顶部的变化为渐变的灰色阶梯。每个色相都是一个点，这些点按圆形的轨迹排列，形成了以竖轴为中心轴的圆环。圆环上的每个点（色相）与中心轴（无彩色）之间的连线表现的是颜色的纯度变化，其变化规律是越靠近中心轴的色彩纯度越低，越靠近圆环的色彩纯度越高。如果以中心轴为观测点，越靠近底部的颜色明度越低，越靠近顶部的颜色明度越高。

立体图展示给我们的是大体上的色彩关系，依据不同的色彩理论所建立起来的色立体的立体效果也有所差别，如蒙赛尔色立体的外形像一棵大树，奥斯特瓦德色立体像是一只旋转的陀螺。除此之外，色立体还包括 P.C.C.S 色彩体系、NCS 色彩体系等。

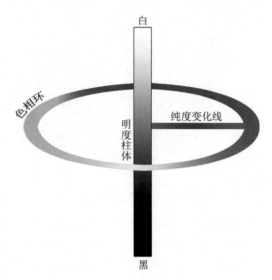

图1.11 色彩关系立体展示图

1.3.1 蒙赛尔色立体

阿尔伯特·蒙赛尔 (Albert Munsell) 是美国的色彩学家和美术家。蒙赛尔从心理学角度研究和分析了色彩的表示关系，于 1905 年创立了蒙赛尔色彩体系，将色彩的色相、明度、纯度以立体的树形表现出来，让人们从视觉上清晰地了解各种属性间的关系变化，此体系常被人们称作 Color Tree(色树)，如图 1.12 所示。他的这一体系经过美国国家标准局和美国光学学会的反复修订，已成了色彩界公认的标准色系之一。

> **提示**
>
> 蒙赛尔色彩体系是根据颜色的视觉特点制定的颜色分类和标定系统，是目前世界上广泛应用的颜色系统。它于 1929 年和 1943 年经过美国国家标准局和美国光学学会两次修订，并出版了《蒙赛尔图册》，现在公布的版本有两套样品，一套有光泽，包括 1450 块颜色，附有 37 块中性灰色；一套没有光泽，包括 1150 块颜色，附有 32 块中性灰色。

蒙赛尔色立体从五个基本色相——红 (R)、黄 (Y)、绿 (G)、蓝 (B)、紫 (P) 扩展到十个主

要色相——红 (R)、红黄 (RY)、黄 (Y)、黄绿 (YG)、绿 (G)、蓝绿 (GB)、蓝 (B)、蓝紫 (BP)、紫 (P)、红紫 (RP)，每一色相又分十等份，共得出 100 个色相，如图 1.13 所示。从 0 到 9 的十个色阶的明度变化中，以彩度最高的第五号为各颜色的标准色相，以第五号为基准，在色环上向两侧逐渐推进查找，便可以找到偏离该色色相而到达另一色相的各种过渡色相。例如，10Y 是偏离黄色接近绿色的黄绿色。

图1.12　蒙赛尔色立体

图1.13　蒙赛尔色相环

　　蒙赛尔体系中的各种色彩都是以数字编写的代号，每一组号码体现的都是一种色彩，为了准确地认出代号所指的色彩，需要了解和认识各种代表符号。蒙赛尔色立体表示彩色的符号是：HV/C，H 代表色相，V 代表明度，C 代表纯度。代表色相的符号为：5R、5RY、5Y……，如上面所讲的，表示明度变化的中心轴，从黑到白的 11 个阶段分别为 10 表示白色，0 表示黑色，中间的过渡阶段分别用 1/、2/、3/……符号表示；纯度是以无彩色的黑为 0，色度以等间隔而增加，用 /1、/2、/3……符号表示，色值越高纯度越高，色值越低纯度越低。在蒙赛尔色立体中红色 (5R) 的纯度最高，色值为 14，蓝色 (5B) 纯度为 8，紫色 (5P) 和绿色 (5G) 纯度各为 10。如图 1.14 所示。

　　如图 1.15 所示，在蒙赛尔色立体的纵向断面中，我们可以清晰地看到各种色彩所在的位置，通过读取数值，便可以找到相对应的色彩。读取方法为：如 5R4/14，即红色 (R) 的第 5 号，明度为 4，纯度为 14 的色彩。蒙赛尔色立体中 10 个主要色相的表示符号分别为：红 (R4/14)、红黄 (RY6/12)、黄 (Y8/12)、黄绿 (YG7/10)、绿 (G5/8)、蓝绿 (GB5/6)、蓝 (B4/8)、蓝紫 (BP3/12)、紫 (P4/12)、红紫 (RP4/12)，这样的色彩标注方法有利于不同区域的色彩共认，为色彩的应用规定了统一标准，体现了蒙氏色彩体系的科学性。

图1.14 蒙赛尔色立体断面

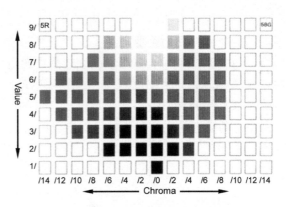

图1.15 蒙赛尔色立体某一纵向断面

1.3.2 奥斯特瓦德色立体

奥氏体系提出了关于色彩的三个要素，分别为 100% 的黑、100% 的白、100% 的纯色，这三个要素的变化可以决定一切色相的明度和纯度。任何一个色彩都是由一定比例的含黑量、含白量和含色量来决定的，无论三个含量如何变化，色彩的总和都应该是 100，即黑＋白＋纯色 =100。奥氏色彩体系展现的色彩关系呈立体的陀螺形，如图 1.16 所示。

01

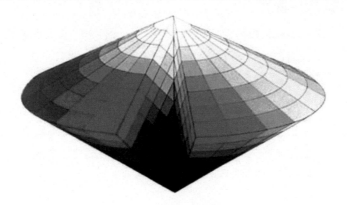

图1.16 奥斯特瓦德色立体

提示

威廉·奥斯特瓦德 (W. Ostwald) 是德国著名的物理学家、化学家，诺贝尔奖获得者，1922 年，他从物理学角度创立了奥氏色彩表示体系。奥氏色立体中共有 30 000 个色标，1942 年，美国芝加哥容器公司根据奥氏色彩表示体系发行了《色彩调和手册》并简化了色相，由 100 个色相简化为 24 个色相，设计出最后的色标为 943 个。

奥氏色彩体系是在德国心理学家、生物学家赫林 (Ewald Hering) "四色说" 的基础之上，即以红 (R)、黄 (Y)、绿 (SG)、蓝 (UB) 为基础扩展为 24 色相环，并从黄色开始标注为 1，直到绿色 24 结束的，如图 1.17 所示。

如果将陀螺由中心轴切开，侧面显示出的是由两个等腰三角形相对而成的菱形，菱形左右顶点的两个色相互为补色关系。两个三角形分别代表的是两组色彩倾向关系，以一组三角形为例。如图1.18所示，三角形的底边是由白色到黑色渐变的无彩轴，表示色彩的明度变化，从白色到黑色分为8个明度阶段，分别用字母a、c、e、g、i、l、n、p来表示，每一个字母表示的是该色彩的含白量和含黑量。三角形的顶点表示纯色，三角形的两个腰是顶点纯色向白、向黑逐渐推进的明度变化，从图中可以看出，每一组的色彩变化都是由等量的28个色块组成的，并标注为相应的含量编号。

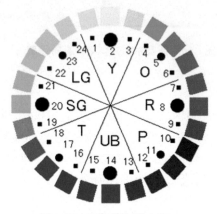

图1.17　奥斯特瓦德色相环

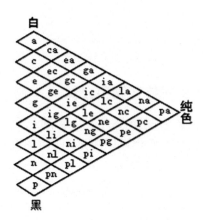

图1.18　奥氏色立体三角形切片

小贴士

奥氏色彩体系是以视知觉原理为基础发展而来，该体系将色彩表现为定量关系，使色彩关系简洁规范，在实际的色彩应用中可以得心应手地运用，有利于帮助我们分析复杂的色彩关系。

1.3.3　P.C.C.S色彩体系

P.C.C.S色彩体系的基本原理和蒙赛尔体系的原理几乎相同，它的最大特点是将色彩综合成色相与色调两种观念来构成各种不同的色调系列，其中的色彩是以成组的方式展现出来的，更方便在色彩应用时的各种搭配。因其等色相面均用不等边的三角形构成，因此色立体呈横卧的蛋形。

P.C.C.S色彩体系的色相是由红 (R)、黄 (Y)、绿 (G)、蓝 (B)、紫 (P) 六个基本色相为基础而拓展形成的24色主要色相，从红到紫标以序号，如：紫味红 (pR)、黄味红 (yR)、红味橙 (rO)、黄味橙 (yO) 等。为了方便应用，色相中还标注了相应的应用标准，并用符号进行表示：如"○"表示用于教育标准的12色；"●"表示心理四基色；"△"表示色料三原色；"※"表示色光三原色。从色环中便能看出各领域常使用的色彩，如图1.19所示。

P.C.C.S体系从白色到黑色划分为九个无色等级，分别用数值1.5、2.5、…、9.5表示，为

了更好地体现明度的变化，将这九个等级归类后形成五个明度区域，即 9.5 为白 (W) 明度阶段、8.5 ~ 7.5 为浅灰 (LTGY) 阶段、6.5 ~ 4.5 为中灰 (MGY) 阶段、3.5 ~ 2.5 为灰暗 (DKGY) 阶段、1.5 为黑 (BK) 阶段。P.C.C.S 体系将纯度以 S 来表示，分为九个阶段，和明度的区域划分一样，将纯度也划分为三个等级，即 1S ~ 3S 为低纯度区，4S ~ 6S 为中纯度区，7S ~ 9S 为高纯度区。如图 1.20 所示。

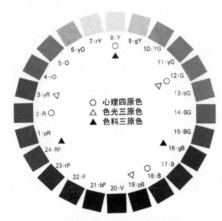

图1.19　P.C.C.S色相环

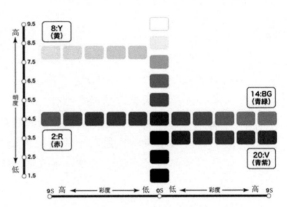

图1.20　P.C.C.S明度与纯度关系表

　　分区域的规划方式，是 P.C.C.S 体系区别于其他体系的特点，该体系将蒙赛尔色彩表述法与色调区域、物体色三者有机结合，根据色相、明度、纯度三大属性的相互关系，将色彩以组的方式划分为色调区域，包括浅色调、浅灰色调、灰色调、明亮色调、鲜艳色调等多个色调区域。如图 1.21 所示。该体系注重色彩的实际应用，以组为单位的划分形式有利于了解色彩搭配，对色彩的实际应用起到了极为重要的指导作用。P.C.C.S 体系颜色的表示顺序为：色相、明度、纯度，如以 2R-4.5-9S 为例，2R 表示色相，4.5 表示稍低的明度，9S 表示最高的亮度，经过查找，本颜色为红色。

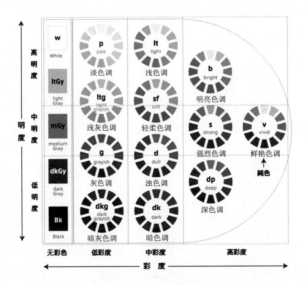

图1.21　P.C.C.S色调分类

1.3.4　NCS色彩体系

　　NCS色彩体系以白色(W)、黑色(S)，黄色(Y)、红色(R)、蓝色(B)、绿色(G)六个色彩为基本色相，以黄—红—蓝—绿的顺序形成色相环，以无彩色的黑到白的灰度渐变柱体垂直在中心。它的色彩空间从外形上看犹如两个圆锥相扣，如图1.22所示。如图1.23所示的是以色彩空间为中心的水平剖面，其中，纵轴W-S表示非彩色，顶端是白色(W)，底端是黑色(S)，中部水平周长是纯彩色形成的色彩圆环。

提示

　　NCS色彩体系是自然色彩体系(Natural Color System)的缩写，是目前世界上最负盛名的色彩体系，是国际两大通用的色彩体系标准之一。它被广泛地应用于建筑、教育、科技等领域，是进行色彩分析、检测和交流的工具语言。由于NCS系统是针对色彩视觉感应所创建的，极易被掌握和使用，是欧洲使用最广泛的色彩系统，因此被瑞典、挪威、西班牙、南非等国家定为国家检验标准，并正在全球范围内被广泛采用。

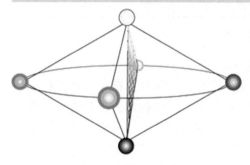

图1.22　NCS色彩空间

　　NCS色彩体系认为一个色彩应该为来自六个基本色的色彩含量的总和：即S+W+Y+R+B+G=100，因此，规定NCS色彩体系的色彩标注符号为黑量、彩量、色调，如：S3050-Y20R，其中30表示含黑量为30%，50表示含彩量50%，Y20R表示为20%的红和80%的黄的色相。根据色彩标号，针对NCS色卡，会很快找出相应的颜色，如图1.24所示。

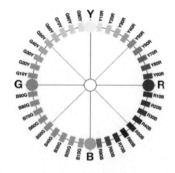

图1.23　NCS色相环

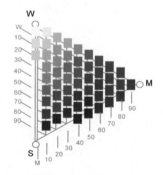

图1.24　NCS色彩三角

小贴士

　　除了以上所讲的四种色彩体系外，还有其他色彩体系，如CIE色彩体系、潘通色标等。每一种色彩体系的研究都对人们从理论上认识色彩和实际中应用色彩起到了至关重要的作用。各色彩体系的基本原理基本上一致，只是研究方向有差别，不同地区会采用不同的色

彩体系标准，色彩的标号更像是一种语言符号，读懂这些符号才能更好地与色彩对话。在具体的实际应用中，根据不同的行业规定，应选择准确的色彩体系作为理论依据。

1.4 色彩构成方法

在日常生活中，面对具体的工作，如在海报设计、服装设计、产品设计、室内设计等设计过程中，我们会发现很多关于色彩应用的难题。设计师们经过了大量的实践，对于如何解决所遇到的困难总结了很多经验性理论，从中发现了美的规律和美的形式，将色彩理论与表现形式相结合，最终明确了色彩的构成方法。

1.4.1 混合法

1. 色光混合

将色光的三原色朱红、翠绿、蓝紫相混合，得到三种间色，即品红、黄、蓝，混合后的三种颜色在亮度上都有所增加，颜色混合的次数越多，越接近于自然白光，因此我们称其混合办法为加法混合。

> **注意**
>
> 色光三原色混合后的间色恰好是颜料色的三原色。
>
> 朱红 + 翠绿 = 黄色光
>
> 蓝紫 + 朱红 = 品红色光
>
> 翠绿色光 + 蓝紫 = 蓝色光
>
> 柠黄光 + 蓝紫光 = 白色光

2. 色料混合

颜料色的混合与光色混合正好相反，属于减法混合，将色彩混合后，其明度和纯度都有所下降，混合的次数越多，降低程度越大。例如，柠檬黄和蓝混合后得到绿色；红色和绿色混合后得到灰黑色。

3. 视觉混合

视觉混合并不是真正意义上的色彩调和，色彩间并没有发生质的变化，而是色彩带给人的视错觉。这种错觉可以让视觉产生美妙的色彩变化，使画面的色彩语言更丰富、更生动。

视觉混合分为两种，一种是具有动态的旋转混合，将多种色彩并置在旋转盘上，用力旋转托盘，我们会发现运动起来的色彩呈现出漂亮的灰色，而并非颜料调和后的黑色。这是因为运动使视觉将一种色彩倾向"转向"另一种，事实上颜色本身的明度和纯度并没有变化。

另一种是具有空间感的空间混合，这种方法是将多种颜色并置到同一平面内，当视觉与平面的距离拉大后，色彩之间会出现某种模糊现象，如黄色与蓝色的并置，距离加大后视觉会呈现出绿色的色彩倾向，空间混合实质上是色彩的视觉调和，是通过观赏者与作品互动来完成的，它有利于调动观赏者的积极性。同时，空间混合也要把握一定的规律，即构成形态的颜色块要适当，视线与作品的距离要足够，否则，比例失调，形象难以被视觉捕捉。

案例分析

空间混合的表现形式多样，主要以"色块"的变化为主，它是色彩的载体，是组成整体形象的活跃分子，它是否丰富影响着画面的整体性和协调性。组成色块的元素很多，如几何图形、字母、文字、符号或一个单元组等。如图 1.25 所示。

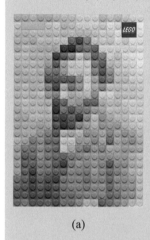
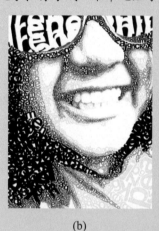

(a) (b) (c)

图1.25　空间混合

点评：如图 1.25(a) 所示，利用空间混合方式设计的一款海报，画面由刻有产品标志的积木块拼贴而成，通过色彩变化，组合成人物的形象，使画面充满趣味性，体现了产品的儿童心理。

如图 1.25(b) 所示，利用字母作为色块，组合成人物形象。画面中黑白色的明度对比强烈，突出人物的夸张表情。

如图 1.25(c) 所示，构成画面整体形象的色块是以纸条穿插的形式展现出来的，使形象同时具有多层次的空间感，画面具有生动的表现力。

小贴士

空间混合的练习中要把握的因素很多，如色调的冷暖、色相间的过渡、面积的对比、空间的表现、层次的把握等，初学色彩的同学应尽量选择形象简洁的画面进行练习。

1.4.2 对比法

色彩的对比方法是指两种或更多种色彩并置于同一画面中时产生的差别。对比法要求将色彩附着在某个图形或某种形式中，如图形面积的大小、位置的变动等，都是产生对比的客观条件。对比法可以增加色彩的相互衬托，丰富色彩的视觉感受。色彩对比的方法很多，大体上分为色相对比、明度对比、纯度对比、冷暖对比、面积对比、连续对比等。

1. 色相对比

色相对比是将色相环中两种或更多种色相并置，通过观察比较形成的差别对比。根据色相环中色彩位置的分配，可以将色相对比进行更细的划分，如色相环15度以内的对比称为同类色对比（弱对比）；45度以内的对比称为类似色相对比（微弱对比）；色环表上距离在90度以内的色相对比称为中等色对比（中对比）；距离在120度以内的色相对比称为对比色相（强对比）；距离在180度以内的色相对比称为互补色对比（强烈对比），如图1.26所示。

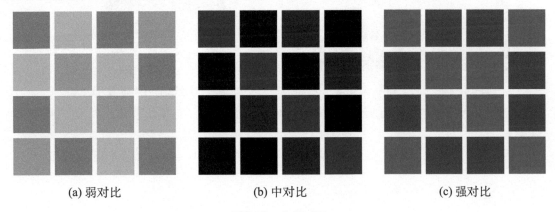

(a) 弱对比 (b) 中对比 (c) 强对比

图1.26 色相对比

点评：如图1.26(a)所示，采用了绿色色相的弱对比，属于同类色的对比关系，对比效果温和、雅致、安静，适合用来表达某种安静的环境氛围。

如图1.26(b)所示，蓝与紫的色相对比较为明确，显得丰满、沉稳，既保持了整体效果的统一，又有色彩看点，属于色相的中对比。

如图1.26(c)所示，画面里红色与绿色不断地跳动，争奇斗艳，显得特别的热闹和强烈，容易第一时间被关注。但补色对比太过强烈容易引起视觉上的疲劳感，不适用于大面积范围内。

色相对比是最为直接的对比方法，是观赏者最容易辨认的构成效果。如红、黄、蓝三原色的对比，是色相对比中最强烈的视觉效果，常用来作为警示和提醒，如生活中的交通指挥灯系统，选用红、黄、绿三种颜色作为主要灯光变换的色彩，之所以没选用蓝色是因为环境光蓝天会影响视觉辨认，而红与绿是补色关系，对比最强烈。同一道理，原色色相的对比还广泛地应用于化工、食品等领域，其目的就是利用色相对比的强度来强调安全或危害的系数，引起人们的高度重视。

色相对比在绘画或艺术作品中应该把握一定的原则，如一幅作品中只能选定一个大的色彩倾向，通过把握颜色的明度和纯度的变换来表现画面，体现层次关系，避免过多的色彩倾

向同存，破坏画面的统一性。

案例分析

色相对比练习有利于更好地掌握各色相间的对比关系及对比带来的视觉感受。如图 1.27 和图 1.28 所示。

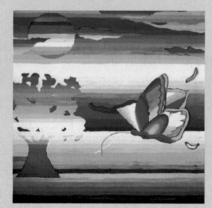

图1.27　色相对比练习 王晓梅

图1.28　色相对比练习 王士杰

点评：如图 1.27 所示，利用色相推移对比构成画面，整体效果对比强烈，画面色调亮丽。

如图 1.28 所示，选取了一组彩度较低的色相进行对比，画面整体和谐，稳定。

2. 明度对比

明度对比是指两种以上颜色，由于色彩的明暗程度不同而产生的对比现象。明度对比可以是同一颜色不同明度等级的对比，也可以是不同颜色之间的明暗对比。无彩色的黑和白之间也存在不同等级的明度对比变化。

提示

明度对比是控制色相对比之后的正常发展阶段，明度对比有利于表达微妙的空间感和质量感，突出于其他对比方式。明度对比可以使画面的层次细腻，关系变幻多姿。即便是在没有全面实现视觉写实再现色彩的东方文化中，也存在着变化丰富的明度对比，如我国的水墨画，是将无彩色的黑白进行明度等级的分割，然后用于绘画中来体现空间和塑造形象。

在以无彩色渐变轴为中心轴的色立体中，明度变化是以黑色到白色的渐变等级划分的，每个色相的明度变化都会受其影响，大体上可以划分为三个区域，即弱对比区、中对比区和高对比区，各区域中的色彩表达各具特色，可按需要进行选择。

明度对比的训练方法有两种：一种是选定一个颜色，通过加入不同等量的白色，色彩会出现明度不断提亮的各等级色阶；另一种是将这种颜色逐渐加入不同等量的黑色，会形成色

彩明度不断变暗的各级色阶，利用所得到的色彩填充画面，形成各种美妙的变化。利用明度变化区域里的色彩构成画面，可以得到不同颜色、不同明度的色彩对比效果，如图1.29和图1.30所示。

图1.29　单色明度推移

图1.30　色相间的明度对比

01

点评：如图1.29所示，利用蓝色作为基本色，分别加入不同等量的白和黑，形成了具有等级变化的各色阶，利用重复骨骼的形式进行色彩的填充，形成了具有空间感和旋转感的画面。

如图1.30所示，在色相对比中，由于各色相间纯度差异很大，要想使画面统一，就要利用明度对比来协调画面，画面中因为有了共同的色彩语言而显得整齐、和谐。

案例分析

明度对比可以调节画面的色彩对比关系，可以划分画面层次，增进层次感，如图1.31和图1.32所示。

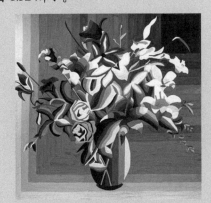

图1.31　明度对比练习　王士杰

图1.32　明度对比练习　孙亚楠

点评：如图1.31所示，利用推移对比，使画面产生空间进深感，各形象间关系明确，结构清晰。

如图1.32所示，采用明度的中度对比，使画面整体效果平稳、安静，很好地表达了主题。

3. 纯度对比

在色彩对比过程中，由于色彩的纯度差别而形成的对比称为纯度对比。在色立体的认识中，我们常用数值来表示物体的纯度，即鲜艳程度，距离圆环越近的颜色，其纯度越高，组成圆环的各点是代表纯度最高的色彩倾向；反之，离无彩轴越近，色彩的纯度越低。为了方便认识纯度对比，我们将纯度对比大概分成三个区域，即靠近无彩轴区域内的色彩称为低纯度色彩；靠近色相环的色彩称为高纯度色彩；位于中间区域的色彩统称为中纯度色彩。

前面所讲的 P.C.C.S 色彩体系明确地划分了色彩的各种倾向区域，如鲜艳色调、明亮色调、强烈色调、轻柔色调、浊色调、淡色调、浅色调等。这个区域的划分对于学习纯度对比有极其重要的指导作用，我们可以根据这些区域内的色彩搭配进行练习。

任何一种对比都存在两种因素，它们是互相支撑的依据。在纯度对比中常用艳和浊作为对比支撑，形成了各种对比方法，如强烈的艳色对比会产生夺目、华丽的感受；缓和的艳色对比会产生淡雅、含蓄的感受；强烈的浊色对比具有沉稳、个性的特征；平和的浊色对比具有朦胧、神秘的特点。

案例分析

纯度的对比练习要求学生掌握图形和色彩间的面积大小，做到形和色的等量均衡，以使画面协调，如图 1.33 和图 1.34 所示。

图1.33　色相对比练习　林全

图1.34　色相对比练习　李宁

点评：如图 1.33 所示，作品中表现了红、黄、蓝三个原色的对比关系，有意识地降低了红色和黄色的纯度，突出了蓝色，使画面层次分明，具有空间感。

如图 1.34 所示，画面中红色和绿色的补色对比显得格外的跳跃，有意识地降低了红色和绿色的彩度，使画面和谐，同时画面中还运用了综合推移的对比方法，增强了画面空间感。

提示

纯度对比的方式可以分为三种：将同一色相、同一彩度的色彩加入等量黑色或等量白色；或加入改色的补色；也可加入同等明度的灰色。

4.冷暖对比

冷暖对比是针对心理反应的一种色彩体验，是根据人感受色彩的冷暖差别形成的对比。如太阳光反映出的红色、橙色、黄色等色光，给人带来温暖、火热的感觉；蓝天、大海、高山、雪地等环境色给人带来寒冷、凄凉的感觉。还有被称为媒介色的黑色和白色，也具有冷暖的倾向，白色的倾向为冷，黑色的倾向为暖，由于它们可以和任何颜色进行调和，因此白色和黑色可以影响颜色的冷暖倾向，加入白色使色彩变冷，加入黑色使色彩变暖。

绿色在冷暖对比中属于较为中性的色调。绿色的冷暖倾向取决于它和哪种颜色搭配，如在蓝色倾向的画面中，绿色呈现出的是暖色感觉，在红橙色倾向的画面中绿色代表冷色。

案例分析

冷色的色彩倾向能给人带来清醒、寒冷、沉静、爽快的感受，暖色的色彩倾向则使人欢快、喜庆、愉悦。合理地使用冷暖对比，可以从视觉上调节人的心理情绪，如图1.35和图1.36所示。

图1.35 冷暖对比练习 韩鸿雁　　　　图1.36 冷暖对比练习 熊立松

点评：如图1.35所示，利用色彩的冷暖对比，表现了不同的心理感受，红色使人感觉火热、暴躁，犹如"面红耳赤"，具有冷色倾向的蓝色使温度减低，态度缓和，甚至有些冷淡。

如图1.36所示，利用色彩的冷暖关系，表达心情，红色温暖，犹如夏天；绿色中和，犹如春天；黄紫厚重，犹如秋天；蓝色寒冷，犹如冬天。

小贴士

　　冷暖对比在生活中很常见。游泳馆和健身馆常选用蓝色倾向的色彩，目的是给人以清爽、透明和空间感，另外蓝色色调沉稳，不易对视觉造成刺激，使身心放松。美容院、洗浴中心、娱乐场所等常采用暖色倾向的色彩搭配，给人以温暖、安全、刺激的心理感受。

　　5.面积对比

　　面积对比是指构成画面的各形象之间的量的对比。由于形象所占的面积有大小的差别，直接影响了色彩的对比效果，如在大面积的协调色调中置入小面积强烈的对比，可以突出某种色彩，打破画面的呆板，形成生动的视觉效果；相反，将小面积的协调色调放置于大面积的对比中，将会使画面动中生静，产生"以静制动"的视觉效果。

　　由于颜色具有伸缩和扩张的特点，同等面积大小的两块颜色在对比中不能完全呈正比。关于纯色的明度比例问题，歌德曾以数比的方式规定如下。

　　(1) 原色和间色的和谐面积比例关系：

　　黄：橙：红：紫：蓝：绿 = 3：4：6：9：8：6

　　(2) 三原色中黄：红：蓝 = 3 ： 6 ： 8

　　(3) 三间色中橙：紫：绿 = 4 ： 9 ： 6

　　(4) 每对互补色的明度比例：

　　黄：紫 = 9 ： 3 = 3 ： 1 = 3/4 ： 1/4

　　橙：蓝 = 8 ： 4 = 2 ： 1 = 2/3 ： 1/3

　　红：绿 = 6 ： 6 = 1 ： 1 = 1/2 ： 1/2

　　从数比上可以推算出各颜色所应占的合理面积，如橙色与蓝色的比例关系是 2 ： 1，那么蓝色面积只要能达到 1/2 的橙色面积，画面就能使人感觉得到了平衡。这个比例关系有利于我们进行合理的面积对比搭配，但在实际应用中要巧妙把握。

案例分析

　　面积对比练习有利于同学们把握合理的构图，掌握各色彩的比例关系，如图 1.37 和图 1.38 所示。

01

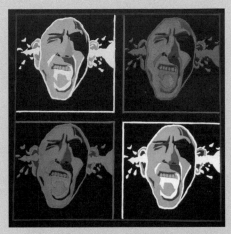

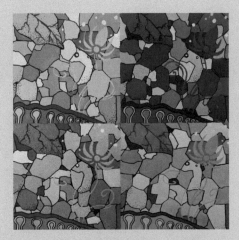

图1.37　面积对比练习 刘书杰　　　　　图1.38　面积对比练习 赵立佩

　　点评：如图 1.37 所示，画面中很好地把握了色彩与图形面积之间的关系，当纯度较低与较高的色彩搭配时，要有意识地减小较高彩度色彩的面积；当两个互补色彩搭配时，要保持量上的平衡。

　　如图 1.38 所示，合理的构图有利于色彩的搭配，画面中有节奏的构图方式带动了色彩的活跃性，具有韵律感。

01

小贴士

　　面积对比受空间和距离的影响，具体应用中应以实际空间的范围大小和观赏距离远近为参考。

6. 连续对比与同时对比

　　连续对比是一个动态的对比过程，眼睛在观察一种物体色彩后将视线转移到另一个物体色彩的过程中，前一个色彩影像还将短暂地持续在记忆中，从而形成视觉残像。连续对比可以产生丰富的色彩效果，如我们在观察一个红色的雕塑作品时，被忽然飞驰而来的蓝色车辆打断，在我们将视线转移到蓝色车辆的过程中，便产生了红色－紫色－蓝色的色彩效果。连续对比被广泛地应用在空间设计中，利用空间色彩的转换可以获得丰富的色彩语言。

　　与连续对比相对应的还有同时对比，即颜色并置后产生的视觉混合现象，也称作色彩空间混合。这种同时对比的方法可以使色彩更活跃，视觉参与使色彩形成感性的过渡，是作品与观赏者之间沟通的桥梁。

案例分析

同时对比可以使画面颜色更加丰富。由于观赏者的参与，人不再是被动接受，而是主动获得色彩信息。要注意的是观赏中要保持一定的距离，才能够看清形象，如图1.39和图1.40所示。

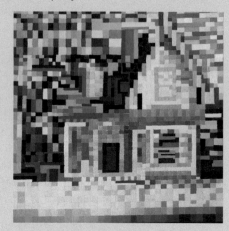

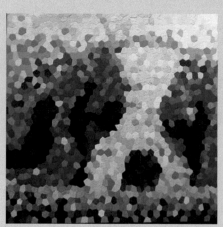

图1.39　空间混合练习　王晶　　　　　图1.40　空间混合练习　王士杰

点评：如图1.39所示，饱和度和明度较高的色彩对比，使画面色调清新。

如图1.40所示，将并置"色块"的形状变化成不规则的五边形，使画面变化丰富，冷暖色调的对比使动物形象清晰可爱。

1.4.3　调和法

对比和调和是统一的矛盾体，在画面的构成中两种因素互相平衡才能产生美感，否则，画面将会失去平衡。当画面中各色相间无内在联系时；当色彩的饱和度较差，无明确的色彩倾向时；当构成色彩过多，无法拉开主次关系时，都需要对其进行调和。调和是使各要素趋于统一的必要手段。

所有的调和都是针对色相、明度和纯度而言的，在设计中根据不同的需要，按照色彩的搭配原则，将色彩的三种属性重新构成，就会打破原有的色彩组织方式，形成新的有秩序的组织关系，这种关系是建立在色彩调和的基础之上的。

1. 针对三大属性的调和

从色彩的三大属性入手，在色相、明度和纯度三个要素中，保持某种属性相同的调和方法。

(1) 同一或近似色相的不同明度和纯度色彩的对比调和，优点是稳重、平和，缺点是容易使画面单调和枯燥，如图1.41所示。

(2) 同一或近似明度的不同色相、纯度的色彩调和，优点是表达含蓄、优雅，缺点是容易使画面模糊，因此需要注意加强色彩的层次关系，如图1.42所示。

图1.41 同一色相调和练习 张嘉惠

图1.42 同一明度调和练习 张嘉惠

(3) 同一或近似纯度的不同色相、明度的对比调和。这种调和可以突出色相和明度的变化，画面对比强烈，效果清晰，但要把握纯度上的对比强度，如图 1.43 所示。

(4) 有彩色与媒介色 (黑色、白色、灰色、金色、银色) 的调和，媒介色可以和任意有色彩进行混合，从而改变色彩的明度或纯度变化，使画面因为有统一的因素而协调，是一种很好的调和手段。

2. 针对构图的调和

构图与色彩的关系极为密切，画面的构图秩序是否协调，直接影响到色彩运用的协调性。色彩的秩序性调和应该把握在变化与统一的前提下，按照平面构成的类型，将色彩赋予重复、渐变、疏密、空间等形式中，让色彩从大小、疏密、强弱、深浅等变化中有秩序地调和。

图1.43 同一纯度调和练习 张嘉惠

重复和有方向感的色彩秩序极易使画面产生协调性，但大量使用有时也会引起视觉的疲劳和观赏者的厌倦，因此，在设计中要求把握变化的原则，如在大面积调和色彩中加入小面积的强度对比，能够激活画面，形成生动的视觉效果；又如，在平和的灰色画面中提高局部色彩的饱和度，能够让浊色与艳色产生对比，活跃画面气氛。

3. 针对色立体的调和

色立体中明确了各色彩之间的关系，针对不同角度的色彩区域，可以得到以下几种不同的调和方法。

(1) 同类色的调和。这是一种较容易的调和方法，但容易使画面呆板，缺少活力。

(2) 邻近色的调和。画面效果统一且色彩丰富。

(3) 类似色的调和。画面缺乏变化，需要运用对比因素提高活跃气氛。

(4) 互补色的调和。补色是最强烈的对比关系，它可以最快地捕捉人的视线，但在构图中，补色面积太大容易产生生硬感，适当地调整补色的面积比例或改变构图结构，可以很好地调和画面。

(5) 两种或三种颜色的调和。两种颜色间的调和，可以选取一种共用色彩（黑、白、灰）作为调和剂，同时加入到色彩中，使两种色彩因为有了共性而协调。三种颜色的调和常选用色立体上等边三角形、等腰三角形等几种位置关系上的色彩，调和效果根据选择范围的变化而不同。

案例分析

通过色彩调和，使不统一的因素趋于统一，不协调的因素趋于协调，必定会带来视觉上的舒适和审美上的愉悦，如图1.44至图1.49所示。

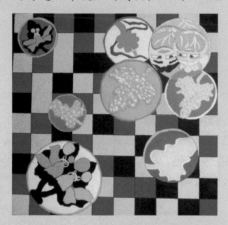

图1.44 色彩调和练习 史晓蓉

图1.45 色彩调和练习 薛白翠

图1.46 色彩调和练习 郑利园

点评：如图1.44所示，面对红色和黄色两个颜色的强烈对比，采用降低其他形象的明度来进行画面调和，使画面的纯度和明度保持了统一。

如图1.45所示，双方色彩中都含有一定量的对方色彩，色彩倾向共同走向第三方，使画面和谐统一。

如图1.46所示，用面积和量来控制色彩的对比程度，画面在保持大面积的统一的同时，又富有跳跃性的色彩变化。

图1.47 色彩调和练习 占强

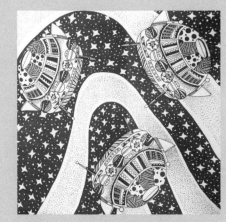

图1.48 色彩调和练习 陆颖

图1.49 色彩调和练习 郑利园

点评：如图 1.47 所示，黄色色调的运用使画面鲜亮、明快，画面中蓝色的运用非常关键，同一明度和纯度的蓝色与大面积的黄色形成了均衡的对比，四块黑色的参与使整体色调沉稳，有层次感。

如图 1.48 所示，在同一色相构成的画面中，巧妙的构图会打破色彩的单调和乏味，活跃画面气氛。

如图 1.49 所示，当红色、黄色、蓝色、绿色同时出现在画面中时，最有利的调和手段是利用面积控制量，利用纯度和明度寻找共性。

小贴士

对比与调和是一对辩证的矛盾体，对比通过造成对立、产生矛盾和差异来凸显事物的特征，在色彩视觉表现中体现为不同的艺术效果，差异程度越高，画面越鲜明、越醒目，层次感越强。调和则是将对比推向秩序的导向载体，在色彩视觉表现中差异程度较小的表现为调和，它能使视觉元素彼此和谐，产生联系，融洽协调。我们既要在对比中求调和以展现视觉的统一，又要在调和中求对比，以达到视觉表现的艺术化。

认识色彩能使我们真正地认识大自然，确切地了解人与色彩的关系。色彩是关于光学、生理学、心理学等多种学科的综合学科，色彩存在于生活的各个领域中，对色彩基本原理的研究，有利于人们从理性上认识色彩，只有正确地掌握色彩理论，才能更好地对其加以应用。

1. 关于色彩的相关名词有哪些？
2. 怎样理解光与色？
3. 色彩的构成方法有哪些？

根据所学原理，分别做色彩对比作业和色彩调和作业各两张。要求从整体上把握对比和调和关系，在统一中求变化，在变化中求统一。尺寸不小于20cm×20cm，绘画手段不限。

第2章

色彩信息的数字化

学习要点及目标

- 了解数字色彩的构成规律。
- 了解数字色彩的相关概念。
- 通过了解数字色彩的输入和输出方法，准确地掌握和运用色彩管理软件。

核心概念

数字技术　　图像分辨率　　色彩模式　　数字管理

引导案例

　　随着科技的发达，各种电子类产品层出不穷，基本上人手一个的智能手机，让每个人都享受到了数字技术带来的快乐。同时，数字技术带动了色彩的数字化，使数字色彩承担起更多的服务功能。

　　今天的人们对数字色彩的认识并不陌生，数字色彩已经渗透到人们生活中的很多方面。如图2.1所示为一款新开发的数字游戏《开心消消乐》，其丰富的色彩和可爱的表情让许多人爱不释手。在游戏开发的背后，是很多关于数字色彩的概念和理论，对于设计专业的人来说是极为重要的学习课程。

图2.1　游戏界面

2.1　数字技术

　　数字技术对于我们来说并不陌生，在现代生活中，到处都可以见到和数字技术有关的产品，如电脑、电视、手机、照相机等，今天，整个社会都好像生活在数字中。

　　从计算机诞生之时便开始有了数字技术。数字技术也称数字控制技术，是借助一定的设备将各种信息，包括图片、影像、文字、声音等，转化为电子计算机能够识别的二进制数字"0"

和 "1" 后进行运算、加工、存储、传送、传播、还原的技术。由于在运算、存储等环节中要借助计算机对信息进行编码、压缩、解码等，因此又称为数码技术、计算机数字技术等。

2.1.1 数字技术的优越性

数字技术之所以被社会各行业广泛应用，被大众广泛接受，是因为它存在其他技术不可替代的优越性。它具有抗干扰性，数码技术传递加工和处理的是二进制信息，不易受外界的干扰；数码技术能力强、精度高，可以通过增加二进制数的位数来提高精准度；数码技术保存时间长，节省能源空间，可以将整个图书馆的所有资料以数字信息存储；数码技术保密性好，可以进行加密处理，使一些宝贵的信息资源不易被窃取；数码技术通用性强，可以采用标准化的逻辑部件来构成各种各样的数码系统。

2.1.2 数字色彩的诞生

关于色彩信息的数字化，最早可以追溯到色立体发明之初，在第 1 章认识色彩时我们得知，每一位色彩学家都将该色彩体系中的颜色用统一的字母和数字进行标示，如 5R4/14、2R-4.5-9S、S3050-Y20R 等，这是概念上的数字表示。随着计算机技术的发展，色彩真正成了可以进行加减运算的数字化色彩，它可以用 1%、2%、3%……100% 的数值来表示色彩，进行科学的色彩加减，定义科学的色彩特性。

2.1.3 数字色彩的构成

我们在计算机、电视等电子设备上所观看到的色彩，都是通过红 (R)、绿 (G)、蓝 (B) 三种色彩的亮度和强度来调和的，即色光明亮度会随着不同色光混合量的增加而增加。当这三种颜色同时混合在一起时，便会显示为白色。因此，我们说数字色彩的构成属于色光的加色混合。

2.2 相关的数字色彩概念

2.2.1 图像分辨率

图像分辨率是区分图像精密度的质量单位。在点阵图像上，不管是几何图形还是照片影像，应用程序都会将其转换为一个个正方形的点，这些点被称作像素 (Pixel)，每一个像素都会对应一个明确的颜色，单位面积内包含的像素越多，就越能表现出图像细微的部分，反之，单位面积内包含的像素过少，会使图像出现模糊不清的现象，如图 2.2 和图 2.3 所示。

分辨率是指在长和宽的两个方向上各拥有的像素个数。分辨率与像素密不可分。像素和分辨率是呈正比的，像素越大，分辨率越高。因此，分辨率决定了图像的质量和实际大小。

表示分辨率的单位有 dpi、ppi、spi、lpi 等，它们是相似的概念，用于各种不同的打印模式。其中最为常用的是 dpi，所有的印刷机器都默认 300dpi 的文件为精准文件，因此在处理图

02

片时为了保证印刷质量,都要保证分辨率为 300dpi。在网页设计中,图片的质量一般默认分辨率为 72dpi,因为网络中有传输速度的限制,图片质量不能过大,否则容易出现网页打不开的现象。

图2.2　高像素图片　　　　　　　　　　　图2.3　低像素图片

提示

　　分辨率虽然决定图片质量,但要根据需要设定,并非越大越好。印刷机器默认的最高分辨率是 300dpi,不管图片像素如何提高,印刷的最终结果都是 300dpi 的分辨率。像素过大反而会造成计算机运算速度的减慢,甚至会使系统崩溃。

注意

　　分辨率决定了图片的大小,如果原始图片过小、分辨率过低,无论怎样调整图片大小,都不会提高照片的质量。如果分辨率够高,尺寸够大,可以根据需要进行缩小而不会影响图片质量。

2.2.2　色彩模式

　　不同的用途决定了图像色彩模式的选择,常见的色彩模式包括位图(黑白)模式、灰度模式、RGB 模式、CMYK 模式和 Lab 模式,如图 2.4 所示。Photoshop 软件中还包括用于特殊色彩输出的颜色模式,如索引模式和双色调。色彩模式除了用于确定图像中显示的色彩数量外,还影响通道数和图像的文件大小。每一种模式都对应可以调整色彩变化的拾色系统,如图 2.5 所示。

图2.4　色彩模式　　　　　　　　　　　　　图2.5　拾色器

1. 位图模式

位图模式是用两种颜色值——黑色或白色之一来表示图像中的像素，其位深度为1，如图 2.6 所示。位深度也称为像素深度或颜色深度，用来度量图像中有多少颜色信息可用于显示或打印像素。较大的位深度意味着数字图像具有较多的可用色彩和较精确的颜色表示。

图2.6　位图模式

提示

位深度为 1 的像素有两个可能的值：黑色和白色。而位深度为 8 的像素有 2^8 或 256 个可能的值。位深度为 24 的像素有 2^{24} 或大约 1600 万个可能的值。常用的位深度值范围为 1 ～ 64 位 / 像素。

位深度和各种模式的通道相关，灰度、Lab、RGB、CMYK 图像的每个色彩通道包含 8 位数据。在通道里就转换为 24 位 Lab 位深度 (8 位 ×3 通道)、24 位 RGB 位深度 (8 位 ×3 通道)、8 位灰度位深度 (8 位 ×1 通道)、32 位 CMYK 位深度 (8 位 ×4 通道)。因为位图模式只有黑白二值，在应用中只针对无色的黑白图片，其他有关色彩的调整都不能在这个模式下进行。

2. 灰度模式

灰度模式是唯一能够转换位图和双色调模式的色彩模式，如图 2.7 所示。在 RGB 的数字色彩模式下，共有 256(0 ～ 255) 级灰度色阶可使用，在灰度模式下的图片可以用各级灰度色

阶表示细腻的自然状态。灰度模式具有通道和滤镜调整功能，由于没有其他色彩信息的干扰，它的色彩矫正是最直观的。

图2.7　灰度模式

3. RGB模式

显示器、数码相机、电视、扫描仪等数码设备都是以 RGB 模式的色彩显示的，它是通过可见光红 (R)、绿 (G)、蓝 (B) 三色光的不同比例和强度的混合来显示色彩的。因为光色混合属于加法混色，所有的色彩值都加入了光亮的成分，比实际输出后的色彩显得亮丽、鲜艳，能够使我们欣赏到漂亮的色彩，所以更适合用在视觉观看的数码设备上，如图 2.8 所示。

图2.8　RGB模式

4. CMYK模式

CMYK 模式主要是针对印刷的模式系统。理论上纯青色 (C)、洋红 (M)、黄色 (Y) 三色混合后应该为黑色，但实际印刷时会出现土灰色，因此，在制作和印刷有关的色彩数据时要注意，纯黑色常选用专色，即 K=100 的黑色，纯熟的各级灰色可以用 K(0～100) 值来控制，因为印刷机上普遍运用 100 的单位，因此在该模式中进行色彩调整的最高值默认为 100。

注意

　　CMYK 系统属于减法混色，色彩越多，颜色越暗，纯度和明度越低。由于 CMYK 多用于印刷，最高的色彩数值默认为 100，图像信息的显示效果要比在 RGB 模式下显得暗一些。

5. Lab 模式

Lab 模式中，L 表示亮度，a 表示红色到绿色范围的变化分量，b 表示蓝色到黄色范围的变化分量。Lab 模式是最大范围的色彩模式，是一种与设备无关的色彩空间，它能够保证在各种设备(手机、相机、计算机等)中创建的图像都生成一致的颜色。尽管在平时的软件应用中，我们很少应用此模式，但它是各种模式相互转换的承载桥梁，如在 Photoshop 中进行 RGB 与 CMYK 模式的转换时，都要用到 Lab 模式作为中间过渡模式才能进行。Lab 模式在任何时间、地点、设备上都具有一致性，因此，它是数字色彩中最重要的表色体系。

小贴士

在印刷的设计制作中，一般不用 Lab 模式处理图片，因为它的色域太大，在转换成 CMYK 模式时会丢失很多颜色信息，不符合印刷要求。

6. HSB 模式

HSB 模式是最直观的色彩选用模式，以人对色彩的感觉为基础，是用色彩属性来描述色彩的。H 代表色相、S 代表饱和度、B 代表亮度，这种数字色彩关系和色立体中的色相 (H)、明度 (V)、纯度 (C) 相吻合，使我们可以更直观地调整色彩关系。

小贴士

Lab 模式、RGB 模式、CMYK 模式这三种常用的色彩模式存在以下关系：Lab(眼睛能够辨别的所有颜色)> RGB(自然色光)>CMYK(印刷色)。

2.3　色彩的调整

图像色彩的调整是一个重要的环节，主要是针对 Photoshop 软件中的各种相关调整方法，包括色阶、曲线、色彩平衡、亮度 / 对比度、色相 / 对比度等。涉及后期的印刷效果色彩调整。

提示

Photoshop 的色彩调整主要集中在菜单"图像\调整"选项下，所有的调整项目都可以从这里寻找。

02

2.3.1 色阶

色阶是通过调整图像的暗部、亮部和中间色调等强度级别，来确保图像的色彩范围和色彩平衡的。在色阶调整的对话框中可以选择 RGB 综合通道进行整体色彩的调整，也可以单独选择 R、G 或 B 通道进行颜色的单独调整。图像色阶调整前后的变化对比如图 2.9 所示。调整方法为：拖动对话框中的三个"△"或在"输入色阶"文本框中直接输入数值，如图 2.10 所示。

色阶调整的好处是可以让图片看起来暗得更暗、亮得更亮，从视觉上感觉层次更分明，缺点是在色阶变换的过程中容易造成暗部和亮部色阶的损失。当调整色值的三个"△"符号重叠在一起时，图像就成为中性灰；若输入的数值为"0"，则图像为黑色；若输入的数值都为"255"，则图像为白色。

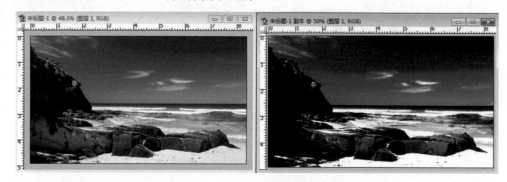

图2.9　图像色阶调整前后的变化对比

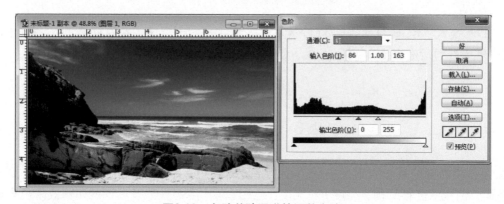

图2.10　色阶单独通道的调整方法

2.3.2 曲线

曲线与色阶一样，都是高效的色彩调整工具。曲线比色阶的调整范围还要大，它可以调整"0 ~ 255"范围内的任意点，也可以针对个别通道 (R、G、B) 的某一段范围进行精确的调整，还可以将调整的某一曲线值加以"存储"和"载入"，如图 2.11 所示。

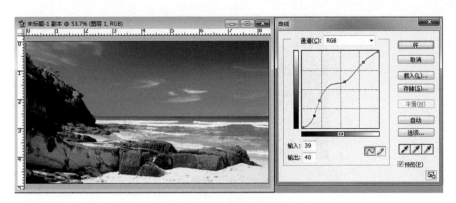

图2.11 曲线调整

2.3.3 色彩平衡

色彩平衡是在对图像整体色彩基本调整好后，利用此模式更改图像的颜色混合，调整过饱和或欠饱和的颜色。它实际上是平衡图像中的互补色，RGB 对应 CMY，如图 2.12 所示。

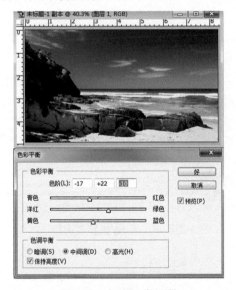

图2.12 色彩平衡调整

提示

色彩平衡一般用于图像颜色的微调，不作为主要的改色或调整工具。

2.3.4 亮度/对比度

"亮度 / 对比度"可以对图像的色调范围进行简单的调整。与"曲线"和"色阶"不同，它对图像中的每个像素进行同样的调整，如图 2.13 所示。

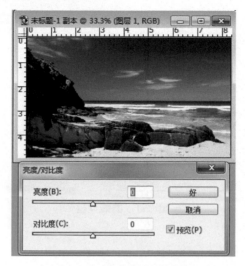

图2.13　亮度/对比度调整

2.3.5　色相/饱和度

"色相 / 饱和度"是用来调整整个图像或图像中单个颜色成分的色相、饱和度和明度，包含针对 RGB、CMY 的全图或者是针对单一颜色的调整，如图 2.14 所示。

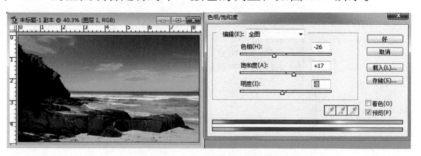

图2.14　色相/饱和度调整

小贴士

所有的模式都是针对图像色彩的调整管理方案，在实际应用中，要根据图像信息的具体情况选择合适的调整方案。

2.4　数字色彩的输出

2.4.1　数字媒体间的格式转换

数字色彩调整的最终目的大体分为两种：一种是用在电子设备间的观看和浏览，另一种

也是需要进行印刷打印，呈现在最终的纸质品上用于生活中的实际需要，如书籍、包装、广告宣传页等。要想顺利地将数字色彩进行输出，就要保证媒体间数字色彩的一致性，数字色彩调整系统是协调输入与输出媒体间的最好手段。

输出过程中最重要的一个环节就是作品的保存格式，选择正确的保存格式才能使作品顺利地导入、导出。

1. PSD格式

PSD格式是Photoshop的默认文件格式，它包含图层、Alpha通道、路径等各种信息，一般作为源文件保存，也可以作为应用格式导入或置入其他矢量软件中进行图文混排。这种格式的优点是可以随时更改文件信息，缺点是容易丢失图层信息，因此不建议作为印前的最终格式。

2. EPS格式

EPS格式包含矢量数据的图像格式，为Photoshop中形状图层、文字提供了很好的支持。这种格式的缺点是文件较大，导出和导入速度较慢，存在格式缺陷。

3. TIF格式

TIF格式是最常用的格式，可以在MAC、PC系统跨平台使用。它被所有矢量、排版软件所兼容，可包含图层、路径、Alpha通道。这种格式是最好的输出格式。

4. JPG格式

JPG格式是最常用的图像压缩格式，可以在很大程度上节约存储空间。这种格式的缺点是使图像压缩过低，影响图片质量。

5. PDF格式

PDF格式是一种灵活、跨平台、跨应用程序的文件格式。它可以精确地显示并保留字体、页面版式及矢量和位图图形。Photoshop PDF格式支持标准Photoshop格式所支持的所有颜色模式和功能，同时还支持JPEG和ZIP压缩。

2.4.2 数字色彩的打印

数字色彩的打印途径大体上分为两种。一种是使用色彩喷墨打印机打印，这种打印方式方便、快捷，基本上能满足家庭和办公室使用。打印中可以调整高级选项，如色彩模式，色彩管理及打印的亮度、对比度、饱和度，CMY三色的打印浓度控制等。另一种打印方式是使用激光打印机打印，这种打印方式的优点是打印质量高，机器最高的质量可以设置到1200dpi、2400dpi，可以满足打印硫酸纸或者打印胶片，符合印刷要求。

2.4.3 数字色彩的印刷

数字色彩的印刷是针对大量作品输出的印刷方式，它可以降低输出成本，可以做出多种印刷工艺效果。数字色彩的印刷要求保证图像的色彩模式——CMYK，保证文件输出的格

式——TIFF。如果要复制某些印刷品或者制定某种特别的颜色，就要学会正确查看色谱，如图 2.15 所示，通过观察，发现角上带有 K、Y 值，因此可以确定该页所有色块中均包含 K、Y 值。而 C、M 是变量，按 0、5、10、15、…、100 的规律递增。确定某颜色的 CMYK 色值，只要看该页中 C、M 的坐标值是多少，就可以了。

当数字产品进入印刷过程时，我们要注意了解有关印刷方面的色彩知识，其中非常重要的一点就是要学会观看 CMYK 的网点。如图 2.16 所示，色彩形象是通过 CMY 原色素来构成半色调的灰色标准的，半色调黑色油墨会增加图片的对比度，减少价格更贵的 CMY 的油量。这样的印刷是为了输出更好的质量，所以需要经过特定的角度来输出。

图2.15　印刷用色卡

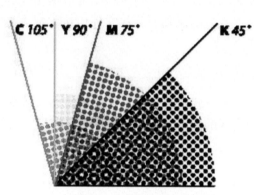

图2.16　印刷网点角度

新技术支持下的印刷机可以运用比以前还小的 CMYK 的网点来印刷，能够表现出更为仔细和详细的印刷效果。通过改变这些点的大小，即增加这些点的数量，使颜色的质量有所变化。

小贴士

数码打样是现在市场上较为流行的一种打印方式，它的色彩稳定性和客观分析性高，速度快，大多数数码打样机表达的色域都比油墨丰富，加上良好的色彩管理软件的配合，使其可以模拟生产效果，如丝网印刷、数码印刷和喷墨海报等，甚至可以模拟在高速轮转印刷机下的表现，更能配合市场上日益多元化输出的要求。

本章小结

数字时代的来临为色彩提供了更多的展现手段和途径，使人们能够在最大范围内享受多样的色彩带来的丰富生活。本章在数字概念的基础上简述了与色彩相关的理论知识和基本概念，详细介绍了如何使用软件修改配色方案以及色彩输出打印的注意事项等，为学习者提供了了解数字色彩的方法和技巧。

复习思考题

1. 数字色彩的优越性主要表现在哪些方面?
2. 与数字色彩相关的软件主要有哪些?
3. 数字色彩输出时应注意的事项有哪些?

课堂实训

选取一张颜色丰富的彩色图像，分别运用色阶、曲线、色彩平衡等调整方法，利用 Photoshop软件进行色彩调整练习，并查看前后调整的色彩变化。

02

第3章

色彩的心理效应

学习要点及目标

- 通过视觉认知色彩，感受人与色彩的密切关系。
- 通过理论分析色彩，掌握认知机能与心理识别的相互转化过程。
- 通过学习色彩的暗示性作用，准确开展色彩实施计划。

核心概念

色彩情感　　色彩心理效应　　色彩心理共鸣　　色彩心理暗示

03

引导案例

　　画家、导演或摄影师对于色彩均有着比常人高出几倍的喜爱，因为色彩可以让他们认识生活和了解世界，是与他人进行情感和思想交流的最便捷的艺术手段。

　　在人类社会产生之初，宇宙万物的色彩形象便积淀在人类情感之中。张艺谋在其导演的电影《英雄》中大量使用黑色，意在用黑色烘托环境气氛，让人从心理上感觉到一种压抑和霸气，暗示力量积蓄的爆炸。如图3.1所示。黑色的选用并非随意而为，在我国传统"五行"观念中，黑色居于最高地位，它是"五色"的还原与复归，是永恒观念的代表。黑色作为带有生殖繁衍意蕴的象征色彩，使人类的认知模式不断地由视觉情感移入心理视像，最终引起民族色彩审美的共鸣，表现出相对稳定的色彩心理取向。

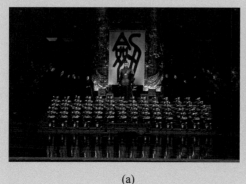
(a)

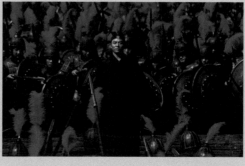
(b)

图3.1　电影《英雄》剧照

3.1　色彩情感

　　人类生活的自然世界中，各种物体包括人类本身受光的影响会反映出不同的色彩，人与

这些色彩长期共存，通过人的视觉作用于人的生理及心理，通过人的判断、审视、鉴别而直接影响人的生理及心理机能，使之发生变化。这种变化会使情感产生波动，从而形成不同的心理感受，波动程度的大小取决于人自身对色彩知识认识程度的深浅。大自然赐予人类丰富的色彩，使人类在生活中不断与色彩摩擦，产生了不可脱离的色彩环境，如昼与夜的白黑交替，使得人们对作息时间产生了情感；春夏秋冬的季节变换，使人们对时间和冷暖产生了情感；而中国年中的红色气氛，则使人们对节日产生了欢喜情感等。

提示

色彩的情感不仅涉及人类的视觉范畴，还在心理和生理上影响到人们对色彩的判断。

案例分析

随着科技的进步、经济的发展，人们的生活越来越离不开色彩的调节，包括人类的衣食住行，甚至是文化层面。尽管人们的生活受地理环境、民族文化的影响而略有差异，但对色彩的情感依附和心理作用是相通的，当色彩的视觉元素出现在人们眼前时，通过触动生理及心理机能，使情感发生变化，从而产生情感的共鸣。如每年两届的四大国际时装周发布会发出的信息是国际流行趋势的风向标，不但引领各国纺织服装产业的走向，而且引领国际时装的风潮。如图3.2和图3.3所示。

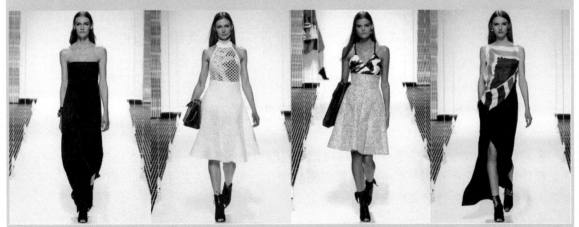

图3.2 Dior(迪奥)2015早春度假系列

点评：Dior(迪奥)2015早春度假系列，新一季Dior成衣用色以黑白灰的无彩系列为主，点缀以大量涂鸦彩绘元素，没有惊艳之感，却带来大气、高贵的品质。

图3.3　香奈儿2015早春系列

点评：香奈儿 2015 早春系列，面向中东地区的迪拜，色彩选用了金色系列，暗示该地区发达的经济水平和较高的消费实力，与当地作为黄金交易集散地的地理特征相吻合，紧紧地抓住了人的色彩情感心理。

小贴士

人们通过色彩认识物体，在心中形成某种记忆，经过长时间的记忆识别，打下了深刻的烙印，并不断积累丰富的色彩经验，使色彩情感不断产生质的变化。

3.2　色彩的心理效应

色彩的心理效应是人类通过视觉感知光色与颜料色的过程，是视觉生理机能与心理识别、认知机能相互转化的过程。色光或颜料色相的变化，可以使人的生理和心理机能产生不同的变化，从而带动人的情绪和情感变化。

3.2.1　色彩的满意度

由于生活地域、生活环境、年龄、文化的差异，每个人对色彩的满意度（要求）截然不同。这种满意度是根据物体而言的。如有的人喜欢红色，有的人喜欢蓝色；有的人喜欢艳色，有的人喜欢灰色；有的人喜欢暖色，有的人喜欢冷色。即使喜欢同一种颜色的一个人，在针对具体情况或事物时，要求也会不同，如一个人把蓝色作为自己的幸运色，家居饰品也选用蓝色，却拒绝穿蓝色的衣服。人们通过主观判断来决定什么时候用什么颜色，只有心理上认可，才能达到视觉上的满意。

注意

人们对色彩的满意度是相对而言的，不能绝对化。增加色彩的满意度，不能用单纯的感觉或直观感受来设定色彩，需要从理性的角度具体分析色彩的应用性，从生理和心理机能上剖析色彩带给人们的心灵感受，做到恰到好处。

案例分析

在对中国人的色彩满意度调查中，位居首位的是红色，因为红色是喜庆、热闹、祥和的代表，所以在节日或婚礼时会经常使用红色，如图3.4所示。与此同时，调查也发现，在人们的家居装修中很少使用红色作为墙面颜色，因为大面积的红色会使人感到烦躁、焦虑，甚至会影响人们的视力。

(a)中国传统婚礼现场　　　　　　　　(b)中国婚礼装饰物

图3.4　红色在婚礼上的使用

点评：中国红是每个中国人心中不可取代的喜庆色彩，是人们在心底里产生的色彩依赖，这种依赖导致了整个中华民族在审美意识里的"尚红"色彩通感的发生。

3.2.2　色彩心理共鸣

色彩可以帮助人们识别、辨认某种物体，长期的辨认训练会使人积累经验，在心理上产生色彩共鸣，使得对某种色彩的认识被大多数人所接受，便于信息的传达。

1. 色彩的质量感

色彩的质量感要从两方面来加以理解，首先是色彩的质感，主要是指色彩给我们带来的软硬感，与色彩的彩度与明度直接相关，明度和彩度较低的颜色会产生柔软感，而深色、冷灰色常使我们感觉到物体的坚硬感。从彩度上理解，彩度高的颜色会产生色彩强硬感，中纯度的颜色一般具有软硬兼顾的质地感。在色彩调和中，在纯度较高的颜色中加入黑色后，硬度感也随之增加，画面中大量使用冷灰色调，也会加强硬度感，如图3.5所示。

(a)　　　　　　　　　　　　　　　　　　(b)

图3.5　质感肌理效果

　　点评：图 3.5(a) 中的黄色彩度较高，给人的感觉是锋利、坚硬；图 3.5(b) 中的黄色彩度较低，明度居中，给人的感觉相对柔软。

　　其次是色彩的量感，主要是指色彩带来的轻重感。在色彩训练中选定同一色相，将其分为两组，一组加入白色进行明度推移，一组加入深色进行纯度推移，结果发现不断加入白色的色相量感逐渐减轻，直至量感消失；另一组加入黑色的色相纯度渐弱，但量感逐增。一般较亮或较冷的颜色量感较轻，反之，较深或较暖的颜色量感较重，如图 3.6 所示。

(a)　　　　　　　　　　　　　　　　　　(b)

图3.6　质感肌理效果

　　点评：图 3.6(a) 中黑色比例较重，画面感觉厚重；图 3.6(b) 中大量白色加入，提高了画面的明度，但质感相对单薄。

　　2. 色彩的空间感

　　人们对空间的理解可以分为两个方面：一方面是真实的三维立体空间，这种空间关系可以通过视觉和触觉感知；另一方面是在二维平面空间中创造的三维立体幻象，这种空间关系需要人由视觉生理机能转化为心理机能进行识别和分析，是理论上的空间想象。色彩空间感的塑造需要从以上两个层面来研究：一方面是实际多维空间界面的涂层及装饰物色彩的选择，利用色彩冷暖、形态和面积大小的相互配合重新塑造空间感；另一方面是在二维平面空间里的空间展示，利用色彩的冷暖、明暗来进行面的构成与塑造，以获得多维的空间效果，如图 3.7

和图 3.8 所示。

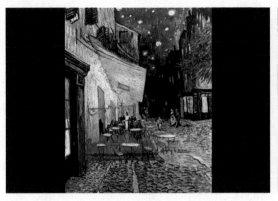
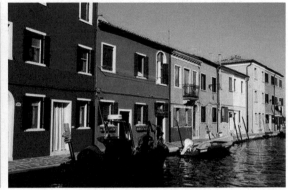

图3.7　《夜间咖啡馆》(梵·高，1888年)　　　　图3.8　威尼斯彩色岛(意大利)

点评：如图 3.7 所示，画面中彩度较高的黄色和红色与后面的深蓝色天空和黑色建筑形成了鲜明的对比，艳色使得咖啡馆在界面中位置前移，保证了主体物的突出，暗色使界面不断向后游走，带动视线走向进深，空间感极强。

如图 3.8 所示，建筑体被涂成各种鲜艳的颜色，将海水和蓝天从中间隔开，起到了空间分割的作用，颜色对比强烈，第一时间向居住在这里的居民传递家的位置讯息。

03

注意

在塑造色彩空间感的过程中，如果底色明亮，物象深暗，则暗的物象较为突出；同样，彩度越高界面越前移，彩度越低界面越后退；色彩层次变化丰富则界面向前突出，变化微小则界面向后退缩。

3. 色彩的色性与色调

在认识色彩的过程中，不同的人因为个人习惯和喜好不同会对色彩产生不同的反应。通过一般性的色彩反应可以规定相应的色彩语言，经过理性的研究和分析，最终总结出具有象征意义的色彩情感，这种色彩的心理效应具体体现在色彩的色性与色调中。

1) 红色

红色是光波最长的色相，它的长光波最容易被人的视觉所捕捉，极易使人们产生注意力，引起情绪上的兴奋、喜悦。红色被公认为中国色，它寓意祥和、欢庆、富贵、吉祥。婚礼中的红轿子、红盖头、红喜字、红衣、红裤等，节日中的红气球、红春联、红灯笼等，都给人以热情、温暖、爱情和活力的感受。

2) 橙色

橙色的波长介于红色与黄色之间，在明亮程度上比红色高，比黄色低，它具有长波长、高亮度，给人以温暖感。橙色较为广泛地应用在产品包装、标志、机械设备、公路人员服装的设计中。橙色的色相似火焰，给人以热烈、活泼的易动感。

3) 黄色

黄色在所有光波中处于中间地带，在明度上是最明亮、光感最强的颜色，给人以希望、富贵、智慧感。在中国古代的君王制度中，黄色常常被视为统治阶级的专有色，是权利和地位的象征，代表严肃的政治统治。

4) 绿色

绿色波长较短，与其他颜色并置时，不易跳动，具有很强的稳定感，属于中明度色，给人以环保、和平、生机、兴旺的感受。在现代社会中，绿色往往被认为是环保标志，如"绿色食品""绿色工程""绿色行动"等；绿色同时是和平的代号，给人以安全、稳定和希望。

5) 蓝色

蓝色光波较短，但透过大气层中的折射角度较大，因此，具有表现空间进深、高远和虚实的作用。它往往是天空、山川、海洋、河流的代表，同时也象征着沉稳、冷静、宽广和诚实。

6) 紫色

紫色光波最短，在明度上属于较暗区域，辨别率较低，对视觉注意力的捕捉力小，往往给人以沉静、神秘感。紫色常常被用在服装或饰品的设计当中，代表高贵、神秘、壮丽和委婉，显示出富贵、大方和庄重的贵族气质。

3.3　色彩的象征性

在人类与色彩的密切接触中，人类不断地将色彩赋予各种情感特征，随着长时间的经验累积，色彩便具有了一定的象征寓意，成为各地域、各民族及各种文化的承载体，并被延续认同。

3.3.1　企业的象征色

在现代社会中，一个企业要想稳定地发展，必须制定精确的 CI 手册，规划全面的企业形象识别体系，在统一的标准下宣传企业理念，弘扬企业精神。在这项活动中，色彩的作用非同小可。由于理念不同、销售对象不同，各企业在制定企业发展策略时对色彩的选择都很慎重，因为每一种颜色的象征都可能关系到企业的竞争地位和发展状况。

案例分析

如图 3.9 所示为可口可乐公司的企业宣传招贴，画面中大面积地采用了红色，象征着年味和团聚。在针对中国的市场营销策略中可口可乐公司采用了中国红，红色象征喜庆、热情和兴奋，产品不分阶层和对象，迎合了所有的中国人的心理，扩大了市场经营范围。为了配合红色的节日氛围，企业参与了很多社会活动，其中多以重大节日活动或赛事为主，从而使红色的象征性得以加深和延展。

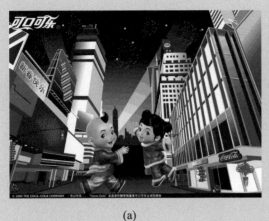 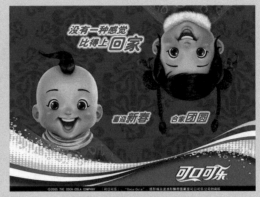

(a)　　　　　　　　　　　　(b)

图3.9　可口可乐公司宣传招贴

点评：红色的光波最长，最易被人的视觉所捕捉，极易引起人们情绪上的兴奋，带动心理上对年的期盼和对家的想念。

案例分析

　　同样以生产可乐为主的百事可乐公司，在企业色彩的选择上却选择了蓝色，蓝色是激情、活力、远大的象征，与企业的宣传口号"渴望无限"准确相对，表明了新生代的人生态度，表达了青年人要从生命中获得更多价值的意向，如图3.10所示。企业参与的社会活动也往往与年轻人所喜爱的活动有关，如歌迷演唱会、选秀节目等，将企业色彩的象征性深深地烙在年轻人的心中。

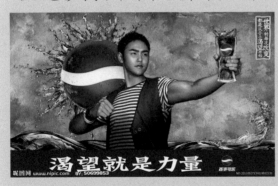

(a)　　　　　　　　　　　　(b)

图3.10　百事可乐公司宣传招贴

　　点评：蓝色代表激情、高深，运用在年轻人身上是勇气无限和勇往直前的象征，蓝色的力量是无限的，不断推动着年轻人追求梦想，实现价值。

小贴士

　　不同行业，选择象征色彩的标准也不一样，如医药业常以蓝色和绿色为主色，象征镇静、冷静和健康；化妆品类多以象征温和、优雅的中性色为主；珠宝类多以象征高贵、神秘的紫色和黑色为主等。在设计色彩的应用中将作详细介绍。

3.3.2　国家的象征色

　　在古代战场上，为了分辨敌我，通常会在旗子、头盔或军服上印上某种象征图案或颜色，以区分双方的身份，随着时代的变迁，这些图案和色彩逐渐演变为一个种族、部落甚至是国家的象征。例如，法国国旗是一面从左至右蓝、白、红色垂直排列的三色旗。三色旗曾是法国大革命的象征，三色分别代表自由、平等、博爱。国旗上的颜色的选择都是相当严肃的，是经过严格筛选后才确定的。这些颜色从确立之日起，便具有了代表主权意义的政治象征，只有准确地认识和理解这些象征色，才能在重要的国际活动中与不同国家和地区的人们很好地交流，凸显尊重。

　　通常国旗会使用红色、绿色、黄色、蓝色等彩度较高、明度较亮、光感较强的色彩，最大限度地捕捉人们的视觉注意力，加深印象。国旗色彩所象征的内容普遍具有地域性，如红色是使用最多的颜色。大约从19世纪前期开始，红旗在欧洲被用作革命的象征，于是以革命手段或从列强统治之下独立出来的国家特别喜欢使用红色，用来象征独立、战争、牺牲的烈士所流的鲜血等，以激励国人的爱国意识。此外，俄国共产党在发动革命时使用红旗，建国后的国旗也大部分使用红色，所以红色也成了共产主义的象征，社会主义国家大多以红色作为国旗的主色。除此之外，东亚、东南亚、非洲的一些国家也以红色来代表太阳或博爱等。白色通常被作为调和用的颜色，使用的国家也相当多，白色被作为平等、和平、光明、正义等积极的象征。蓝色常被作为自由的象征，靠近海的国家常用蓝色代表大海，也有少数国家以蓝色代表河流或水资源，显示出水对国民生活的重要性。黄色是矿产和财富的象征，非洲许多国家也用黄色来代表太阳，而基督教、天主教国家中黄色则是宗教的象征。绿色具有宗教与非宗教的双重含义，若在非宗教国家，通常代表农业、绿地、植物等资源，是以农业为主的国家的代表；若在宗教国家，则是伊斯兰教的象征，如利比亚国旗为绿色，没有任何图案，可见其对伊斯兰教的绝对忠诚度。其他各种少数使用的色彩，其象征意义与以上几种颜色差不多，有时只是为了与其他国家区分，或者是该民族的传统颜色等。部分国家的国旗如图3.11所示。

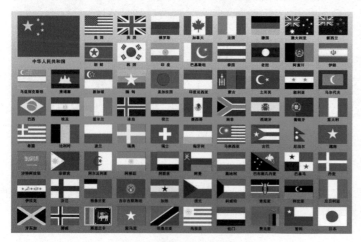

图3.11　部分国家国旗展示

注意

在国旗的制定过程中，图形与色彩的配合极其重要。如果没有图形只有色彩，色彩就没有存在的基础，而变得毫无意义；如果没有色彩的依附，图形就不可能有实际存在的意义。

案例分析

由于颜色的波长不同而产生膨胀感和收缩感，附着在图形上的颜色会使视觉产生错视。如图 3.12 所示，法国国旗的图案是红、白、蓝三色条纹，最初设计时，国旗上的三条色带宽度完全相等，但是，当制成的国旗升到空中后，人们总觉得这三种颜色在国旗上所占的分量不相等，似乎白色的面积最大，蓝色的面积最小。为此，设计者们专门召集色彩专家进行分析，才发现这与色彩的膨胀感和收缩感有关。当把这三色的真实面积比例调整为红：白：蓝 = 30：33：37 时，看上去三种颜色在国旗上所占的分量反而相等了。

图3.12 法国国旗

03

3.4 色彩的心理暗示

色彩是客观存在的，它必须依附于某种物体而被显现，在客观上带给人们的是一种视觉刺激和心理象征，在主观上则是一种反应与行动。对色彩心理的暗示作用首先从视觉感知开始，逐步影响到人们的情感、记忆、意志、思想等多方面。色彩对心理的影响是极为复杂的，本书主要探讨的是色彩在艺术领域范围内的暗示心理。

3.4.1 色彩调节

人类与色彩共生在自然界中，色彩为人类提供了丰富多彩的生存环境，如青山、绿水、红花、蓝天、白云等，在大自然中扮演着重要的角色。人类长期依赖色彩来认识世界、了解自我，甚至利用色彩来调节情绪，治疗疾病。因为色彩具有暗示心理的作用，符合人类的生理和心理，使人们产生情感寄托。

> **提示**
>
> 　　色彩调节是根据心理学、色彩学、照明学、美学等科学原理而实施的一种手段，其主要目的是通过积累色彩经验，总结色彩调节的心理规范，探讨人们受色彩刺激后产生的心理反应，保留积极部分，避免消极影响。

　　经过调节后的色彩会营造轻松的工作气氛；能够防止身体疲劳，尤其是在现代化办公的环境中，能更好地防止颜色造成的视觉疲劳；可以维护生产、生活安全，减少各种事故发生；有利于提高工作效率；有助于保护建筑物不受破坏等。从可调节的范围讲，色调调节可分为公共环境色彩调节、室内环境色彩调节、服饰色彩调节、装饰品色彩调节等多个方面。原研哉在为妇产医院做的标识系统中大量使用了白色，一方面白色具有扩张感，从心理上调节了空间大小，起到了扩大空间的作用。另一方面，白色具有柔和感，能够从心理上调节产妇生产时的紧张感，起到平静心情的作用。同时，白色是洁净的代表，不仅突出了医院的行业性质，还暗示了医院高品质的服务质量。如图 3.13 所示。

图3.13　原研哉设计作品

　　室内颜色运用偏蓝的冷灰色调，有利于调节空间的高深感，适用于偏热的南方，能够起到从心理上调节温度的作用，如图 3.14 所示。装饰物品颜色的选择也很重要，色彩的大体色调要与室内主色调保持一致，又要有所突破，小面积的色彩对比能够调节氛围，提升艺术品质，如图 3.15 所示。

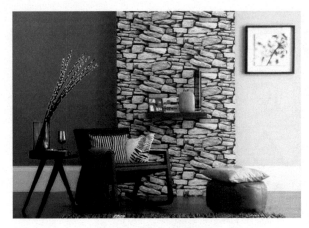

图3.14 室内色彩调节

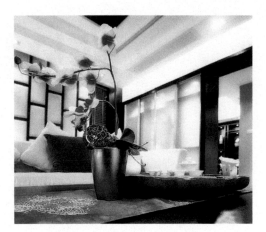

图3.15 装饰物品色彩搭配

3.4.2 安全色彩

色彩、图形和文字作为视觉识别的构成要素，关系到人们的生活、出行和安全。色彩在其中承担了更为重要的角色，它作为国际性的共同信息语言，被各国人民所接受。通过多年的研究、测试和实践，国际标准化组织 (International Organization for Standardization, IOS) 于1964年公布了一个《安全色标准》，1978年10月在海牙举行的第九次国际会议上通过了一个国际标准草案，规定红、蓝、黄、绿四种颜色为国际通用的安全色。安全色彩产生的目的在于使人们迅速发现或分辨安全标志，提醒人们注意和警觉，以防发生事故。如红色表示为危险、禁止、停止、消防和防火等含义，主要用于机器、车辆上的紧急停止按钮及禁止人们触动的部位等。蓝色表示为必须遵守的规定，即必须戴安全帽、必须穿防护鞋、必须系安全带、必须戴防护眼镜、必须戴防护手套等。黄色表示为警告，即注意安全，当心触电、当心爆炸、当心火灾等。绿色表示为提供信息安全通行，即安全通道、疏散通道或逃生通道等。

色彩与各行业的安全密切相关，如医用安全色彩中不同的颜色起到了不同的心理暗示作用，白色象征着纯洁、真理和快乐，给人以清新明快的安全感。绿色代表宁静，可以减轻视觉疲劳，安定情绪，使人呼吸变缓，降低血压。蓝色意味着平静、严肃、和谐和满足，它可以使人放松神经，改善血液循环。紫色代表柔和沉思，给人以镇定、宁静或幻想，可以治疗大脑疾病及精神紊乱。橙色是新思想的象征，能够激发年轻人的活力，启发人的思维，可以有效地激发情绪和促进消化功能等。合理地使用安全色，能够帮助病人从心理上减轻痛苦，还能对患者进行辅助治疗。

提示

除以上所讲的医用安全色彩之外，还有交通安全色、消防安全色、工业安全色等，如图3.16至图3.18所示。色彩的作用极为重要，我们必须重视它对安全心理的影响，从而尽可能地消除由环境导致的不安全因素，保证人员和设备的安全。

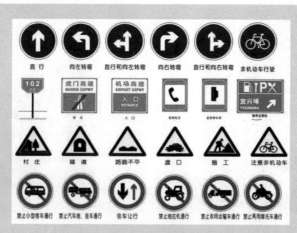

图3.16　交通安全色彩标示

图3.17　消防安全色彩标示

图3.18　工业安全色彩标示

3.4.3　色彩方案策划

在前面所讲的色彩调节和安全色彩中，我们对色彩的理解还处于理论层面，形成的是理论上的固化认知。在色彩方案的策划阶段，将从美学角度和设计意图上灵活运用色彩，将色彩进行调和、对比，根据形象的联想性、功能性、象征性和安全性等进行多方位的、全面的思考，研究配色方案，从艺术感的角度出发，升华色彩的艺术感染力和创造力。

提示

在很多领域的设计中都涉及色彩方案的策划，如建筑设计、包装设计、服装设计、书籍设计、室内设计等，色彩方案的策划是否成功将直接影响到视觉传达的有效性。

案例分析

纽约艺术家 Tom Fruin 设计的彩色玻璃屋，屋子的整体结构被分割成大大小小的玻璃块，色彩选用了彩度和明度较高的各种颜色，在灯光色彩的映衬下，使房屋与地面交相呼应，衬托出童话般的梦幻感，使原本平凡的小小花房变成了艺术展示和精神享受的承载体，大大超出了原有的视觉传达目的。如图3.19所示。著名的奥地利艺术家百水先生 (Friedensreich Hundertwasser) 设计的奥地利百水温泉饭店，在翠绿的草地上营建梦幻城堡，建筑物上多种色彩依附在形状多变的窗户上，与绿色形成对比，使房子更加突出、显眼，颜色运用恰到好处，彰显出空间的灵动性。如图3.20所示。

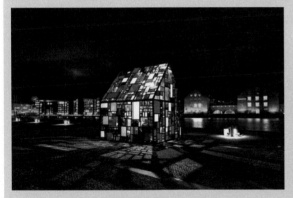

图3.19 彩色玻璃屋 Tom Fruin

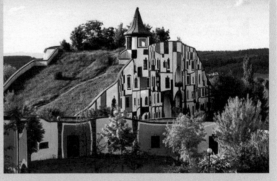

图3.20 奥地利百水温泉饭店 Friedensreich Hundertwasser

点评：如图3.19所示，玻璃表面的颜料颜色与灯光产生的光源色有机地结合在一起，提高了颜色的彩度和明度，对比更加强烈。

如图3.20所示，色彩依附于山体之上，自然形态与物质色彩巧妙结合。

小贴士

色彩方案的策划是一项综合创作过程，设计时需从整体着手，全方位考虑设计作品所处的地理位置、画面大小、空间距离、施工手段等多方面的适应性，同时要体现艺术的美感展示性。

 本章小结

对于色彩的研究是一门综合课程，它与心理学、照明学、美学、光学等很多学科相交叉，每一门理论的学习都对了解色彩理论有积极的意义。本章主要讨论和学习的是色彩对心理的影响，目的在于从理性出发，用感性体验色彩，将色彩融入人们的情感中，使色彩成为有生命力的因子，跳动在生活中，为人类服务。

 复习思考题

1. 色彩情感表达的手段有哪些?
2. 色彩的心理暗示给人带来的积极和消极影响有哪些?
3. 如何利用色彩抚慰心灵?

 课堂实训

利用所学原理，创造一系列关于满意度的色彩搭配练习。要求系列作品不少于3张，尺寸不小于20cm×20cm，绘画手段不限。

第4章

色彩体验

学习要点及目标

- 了解色彩的感官体验——视觉、味觉、嗅觉、听觉体验。
- 了解色彩的心理体验——色彩的时空调节、氛围调节作用。
- 通过案例分析，总结色彩的构成规律，通过大师作品解读来认识色彩和合理运用色彩。

核心概念

色彩体验　　色彩调节　　色彩存储　　色彩记忆

引导案例

在服装商场里，如果长时间观察，能够发现二三十岁的年轻人在选择衣服颜色的时候大多喜欢黑色、白色或灰色，四五十岁的中年人反而更倾向于较为鲜艳的颜色。这是由于人们的年龄发生变化，色彩心理也随之发生了变化，年轻人皮肤红润，精神饱满，生活压力较小，从心理上喜欢张扬个性，而无彩色系列正适合了他们的心理诉求。中年人身体素质开始有所下降，皮肤开始衰老，脸色大不如从前，选择有彩度的衣服一方面可以从外在增添色彩，从内心证明自我尚未衰老；另一方面，艳丽的色彩能够使人心情愉悦，减少生活压力。

依据色彩暗示能够引导消费心理的原理，设计师在服装颜色的选用上往往从不同的年龄入手，用色彩调节消费情绪，如图4.1和图4.2所示。

图4.1　服装色彩

图4.2　服装展示

04

4.1 色彩感官体验

对于色彩的认识是要发动全身的器官进行积极参与的，集中体现在感官部位，视觉、味觉、嗅觉、听觉甚至是触觉都会影响色彩视觉心理的反映，因此，色彩对于不同人群来说，不仅仅局限于单一的视觉刺激，而必然带有理解色彩的文化特征。于是便产生了如望梅止渴、津津有味……余音绕梁等形容感官体验的诸多词汇。有时体验亦可以转化为某种感受，通过联想方式呈现出来。

4.1.1 视觉体验

色彩的存在脱离不开人体的视觉系统，人类因为有了健康的眼睛，才能够观察物体、感受光源。眼睛就像敞开的一扇窗，透过光线收集物体影像，然后传递给大脑来储存信息。早在人类产生之初，就利用视觉系统来观察环境，生活在黄河流域的人们面对的是黄土地，饮用的是黄河水，周围的人是黄皮肤，渐渐地，黄色便成为中国人的代表色，将视觉体验传递到心里，形成记忆，逐渐演变为权利的象征、地位的象征，如图4.3所示。随着社会的进步、科技的发展和思想意识的转变，人们对黄色的感受发生了质的变化，它不再是统治阶级的专属色，而是逐渐成为大众色，只作为一种装饰色展现在人们面前，是高贵、华丽的象征，是智慧和希望的象征，如图4.4所示。

04

> **注意**
>
> 色彩所产生的体验感受并不是一成不变的，是随着环境和思想意识的转变而变的。

图4.3 古代皇帝朝服

图4.4 时尚旗袍设计

点评：如图4.3所示，中国古代黄色的运用是受限制的，它只作为皇室家族的专有颜色而存在，带有统治色彩。

如图4.4所示，现代社会中，黄色是作为视觉元素而存在的，人们对它的视觉体验是自由的，不受拘束的。

4.1.2 味觉体验

提示

当我们面对各种水果或食品时，不用亲自品尝，从视觉上便能感觉出红色的苹果是甜的、绿色的葡萄是酸的、黑色的咖啡是苦的等，这种现象通常是生理作用下的感知，是色彩给人的味觉体验。

在日常生活中，人们通过不断尝试各种食物，总结出颜色亮丽、鲜艳的食物味道比较香甜、美味；颜色偏暗、偏冷的食物味道相对酸涩。由于经验的作用，人们有时也会给颜色起名，如咖啡色、葡萄紫、杏花红、苹果绿等；在绘画用色的过程中，人们也常用味觉来评论画作，如作品中色彩的运用有点生冷味道、有些纯熟味道或甜美味道；也有将味觉运用在人的性格上的，如此人性格泼辣、寒酸、羞涩等。这种在视觉与生理、心理联合作用下所产生的效应，似乎被人们广泛认同，是色彩与味觉体验融合的必然。

案例分析

面对超市中琳琅满目、色彩斑斓的食品时，怀揣味觉进行体验感受，易将意向与食品顺利衔接。如图4.5和图4.6所示，从食品包装的颜色上，便能感觉到各种味道，即便在文字沟通困难的情况下，也能够选择一款符合自己需求的产品。

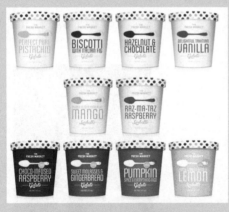

图4.5　冰淇淋包装用色

图4.6　饮料包装用色

点评：如图4.5所示，在食品包装中，往往采用与食品本身颜色一致的色彩，有利于唤醒人们的味觉感受，使产品品质和心理信赖度达成共识。

如图4.6所示，在大多数食品包装中，红色和橙色代表甜味，绿色和黄绿色代表酸味，黑色和咖啡色代表苦味，有时红色也代表火辣味，黑色代表刺激味等，对于不同颜色的运用要以具体的食物种类和表现手段而定。

小贴士

色彩的味觉体验不仅体现在食品类包装中，还涉及化妆品、日化用品等其他行业的产品开发和包装设计，它们的共同特点是多选择与产品固有颜色一致的颜色作为传达商品味觉的色彩主体，以增加消费者对其内在质量的信赖度和满意度。

4.1.3 嗅觉体验

中国饮食文化最讲究色香味，所谓色即为色彩体验，香为嗅觉体验，味为味觉体验，三者相互影响，缺一不可。色彩的味觉与嗅觉都受人的生理反应所控制，带有一定的主观感受。味觉与嗅觉的细微差别是味觉属于近感，能很快被感受到；嗅觉属于远感，需经历一系列的神经传导才能被感受到。

色彩的嗅觉是通过生活联想而得到的，看到苹果、桃子、柠檬、木瓜等水果，我们能感受到各种水果香；看到牛奶、咖啡、茶叶、酒类等，我们能感受到各种食品香。心理学研究表明：红、黄、橙等暖色容易使人感受到香味，偏冷的浊色易使人感到腐败的臭味，深褐色易使人联想到食物烧焦的煳味。从颜色中同样能够感受到的还有化学气味，如黄色的感觉是二氧化碳气味，淡黄色的感觉是硫化氢气味等。在绘画作品中最易捕捉到色彩的嗅觉，如图4.7所示。

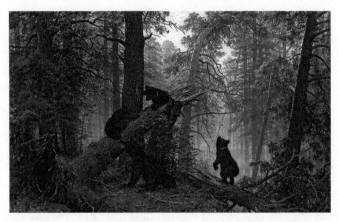

图4.7　《松林的早晨》　伊凡·伊凡诺维奇·希施金

点评：画面中朝雾弥漫，清新潮润的空气浸润着密林，使人陶醉于大自然的怀抱中，尽情地呼吸甘美的新鲜空气，仿佛嗅到了青苔的芬芳和松树的松香，清新凉爽，令人心旷神怡。

4.1.4 听觉体验

人的身体感官是互通的，是相互作用的，色彩的排列秩序与音乐的节奏旋律同样是和谐的。当我们欣赏一副优秀的色彩艺术作品时，似乎能从绚丽灿烂的色彩形象中"听"到旋律优美的乐曲；相反，当优美的乐曲旋律响起时，似乎也能从中"看"到音符描绘的美丽画面。色彩和音乐一样，通过感官体验作用于心灵。

中国古代文人以琴、棋、书、画为必修之道。以琴的旋律和曲调来滋养情感，尽兴之时不忘挥毫泼墨，抒发情怀，将音乐的旋律以绘画的形式展现出来，在动与静的转化中，自然地完成了从听觉到视觉的体验传动。绘画色彩和音乐的表现语言也都是相通的，在绘画中常说气韵生动，气泛指作品用色的"和气""刚气""风气""神气"，韵指"风韵""清韵""雅韵""情韵"等；气韵在音乐中被理解为韵律，体现为音的轻重、高低、舒缓，音节的停顿、延长等。中国古代的传统文化丰富了色彩（绘画）与听觉（音乐）的艺术生命。

小贴士

五代南唐董源的绘画作品《潇湘图》中，展现了江南水乡的美丽景色，水墨淡设色，山头多矾头，山石以披麻皴皴之，山取平远圆浑，平和无波的水面上几近空白，画中人物虽细小如豆，动作意态却如近前。画中用色温润平和，色彩清淡和谐。南宋琴家郭沔受此画影响，创作音乐作品《潇湘水云》，曲中仿佛出现多个描写画面，如"洞庭烟雨""汉江舒晴""天光云影""寒江月冷""万里澄波"等十个场景展现在音乐的旋律与节奏当中，琴家以清远之音抚出，曲中忽快忽慢、忽远忽近、忽轻忽重，宛若画家笔中的破墨、留白、深远、平远等绘画节奏。如此吻合的色彩与听觉让人发动所有的感觉器官来体验和欣赏来自精神境界的艺术享受。

提示

瓦西里·康定斯基(1866年12月16日至1944年12月13日)是出生于俄罗斯的画家、美术理论家、音乐家，抽象绘画的先驱者，现代艺术的伟大人物之一，现代抽象艺术在理论和实践上的奠基人。他在1911年所写的《论艺术的精神》、1912年写的《关于形式问题》、1923年写的《点、线到面》、1938年写的《论具体艺术》等论文，都是抽象艺术的经典著作，是现代抽象艺术的启示录。

艺术无国界，全世界的艺术家对艺术的追求和对色彩的情感体验之深是同等深刻的。对于视觉和听觉可以相互转化理论的研究，最具影响力的非瓦西里·康定斯基莫属，他天生具有联觉（知觉混合）的能力，他可以十分清晰地听见色彩。这一天赋对他的艺术产生了重要影响。他甚至把他的绘画命名为"即兴"和"结构"，仿佛它们不是绘画而是音乐作品。康定斯基之所以具有常人没有的"天赋"，源自于他的学习经历和生活历练，他曾是优秀的大提琴手，曾学习过经济和法律，他对艺术的追求是建立在自己具有较高的文化底蕴和理性的思维模式基础之上的。他仿佛打通了身体所有的感觉器官，在读、看、闻、嗅、听着艺术作品，以这种体验法则指导、组织画面，调动绘画语言（图形、色块）的表现力，以求在画面上形成某种视觉的音乐，达到与"内在情感"的共鸣。康定斯基的代表作品如图4.8所示。

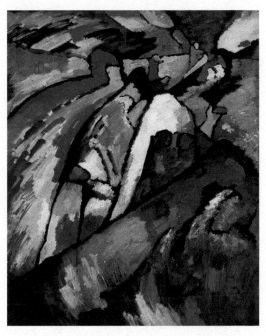
(a)《即兴7号》瓦西里·康定斯基

(b)《即兴31号》瓦西里·康定斯基

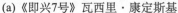
图4.8　即兴作品

04

　　点评：康定斯基的"即兴"系列作品，在画中没有具体的物体形态，模糊的图形与颜色混合在一起，只展现给人们心灵的情绪感受，在他眼中所有的身体器官和物质颜料仿佛构成了一个完美的交响乐队，"大脑是指挥，色彩是音符，眼睛是琴键，耳朵是节奏，手是打击锤"，让人们用心聆听美妙的绘画旋律。

注意

　　在康定斯基的色彩理论中，各种颜色代表了不同的声音。如黄色，持久注视会使人感到心烦意乱，它的浓度不断增大时，色调也愈加尖锐，犹如刺耳的喇叭声。白色，给我们的是毫无声息的静谧，如同音乐中骤然打断旋律的停顿。黑色，毫无希望的沉寂，在音乐中表现为深沉的结束性的停顿。红色，给人以力量、活力、决心和胜利的象征，它像是乐队中小号的声响，嘹亮，清脆、高昂。蓝色，典型的天空色，给人的感觉是宁静，当它接近于黑色时，表现出无比的悲伤；当蓝色不断变浅时，感觉逐渐淡漠、遥远；蓝色越来越淡，直至变成明度最高的白色时，振动归于停止。在音乐中淡蓝色像是一只长笛，蓝色犹如一把大提琴，深蓝色好似教堂里的风琴。绿色，安宁和精致的感受，在音乐中表现为平静的小提琴的中音。橙色是一种自信的代表，它的音调宛如教堂的钟声，或是婚后的女低音，或像一把古老的小提琴奏出的舒缓、宽广的声音。我们可以通过掌握康定斯基的色彩与音乐的转化理论，来创造或设计属于自己的"听觉"作品。

案例分析

蒙德里安擅长以几何图形为绘画的基本元素，他认为艺术应根本脱离自然的外在形式，以表现抽象精神为目的，追求人与神统一的绝对境界。他崇拜直线美，主张透过直角可以静观万物内部的安宁。受立体派作品的影响，他尝试用眼睛分析影像，在作品中加入音乐性的节奏感，形成了自己具有独立风格的作品，如图4.9和图4.10所示。

图4.9　蒙德里安作品

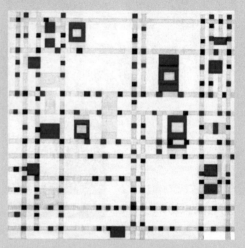

图4.10　百老汇爵士乐中蒙德里安

点评：如图4.9所示，画面中红色和蓝色的小方块经过穿插、大小排列，表现出一种节奏，跳动在画面中的黑色小方块仿佛音乐中记录音乐长短的音符。

如图4.10所示，画面中依然是棱角分明的各种色块，红、黄、蓝色块间杂在一起，营造出节奏变化和频率振动。色调明亮的黄色不断地刺激视觉神经，宛若舞台灯光闪烁，不断地提醒人们打开耳朵，用心聆听。

小贴士

在同一时期研究色彩与听觉体验的画家很多，如亨利·马蒂斯认为："由物质所滋养、由意识所再现的色彩，能表达每个物体的本质，同时能引起观众突然的情绪。色彩不是用来模仿自然的，它是用来表达我们的感情的。我想用色块进行创作，我要做像作曲家组合它的和音来组合那些平涂色块。"在他的《音乐》和《舞蹈》等作品中，都能从色彩和构图中听到他的内心声音。如西班牙画家米罗的绘画作品《日出时的女人和鸟》，在平面的底层上加上明亮的色彩，搭配以蓝、红、黄、绿、黑等色块，使画面充斥着音乐的秩序感和自由感。

多拜读大师的作品，有利于我们很好地理解色彩，总结色彩规律，达到灵活运用色彩的目的。

04

4.2　色彩心理体验

如果说色彩感官体验是从具体联想出发的生理体验，那么下面所讲的则是从抽象联想出发的心理体验，这是色彩作用于内心的、长期的经验积累过程，对于它的分析和学习有利于帮助人们利用色彩原理调节生活节奏，活跃生活气氛。

4.2.1　时空调节

在现代生活中，色彩时时刻刻陪伴着我们的成长和生活，受纬度和温度的影响，我们所处的生活环境会呈现出不同的色彩环境和色彩审美。从我国的地理位置上看，大体上分为南方、北方、西北等不同地域，南方的气候条件属于亚热带常绿阔叶林，呈现的地域色彩为郁郁葱葱的绿色景象；北方尤其是东北地区，受温带季风气候的影响，四季分明，春夏秋冬色彩变化丰富；西北地区多盆地、高原和山地，地势起伏较大，属于温带大陆气候，地理环境较差，多风沙，土黄色是其地域代表色彩；还有纬度较高的青藏高原地区，由于海拔较高，只生长着极少的苔藓类植物，山上终年积雪，蔚蓝色的天空、湖泊和银白积雪是该地域最好的代表。生活在不同地区的人们逐渐将地域景色留存在心中，形成色彩的心理记忆——家乡，如图 4.11 所示。

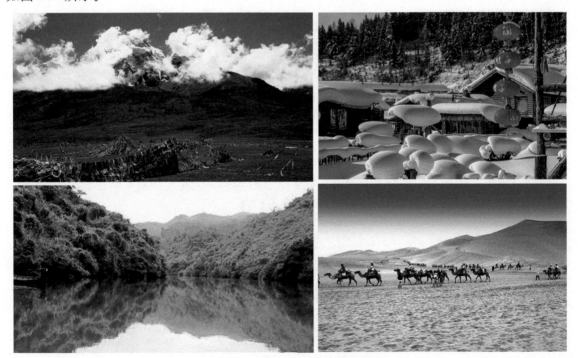

图4.11　具有代表性的地域色彩

点评：不同地域色彩的呈现，使人们从视觉上直接感受到了时空距离，冷暖色调的不同变化给人带来的是心理上的温度感。

时间的流逝和历史的变迁同样是色彩在心理上的感性写照。如图 4.12 所示，照片随着时间的变化退却了原有的色彩，这些暗黄、发白的颜色，带给我们的是心中对往事的怀念。

图4.12　老照片

点评：从照片的颜色上能感受到时代的远近，色彩变化犹如胶片放映机一样，带动着时代故事在空中奔跑，演绎着时光的交错穿插。

如图 4.13 所示，历史带走了所有的人和事，唯一留给我们的是斑驳的器具和残垣断瓦，看到这片片墨绿和点点墨黑，心中对历史充满了神秘莫测的猜想。

图4.13　不同时期遗留的历史文物

点评：经过百年甚至千年的岁月演变，器物本身的色彩已今非昔比，锈迹斑斑、裂纹残缺，埋藏心底的是时空变迁、历史见证或是一份宝贵与珍惜。

案例分析

　　导演和摄像师最善于用色彩语言进行时空变换，再现历史人物和历史事件，或是设想未来，让观众往返于历史、现代与未来之间，仿佛搭上了穿越时空的列车，自由翱翔，大胆设想，如图 4.14 所示。

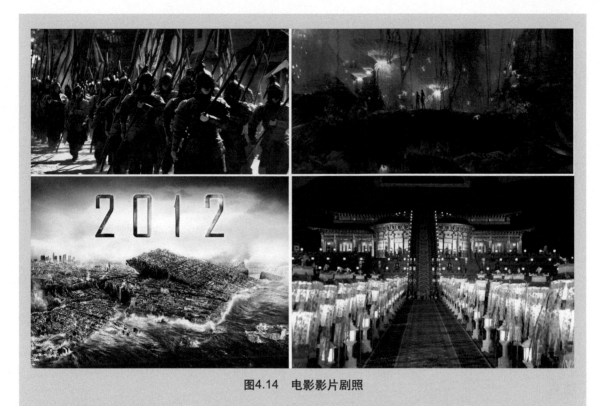

图4.14　电影影片剧照

点评：电影中色彩语言的作用有时已经超越了它的本位，以最为强烈的视觉冲击力冲击着每位观众的心灵，带动着人们的情绪。

4.2.2　气氛调节

色彩是调节生活气氛和节奏的音符，当我们面对火热、温暖的颜色时，心理上会产生愉快、依赖的感觉；当我们犹豫徘徊的时候，深暗的色彩环境会使我们失去信心和希望；当七彩斑斓的色彩环境簇拥我们的时候，我们似乎童心依旧，永远不老。所有的心理情感仿佛都受控于色彩的支配，它是我们内心情绪的调节按钮，当我们按下不同颜色的开关时，我们便会展现不一样的自己。这似乎是一种氛围，包围着所有经过此处的人，带走适合自己的，留下要抛弃的。

案例分析

在流行音乐的演唱会中，灯光师往往会运用绚丽多彩的灯光变换；配以奔放的音乐节奏，置身其中的年轻人在色彩和音乐的召唤下，舞动身体，用力呐喊，似乎浑身的血液都在沸腾，将自己融入现场氛围当中，如图4.15所示。奥地利维也纳金色大厅采用巴洛克建筑风格，颜色采用金黄色，展现给我们的是高贵、典雅、具有听觉暗示的色彩。与普通的演唱会舞台相比，它营造的是严谨和高贵的氛围，是品质与地位的象征，如图4.16所示。

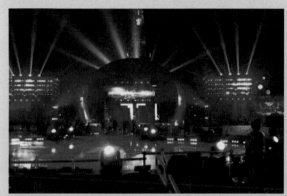

图4.15　演唱会舞台灯光　　　　　　　　　　　图4.16　维也纳金色大厅

点评：如图 4.15 所示，现场的灯光采用彩度较高的色彩，强弱的变化，色相的转变，不断地带动着现场的狂欢气氛。

如图 4.16 所示，大面积明亮的金黄色作为空间的主色调，点缀以名画的斑斓色彩，整体上高贵、大气、典雅。

04

注意

　　生活中很多公共场所都会选择使用不同的色彩搭配来装饰店面，目的是营造气氛、吸引顾客。如咖啡店和音乐酒吧常采用灯光较为灰暗的色调，意在营造宁静、放松的氛围；儿童娱乐区常采用颜色比较艳丽的色彩，目的是吸引儿童天真的目光，营造童真的快乐气氛；游泳馆和健身馆常采用偏蓝的冷色调作为装饰，因为在冷色的气氛下人们喜欢调动运动激情、保持热量等。色彩对气氛的调节作用是针对人们的心理感受而进行的，其效果远远超出了色彩本身，此时色彩更是一种思想和理念，带动着人产生能量和动力。

　　人们对色彩的挑选犹如人的生活习惯，喜爱这个、偏爱那个、厌恶此种、依赖彼种等，这种偏好常常是受人们生活环境、地域和经验的影响。以个体而言，也受年龄、文化、性格、民族和修养的影响。对色彩的心理记忆是通过对客观事物的具体联想和抽象联想而得到的，在联想过程中会出现偶然性，这是丰富色彩意义的手段，是在允许的范围之内的，我们要在共性的认识之下来发现个性与不同。色彩搭配要有前提，要依据所面临的具体任务和具体情况而定。

1. 色彩对心理产生影响的理论依据是什么?
2. 色彩与音乐的共同特性表现在哪些方面?
3. 如何用色彩表达内心情感?

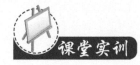

　　用色彩讲述以下成语故事:面红耳赤、苦不堪言、毛热火辣、万籁俱寂、余音绕梁。以上成语任选其二,要求色彩搭配合理、突出主题,色彩数量不限,尺寸不小于20cm×20cm。

04

第5章

从自然色彩到色彩的意象构成

学习要点及目标

- 了解自然色彩及如何通过独特的视角观察并采集自然色彩。
- 了解设计色彩及属性。
- 了解色彩的意向构成与实践运用。

核心概念

色彩的多样性　　色彩的可变性　　色彩的超越性　　色彩意向构成

引导案例

色彩具有神秘性和神奇的魔力，早在人类诞生之前，色彩就以变化无穷的姿态向人们展现迷人的景色，人们在赞赏、享受自然色彩的同时，也在不断地开发利用色彩，色彩是人们物质生活和精神生活的重要组成部分。

人们对色彩的认识、运用过程是从感性升华到理性的过程，从最初的原始崇拜上升到理性运用经过了漫长的摸索与等待过程。无论是东方艺术还是西方艺术，无论是原始岩画、壁画还是国画、油画，无论是古典还是现代，从传统的色彩描摹到色彩的再创造，色彩已经成为我们现实生活和艺术中必要的表现语言和表现手段。色彩因此也具有了可变性、多样性、灵活性与超越性，由此引发了自然色彩向意向色彩的过渡。

自然色彩千变万化，自然色彩的提炼首要观察、了解色彩的自然属性和社会属性，通过对自然色彩进行写生、观察，将客观对象的色彩关系正确地反映在画面上，然后在具有一定的写生归纳能力的基础上进行色彩的主观设计与表现，能够使来源于自然的色彩具有更加丰富的表现性，如图5.1所示。

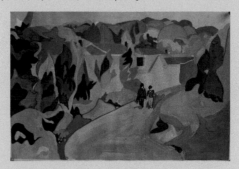

图5.1　色彩写生　刘姝

点评：画面色彩虽然是在写实的基础上进行的整体的提炼，但是由于学生具有一定的归纳整理能力，在表现自然色彩时，加入了一定的主观处理因素，因此整个画面色彩和谐，在绿色调中进行微妙变化，房屋的点点红灰色与整个画面的绿色形成了补色对比。

05

5.1 自然色彩

色彩具有情感，色彩是丰富的、多变的，它左右着我们的审美，升华我们的精神世界。

我们生活的宇宙多姿多彩，承载我们的地球五光十色。没有光线就没有色彩，色彩是生命之光，大自然赋予我们无穷的色彩表现力，皎洁的月光、葱郁的山林、碧蓝清澈的湖水、如染色般炫目的朝霞、泼墨般的乡村及田园，如此丰富的色彩是天、地、万物与我们共同编织的精彩世界。如图5.2和图5.3所示。

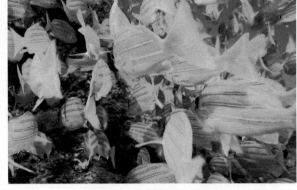

图5.2 九寨沟自然景观　　　　　　图5.3 神奇的海底世界

点评：如图5.2所示，九寨沟神奇的湖水终年碧蓝澄澈，明丽见底，随着光照的变化、季节的推移，呈现不同的色调与水韵。远山、近树倒映湖中，虚实相映，如幻如真。

如图5.3所示，大自然的力量是神奇的，大自然的色彩是五彩斑斓的，在深邃的海底世界中，随处可见多姿多彩的色彩世界，海底的动物、植物都在以不同的方式展现自身的特点。

原始人对于色彩的崇拜来自对冥冥未知世界的恐惧，色彩的变幻无形中左右了人类的懵懂思维，人类从惧怕到崇拜，色彩以变幻不定的形式给人的精神升华注入永不疲惫的兴奋剂。色彩艺术从原始的自然无华发展到区域的、民族的、个性的……色彩作为一种易于接受的艺术语言，可以产生强大的感染力，可以在极其轻松的情况下左右人们的情感。因此色彩比造型更具感性，它是一切视觉元素中最活跃、最具冲击力的因素。我们可以从人类的历史足迹中找寻色彩的踪迹，从人类早期的石器、彩陶、岩画、壁画、漆画中，可以窥见我们的祖先最早使用粉碎的矿物粉末和植物的色汁装扮自己，岩画与彩陶中的色彩记录表明了原始人朦胧的色彩意识与审美活动的开始，如图5.4和图5.5所示。

05

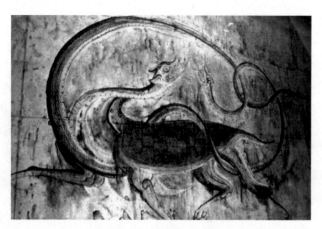

图5.4　壁画(高句丽)

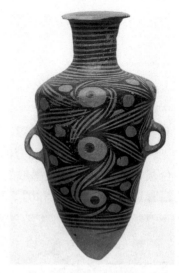

图5.5　旋纹彩陶尖底瓶(马家窑)

05

　　点评：如图5.4所示，壁画通常以石青石绿、土黄、赭石作为主要的色彩表现形式，颜料的提取都来自大自然，这是最原始的植物色彩，表现的题材也是与人们生产、生活息息相关的事件。人们对于色彩的应用仅局限于有限的范围之内，但是通过历史的积淀与风霜的洗礼，带给我们一种神秘的色彩体验。

　　如图5.5所示，原始人类在红色坯体上用各种色料红、黑、白、黄、赭等彩绘制出不同的花纹。在满足生产劳动的需求的同时，也将美观提到了意识日程。彩陶注重色彩对比，通常土黄、土红、黑色作为对比形式，图案表现包含人形纹、动物纹、植物纹、花朵纹、卷云纹、圆点纹、斜扎纹、几何纹等多种纹样。

> **小贴士**
>
> 　　原始社会，由于生产力极其低下，颜料的使用和生产达不到自如的程度，对于世界的观察和了解处于一种近乎蒙昧的状态，因此对于客观世界的理解和表现也是一种初级的、单纯的形式。原始人类的心理特征是混沌不清的，构成心理因素的诸方面如表现和思维、认识和情感的相互交织，因此幻想与现实、主观与客观、物质活动和精神活动混同。他们总是以一种约定俗成的方式赋予事物以超现实的含义，用来表达对大自然的敬畏，这种敬畏往往带有神秘的特征。原始人作画往往是利用现有的自然材料和近乎笨拙的表现手法使画面色彩、线条单纯。

5.2　如何采集自然色彩

　　自然色彩面貌多样，富于变化，以其多姿多彩的姿态呈现在人们面前，吸引着人类去挖掘、去探索，人类自始至终保持一种好奇心，正是这种孜孜以求的探索，促使人们不断地发现、

挖掘色彩的魅力。著名色彩学家伊顿是包豪斯设计学院最早引入现代色彩设计体系的教育家之一，他坚信，色彩是理性的，只有了解色彩的科学构成，才能有色彩的自由表现。在现实世界中，如何采集自然色彩、如何运用自然色彩是我们必须掌握的。

5.2.1　培养独特的观察力

观察力就是大脑对事物的观察能力，它包含剥离事物外表来解析事物的内部结构与特征的能力。设计色彩的观察力就是在原有物象的基础上，寻求色彩自身的本质特征，加入主观意识，不追求条件色，不表现空间。大自然中的色彩比比皆是，如图5.6所示。如何在纷呈的色彩世界中获取独特的信息是设计色彩的关键所在。培养独特的观察力就是要形成独特的色彩感觉，它是一种独特的感觉天赋，我们可以通过训练挖掘与拓展这种能力。现实生活的经验与历练使我们可以采用多种方法、手段对色彩进行观察、分析，独特的观察力需要独特的视角。大自然呈现给我们一个具象的世界，一个人从外界接收的信息90%以上是由视觉器官输入大脑的，来自外界的一切物体通过空间、形状、色彩、位置等信息反馈给大脑。人与生俱来具有对色彩的敏感性，用直觉去洞察世界，用孩子的纯真去看世界，用人类初期对世界的理解去真诚地解读世界。

(a) 花海　　　　　　　　　　　　　　(b) 神奇的自然景观——树挂

图5.6　自然中的色彩

点评：如图5.6(a)所示，自然界的植物千万种，都以独特的面貌呈现于我们面前，这茫茫一片的红色花海带给我们无限的憧憬和欣喜，在不知不觉中左右和影响了我们的情绪。

如图5.6(b)所示，由于温度的变化使得雾气和水汽遇冷凝结在枝叶上，形成错落有致、层层叠叠的颗粒状银白色结晶体。白色的树挂厚重、结实，给人一种与白色自身色彩情感不同的视觉与心理体验。

自然界的色彩五彩缤纷，变化丰富，这都是大自然赋予我们的宝贵财富，色彩的表现形式也多姿多彩，为我们带来了无尽的享受与表现空间。

提示

在原始社会，人类对于世界的认知具有局限性和畏惧感，因此对于色彩的表现也呈现为简单化、平面化。但正是由于史前人类"逼真"的写实技法，我们才能够在斑驳的历史遗迹中欣赏着"完形的""真实的"动物形态。

随着社会的发展、科技的进步和人们的科学知识、表现能力的提高，对客观世界的色彩了解也在逐步加深，在摄影技术发明以前，人们更热衷于表现、描绘、欣赏那些描绘得惟妙惟肖的作品，以再现作为绘画的准则，如图 5.7(a) 所示，艺术作品能够真实地再现客观世界。如图 5.7(b) 所示，现代艺术对古典艺术进行全新的阐释，通过摄影技术还原古典作品，带给我们一个全新的视觉享受。现代艺术、后现代艺术一反传统的思维方式、表现手法，以塞尚为代表的印象派画家和立体派等众多画家，敏感地表现色光与色彩的瞬间变化，画家独立自由地面对自然、面对生活，相信直觉，否定传统。现代绘画之父塞尚就是通过色彩的明度、色相、纯度的对比与推移来追寻色彩艺术的本质特征，重新创造了一种在有限深度范围内起作用的色彩形式。如图 5.7(c) 所示。

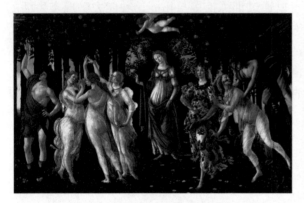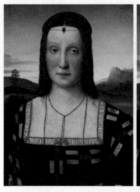

(a) 《春》波蒂切利　　　　　　　　(b) 贡查加·伊莉莎贝塔夫人

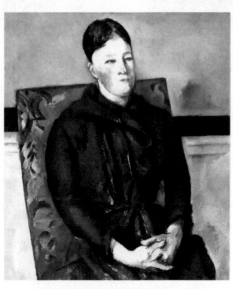

(c) 《塞尚夫人》塞尚

图5.7　绘画作品

点评：如图 5.7(a) 所示，波蒂切利是 15 世纪末佛罗伦萨的著名画家、意大利肖像画的先驱者。波提切利作品在原有的自然物象的基础上，通过想象与创造，突破了精准的自然比例，却获得了一个无限娇柔、优美和谐的完美化身。

如图 5.7(b) 所示，对古典艺术作品的全新阐释打破传统的描绘形式，以全新的视角对传统大师作品进行重新阐释，画面增加了趣味性与新奇感，反传统的思维与表现手法加强了视觉冲击力。

如图 5.7(c) 所示，塞尚的作品强调对事物的直接感受，在这一作品中，塞尚摒弃西方传统肖像画所要表现的真实的人物性格、心理状态以及社会地位等，在表现手法上打破传统的以光影表现质感的再现方法，采用他一生所追求的色彩与形体结合的"造型的本质"。

如图 5.7 所示，文艺复兴时期的绘画作品强调忠于现实中的形体与色彩，具有准确的形体比例、空间表现，印象主义强调对自然中的色彩进行理性分析，从中得到最本质的色彩关系与表现形式。印象主义的色彩表现更有利于表现作者的真实感受，是感性的色彩。

面对自然纷呈的色彩世界，物体的色彩能够激起我们的表现冲动与欲望，这种冲动的愉悦使我们进入良好的表达状态与精神世界，从而能够更自如、明确、生动地表现物体的色彩。但是这种色彩表现往往呈现一种被动的趋向，机械的再现往往不能引起受众的共鸣。色彩可以同形态分离，这种分离游离于现实世界之外。我们知道，真实的生存环境中，星球的运动、花开花落、冬去春来、生命的周而复始，无不体现一种游离。设计色彩就是要具有敏锐的观察力和色彩感觉能力，关注色彩的情调、构图，注重画面的肌理，体现形色的审美趣味。艺术的内在生命力就是来源于独特的视角与敏锐的观察。如图 5.8(a) 和图 5.8(b) 所示，画家波洛克完全漠视自然空间规律的存在，他的画面看似杂乱无章，实则一切矛盾都是合理的存在。色彩不再为自然对象服务，完全出自主观，为画家本人和画面服务。

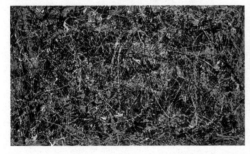

(a)《第五号，1948》波洛克　　　　　　(b)《蓝极，第11号》波洛克

图5.8　波洛克 绘画作品

点评：如图 5.8(a) 所示，本作品是杰克逊·波洛克"滴画"中的精品，画布被钉在纤维板上，画布上的颜色有黄色、白色、栗色以及黑色，看起来有些杂乱无章，但是跳跃的色彩在触动人们的灵魂。

如图 5.8(b) 所示，这幅作品充满了艳丽而缤纷的色彩，通过强烈的对比色调达到夺目的画面效果，画面中橙红色异常夺目，几乎面临"色彩爆炸"的失控状态。

波洛克的充满野性、放荡不羁的色彩表现和绘画形式极大地冲击了观众的眼球，创造了极致的画面语言，色彩跳跃狂放、冲突、对比，不拘一格。

小贴士

　　康定斯基用类似音乐"即兴曲"的创作方法，使红、黄、蓝不规则的色块像在空中浮动一样，它们之间相互旋转，相互冲突，为了制造一种视觉与心理上紧张冲动的画面形式，整个画面非常注重线条的运用，色块与色块之间穿插着富有动感、紧张、粗细不同的线条，充满生命力。在康定斯基的画面中可以没有具体的物象表现，没有特定的主题，只表现一种色块与线条的交织，好似悬浮在空中的音乐，他通过个人敏锐的观察力以及超乎常人的想象，透过万物的表现，追求内心的自我表白与对神秘世界的呈现。孟德里安则运用"对立的等式"寻求统一性，他喜欢用直线、直角、矩形，用红、黄、蓝三原色来构成画面，他把传统绘画的体积、深度、透视、笔触等绘画原则都取消了，取而代之的是对世界清晰、明了的几何式构建，这些都是通过对世界独特的观察得来的，如图5.9所示。

(a)《构图2》康定斯基　　　　　　　(b)孟德里安绘画作品

(c)孟德里安绘画作品的现代应用

图5.9　绘画作品与现代设计作品

　　点评：如图5.9(a)所示，此幅作品作为康定斯基较为冷静的一幅作品表现，画面色彩在黑色线条的包围下蠢蠢欲动，是平静与跳跃上的视觉冲突。

　　如图5.9(b)所示，孟德里安的作品以冷静、理性著称，画面具有机械美感和数理的条理性，色彩都是被计划和事先安排的，是一种极致的色彩表现。

　　如图5.9(c)所示，现代设计通过对大师作品的再次诠释，可以更好地表现设计色彩的魅力和理性规律所在。此图服装设计中理性色彩的应用具有科学性、条理性和现代性。

　　无论是康定斯基的热抽象还是孟德里安的冷抽象都是对古典主义绘画风格的一次颠覆，他们强调画面色彩的重置与主观情感的表现，是用抽象的色彩语言表现"纯精神世界"。

05

一般来说，具象的艺术是直截了当的陈述，是对现实世界的如实描绘，设计色彩需要对现实世界进行抽离，需要撇开固定的模式，在信息的抽取中使日常知性的理性经验与游离的形与色相交融，获得丰富的设计语言。威廉·荷加斯在《美的分析》中说过："最好的色彩美有赖于多样性的正确而且巧妙的统一。"渣打银行(Standard Chartered)平面广告设计作品以鲜明、强烈的色彩对比进行了理性的合理安排，一改往日银行安静、理性的公众形象，整个画面色彩装饰强烈，图形语言丰富、自由，具有冲击力，如图 5.10 所示。

图5.10 解开你的想象力(渣打银行平面广告)

点评：作品灵活、生动，色彩跳跃，富有生命力，给观众一种亲切感和审美意境。这组色彩表现具有亲和力，一改往日呆板、理性的银行形象，更加具有宣传效应。

注意

现代设计作品在借鉴传统与时尚的同时，作品色彩更加具有亲和力和表现力，突出了现代设计的形式感与时代特征。

5.2.2 形成比较的思维方式

审美意象是一种朦胧化、多义化、易流动的意识，比较的思维方式可以使我们的色彩感觉更为具体、更加鲜明。在接受正规的训练之前，对于色彩每个人都有自己的偏爱，有自己的审美观，只不过这种评判标准并没有建立在规定的审美基础之上。我们不排斥那些具有先天色彩感觉的人所建立起来的审美标准，但是就大多数人而言，这种审美标准要经过不断的训练与提升。色彩没有好坏之分，只有搭配协调与不协调之分。色彩美感的确立需要日积月累，那些看似不舒服的色彩往往存在着一定的违背色彩规律的成分。如何通过比较进行评判，如何区分色彩的协调性与秩序感，比较的思维方式可以形成千差万别的变化，没有比较就没有创新。色彩具有直观性，但是对于设计者来说要想正确地表达情感、再现物象却是一件不容易的事情。由于色彩的复杂性及色彩关系的复杂性，即使是同一组色彩也会传达出不同的色彩内涵。我们在形成独特的观察方法的同时，要在观察中寻求新的发现，在比较中进行权衡，

在审视中进行定夺。

我们知道，面对一幅色彩作品时，没有受过训练的人往往会把色彩的表现同具体的形象联系在一起，而受过专业训练的人都会自觉不自觉地先看画面的色彩关系，是冷调还是暖调，是同类色对比还是补色对比等，画面的上部与下部存在着哪些相同因素与不同因素，哪一种色彩搭配更符合自己的内心体验，这些都是以比较的思维方式进行的。例如，我们看到正圆形和椭圆形，由于比较的存在，我们会把正圆形作为一个法则，但是当椭圆形与方形在一起时，椭圆形由于比较因素的存在也就变成了圆形的代名词。在日常生活中，我们要用敏锐的眼光去观察周围的世界，琳琅满目的商品、五光十色的服饰、日新月异的城市变化等都是我们进行创作的素材。比较思维的存在需要一个度，这个度又要求我们具有一定的欣赏能力、判断能力，社会发展到今天，形成了一定的法则，审美尺度随着社会的发展、人类的进步而不断变化，因此设计者要站在历史的前沿，不断地提高眼界，不断地创造尺度。比较的思维方式存在于社会的方方面面，通过对康定斯基和蒙德里安的绘画进行比较，可以把他们分为热抽象和冷抽象的代表；人类的种族可以通过肤色的不同分为白种人、黄种人等；绘画作品可以通过中西方绘画表现方式与审美观念的不同分为写实性绘画和写意性绘画；文学作品可以通过文章题材的不同分为诗歌、散文、小说等，这些都是比较的结果。写实色彩和设计色彩的比较如图 5.11 所示。

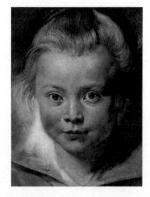

(a) 写实色彩作品——鲁本斯绘画作品　　　　(b) 设计色彩作品——克里姆特《生命之树》绘画作品

图5.11　写实色彩与设计色彩的比较

点评：如图 5.11(a) 所示，画家以细腻、柔和的笔触和色调细致地描绘了小女孩的形象，画面安静、祥和，富有真实空间的质感，是古典主义绘画的典型代表（《克拉拉·赛琳娜·鲁本斯的肖像》）。

如图 5.11(b) 所示，古斯塔夫·克林姆绘画采用特殊的象征式装饰花纹，画面以高纯度的色彩进行色块、图案和装饰线条的表现。改变了原有的以表现空间、立体为主要手段的绘画形式，通过平面化、装饰化的语言重新表现主题，极具观赏性。

图 5.11(a) 是鲁本斯对于日常生活中的人物进行的细致描绘，他的作品真实地再现了小女孩的肤色、质感和青春，人物形象生动，色调和谐。图 5.11(b) 是克里姆特所画，画面打破了传统的造型规律与色彩表现，色彩以平面装饰为主，强烈、主观，充满了梦幻的色彩。

写实色彩更注重真实色彩的再现，设计色彩更注重画家个人情感的抒发。我们只有在不断的比较中才能学习大师们对于色彩与造型的理解，通过比较得到全新的色彩理念。

注意

学会了比较的思维方式，就等于掌握了设计色彩的诀窍。色彩是通过比较而确定的，民间艺术中喜欢用强烈的色彩对比，如红配绿、黄配紫、蓝配橙，这种对比形成了民间艺术中大胆而夺目的色彩声势。

在学习与借鉴大师作品的同时，通过比较，可以发现大师们往往一反常规，体现一种更为微妙、更为神秘的色彩规律。设计色彩的奇特性与创新性是设计的关键所在，如何在瞬息万变的社会中抓住观众的视线，就要求作品具有特异性、能动性。创意总是在对比中不断创新，在设计风格、内涵、形式、表现等诸多方面强调与众不同，不安于现状、不落俗套，标新立异；在创作中不断寻求新视点，突破色彩的外在特征达到质变，使理性思维与感性思维相结合，寻求新的色彩语言。能动性是指设计师在创作活动中一种有目的的行为过程。这种过程不是一种思维简单的、被动的对客观现象的反映。设计师通过对客观世界色彩的收集、提取、加工、组合后，创造了一种主观色彩世界。这种主观色彩世界相对于客观世界而言，是一种破茧而出的升华，具有鲜明、准确的思维特征。

案例分析

05

东方绘画不同于西方传统的造型与色彩构成规律，是对画面进行"主观的变形"、"主观的色彩设置"，以此达到"主体形象非客观化"，东方浮世绘绘画具有典型的装饰性和色彩表现。如图 5.12(a) 所示。克里姆特、莫奈、马蒂斯、梵·高、毕加索、莱热等西方艺术的先锋们在此基础上进行了对比、借鉴、吸收、融合，最后形成了独特的绘画形式。其中，克里姆特是维也纳分离派的代表人物。如图 5.12(b) 所示。

(a) 浮世绘作品 葛饰北斋

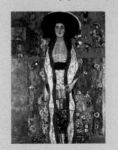

(b) 《阿黛尔布洛赫的肖像》 克里姆特

图5.12 浮世绘与维也纳分离派绘画

点评：如图 5.12(a) 所示，画面强调主观色彩，进行大胆的色相对比，形象简洁、概括，富有感染力。

如图 5.12(b) 所示，克里姆特的作品画面摒弃了形体的立体性，具有理性思维，注重整体空间的分割和表现，注重线条的勾勒，图案的装饰性，强调主观的审美趣味、情绪的表现和想象的创造，具有典型的东方装饰趣味。

如图 5.13(a) ~ (d) 所示为立体派、未来派、超现实派绘画作品。绘画无论是人物、静物还是风景，都彻底改变了通常意义上的视觉图像。通过变形、割裂和分解一系列色彩、线条、形体，在画面上进行抽象的安排，然后再运用各种反常的透视手法将它们综合成一个整体。

(a)《塔巴林舞场有动态的象形文字》
吉诺·塞弗里尼

(b) 毕加索绘画作品

05

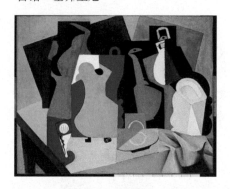

(c)《红罐子》安德烈·洛特

(d)《七个手指头的自画像》夏加尔

图5.13　立体派、未来派、超现实派绘画

点评：如图 5.13(a) 所示，画家打破了传统的叙事方式的绘画形式，以闪烁不定的多面体色块和线条作为画面的主题，画面充满未来主义所追求的运动感，色彩强烈，富有强烈的节奏感和韵律感。

如图 5.13(b) 所示，画面极具装饰语言，色彩对比强烈、充分，通过解构的表现语言方法，深入研究风景建筑的本质特征，画面中黄色色块表现跳跃丰富，与背景深沉的蓝色形成了鲜明对比。

如图 5.13(c) 所示，画面色块简洁、明了，富有感染力，打破了传统的明暗透视，通过色块透叠、错接等手段，重新阐释了看似形体简单实则丰富的画面语言。

如图 5.13(d) 所示，夏加尔是游离于印象派、立体派、抽象表现主义等一切流派的牧歌作者。画面虽然还有部分形体的立体特征，但是都是简化的团块形式和色块组合，画面呈现出梦幻、象征性的手法与色彩。

无论是立体派、未来派还是超现实派绘画，都打破了传统绘画形式的束缚，创造了新的画面语言和表现形式，色彩不再是形体的依附者，而是积极主动地创造了新的画面语言，色彩可以主动塑造形体甚至成为形体的重要表现语言。画面强调构图与色彩的"分析"特征，作品通过块、面结合在一起，构成复杂的画面结构与层次，色彩也被提纯至近乎单色调，通过一些符号式的描写来暗示画面上物体的实际形象。立体派、未来派、超现实派绘画的作画方法是在分析、比较以往的绘画形式、色彩表现的基础上形成的，这种表现方法的形成是一种长期积累的过程。

> **小贴士**
>
> 这些前卫的现代派绘画的表现形式不仅开创了绘画领域的先河，同时也深刻影响了设计领域，在此之后，人们变自然色彩为主观色彩，强调色彩的社会属性与人文属性，使色彩创作达到了新的领域。立体派的艺术家追求采用各种材料对画面进行解析、重构，形成分离的画面，他们已非常规的视角来描绘物象，将二维、三维甚至思维空间同时置于一个画面，以此来表达对物象最完整的形象。

05

5.3 设 计 色 彩

设计色彩作为现代设计专业必修的基础课程，其重要性和主观性越来越为人所知，如何从思维模式上进行教学转变，使学生变自然色彩为主观色彩、主动构图、经营画面、得到良好的画面效果是视觉传达设计的关键所在。

5.3.1 设计色彩的定义

设计一词源于西方的 Design，从广义上讲，它是指人们在从事一项活动之前构想的实施方案；而从狭义上讲，它是制作一件具体的物品前制定的实施计划。我国的"图案"一词与设计有着非常接近的内涵。图案的"图"就是图样和图纸，"案"就是方案、考案。设计的"设"就是设想和设定，"计"就是计策和计划，在我国的古典名著《三国演义》中，诸葛亮曾使用过这个词。设计是随着机器化大生产而日益发展起来的，在其发展的初期，以实用功能为主导地位，以审美功能为从属地位，其中经历了维多利亚时期、工艺美术运动、"新艺术"运动、海报风格运动、装饰艺术运动等多风格、多流派的演变。1919 年，德国包豪斯造型艺术学院创始人格罗佩斯主张"艺术加技术"就是现代设计，之后现代设计作为一门新兴的艺术形式蓬勃发展起来。现代设计与西方现代艺术有很多共同之处，自印象派之后兴起的以绘画为核心的现代艺术运动引发了现代设计革命，每一次艺术风格、艺术流派的演变发展都影响并改变着设计风格，而现代设计又反过来推动现代艺术更进一步地蓬勃发展。

色彩是一切视觉元素中最活跃、最具冲击力的因素。色彩的物理性决定了它对人的视觉影响力远远大于线条与图形，因此也更具艺术感染力，可以起到弥补和掩盖构图和造型上的

缺陷与不足。

色彩与人们的生产和生活息息相关。除了具有自身的客观属性之外，由于人们的参与、介入，色彩还被赋予了社会属性和人的主观意识。设计色彩的表现具有单纯化、平面化、个性化、抽象性、装饰化的特征，所以设计色彩的表现形式比传统写实性绘画要自由得多。设计色彩是主观意识的产物，它作为设计专业的一门基础课程，能够从具象写生色彩、客观写实色彩等自然色彩过渡到意象色彩、情感表现性色彩、装饰性色彩等主观性色彩及表现性色彩的应用和表现。它是感性形象与理性意念的融合，是对现实世界的重构，是在认识事物时透过表面看实质，更具体、更深刻地研究物体的内部结构与事物的内在美，了解组成要素和对形态产生的影响，是将现实世界中不可能实现的、虚幻的色彩进行分解和重组，在组合过程中，不断提炼、概括，创造出新的造型元素、新的组合方式、新的内容；它是对造型元素的再提炼，能够打破时间、空间的限制，对形象进行再创造，使画面灵活、生动。

设计色彩和绘画色彩并不是绝对对立的关系，它们有着相同的色彩理论，由于表现手法的差异，体现出不同的形式美感。印象派及印象派之前的写实性绘画色彩为了比较客观地反映画家对事物的直观感受，往往需要考虑以条件色为主的色彩关系的准确性。现代设计色彩的综合性色彩表现，是思维反复推敲、提炼的结果。

案例分析

如图 5.14(a) ～ (c) 所示为设计色彩作品，通过对色彩的重新分解、打散，经过重构、反复、重叠、透叠、渐变、重组，改变色彩的对比、调和关系，使其抽象性更富于情感因素，从而达到激发情感、使人产生联想的心理效应。色彩的对比与调和体现色彩的"和谐美感"；色彩的统一体现色彩的"统一美感"，色彩的均衡体现"重力平衡美感"；色彩的反复与渐变体现"韵律美感"；色彩的层次处理体现"空间美感"。

(a) 色彩冷暖对比 林跃冬

图5.14 设计色彩作品

点评：本幅作品强调了色彩冷暖两个体系，通过强烈的纯色在画面的安排，制造一种相互叠加、动荡的画面形式，以红、蓝为主的色彩体系能够体现不同的画面意境与作者的审美情趣。画面注意了色块的大小对比，通过近似色之间的安排形成了微妙的色彩关系。

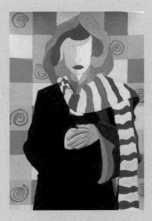

(b) 人物设计色彩 周慧　　　　　(c) 人物设计色彩 马莹莹

图5.14　设计色彩作品(续)

点评：如图 5.14(b) 所示，本幅作品强调了大面积色块的对比，人物简单、明了，在蓝色调中寻求细微的变化。人物自身采用重色块，与背景的明亮、低纯度的色块形成了强烈的色彩层次与空间对比。

如图 5.14(c) 所示，画面人物面部色彩归纳丰富、富有创意，色彩表现强烈、合理，既能体现人物的性格特征，又表现了强烈的主观情感。

设计色彩是人的主观意识的产物，纯绘画色彩和设计色彩的色彩原理是一致的，区别在于：写实性绘画色彩偏重于色彩的空间感和物体的真实再现；设计色彩偏重于色彩的抽象与概括，体现人们的生理与心理反应，是一种装饰性的色彩，它不受光源、环境色以及固有色的限制。取形变色是设计色彩中常用的色彩处理手法，这种手法只是把描绘对象的特征作为依据，色彩由主观取而代之。变色对图形来说，色的概念是相对的，它不像绘画那样与形相依，而是要服从于意境、装饰目的，变化的色彩不受自然颜色的局限。

05

5.3.2　设计色彩的多样性、可变性、超越性

艺术的形式具有多样性、可变性、超越性，对于设计色彩来说具有相同的属性。设计色彩作为一种超越自然现象的形式，不受客观条件的制约，将自然属性进行新的意念组合，形成了一套看似离奇、荒诞但却能够表现人们内心体验的行之有效的视觉手段，带给我们新的、有力的视觉体验。

1. 设计色彩的多样性

"色彩的表现作用太直接、自发性太强，以至于不可能把它归结为认识的产物。"[①] 设计色彩所体现的是一种超越客观性、包容个人审美情趣、体现民族精神、不受自然规律限制的新的色彩秩序。设计色彩的多样性体现为表现手段的多样性、材料使用的多样性、应用范围的多样性，如图 5.15(a) ～ (j) 所示。表现手段包括分解、组合、归纳、统一、限制、综合等，使用材料包

① [美] 鲁道夫·阿恩海姆. 艺术与视知觉 [M]. 北京：中国社会科学出版社，1984 年，460 页.

括金属、木制、纤维、石材、塑料等；另外，材料质地自然形成的或者有意加工形成的纹理、肌理、色泽也是产生色彩多样性的因素之一。材料的光与涩、明与暗、粗与细、杂与纯都可以造成对比或变化的美的效果；各种新型材料、复合材料所具有的不同的色彩肌理表现也具有色彩的感染力。色彩的应用范围之广也体现了设计色彩的多样性。设计色彩主要应用包括建筑、服装、工业设计、平面设计等。在现代视觉艺术中，色彩的地位日益突出，表现主义、波普艺术、抽象主义、解构主义等尤其将色彩作为主要的视觉语言；另外，色彩材料和表现手段的不断更新、丰富，为设计色彩的应用开辟了更为广阔的空间。

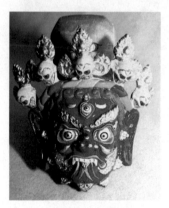
(a) 民间面具

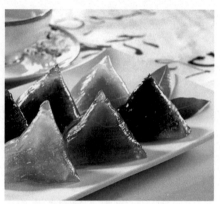
(b) 现代食品设计美味粽子

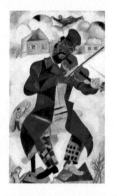
(c)《绿色小提琴手》夏加尔

(d)《有装甲的鱼》张力

图5.15　设计色彩

点评：如图 5.15(a) 所示，民间面具的色彩超越了自然色彩的魅力，大多强烈而充满活力，被赋予更多的精神内涵。民间面具一般都是在祭祀、宗教活动中使用，因此强烈的色彩更能起到加深记忆和威慑的作用。

如图 5.15(b) 所示，图中一改往日传统的粽子形象，以透明、轻松活跃的色彩表现传统节日食品，增加了现代感，同时具有一定的美观性。

如图 5.15(c) 所示，画面以炫目的粉红色为主色调，男主人公的局部色彩——脸部与手部的绿色成为画面的重点，整个色彩对比强烈，主题突出。

如图 5.15(d) 所示，作品从观念上打破了传统的命题方式，鱼身上的纹理成了现代工业的产物，不同色块肌理的表现使画面充满了厚重感。

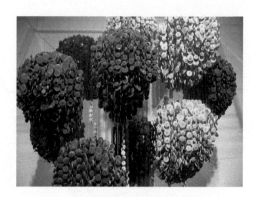

(e) 装置艺术　　　　　　　　　　　　　　　　(f) 纽扣装置艺术

(g) WOZ-平面广告　　　　　　　　　(h) Adobe软件创意平面广告

图5.15　设计色彩(续一)

点评：如图 5.15(e) 所示，作品材料语言的表现突破了传统绘画的固有模式，运用不同的木质材料、纺织品材料，通过看似杂乱的堆砌，将色彩和不同材料的质感进行对比，从而塑造了一个柔与刚、平淡与强烈的色彩与质感对比的画面。

如图 5.15(f) 所示，鲜艳的纽扣成为作品表现的新材料，材料色泽与团块的表现具有新鲜感与刺激感，空间的占有与前后色彩的交错都是人们关注的焦点。在这里材料使用形成的色彩的点与线、点与面、线与面的对比成为画面的主体形式。

如图 5.15(g) 所示，画面色彩清新靓丽，饱和的色相对比成为画面的中心，不同的色块拼贴有效地表达了主题。

如图 5.15(h) 所示，画面人物的面部采用五颜六色的色彩表述，色彩激烈、冲突，具有强烈的视觉冲击力，与服装、背景形成鲜明对比，使受众的视线紧密围绕主题而展开。

05

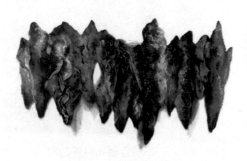

(i)国际纤维艺术双年展

(j)综合材料——建筑设计(巴特罗公寓)

图5.15　设计色彩(续二)

点评：如图 5.15(i) 所示，纤维是一种跟材料结合非常紧密的装饰艺术，与人们的生活息息相关，材料主要包括天然纤维与人造纤维，具有柔软、沉静、跳动等不同的质感与肌理，色彩丰富。

本幅纤维作品的艺术美丽不仅在于它的图案，更在于它本身就是一种独特的艺术语言，具有其他艺术不可替代的表现力与感染力，材料的柔韧性、亲和性使人们在高度发展的社会中找到一种归属感。色彩以蓝色作为主调，层次丰富、立体、富有动感。

如图 5.15(j) 所示，建筑材料的坚硬和建筑水泥、钢筋等传统的色彩，使我们对于建筑自身的色彩已经忽略，高迪的建筑通过不同材料的嫁接，铸造了一个童话般的世界体现了不同材料所具有的色彩魔力。

无论是民间艺术、现代绘画艺术还是设计艺术，无论是何种材料、何种表现手段，设计色彩始终以打动受众为主要目的。通过色彩的主观处理，给人们带来全新的视觉体验，表现作者的内心情感，同时由于材料的不断更新，设计思维的不断转化，色彩的表现更加能够震撼观众。

注意

色彩存在具有多样性，大千世界，万物生灵，到处都有色彩的存在。自然色彩千变万化，人类对于自然色彩的模仿也达到了相当高的程度，舞台、互联网、电影等多元化的媒体形式，都使色彩的多变性具有可行性。

2. 设计色彩的可变性

设计色彩的可变性不仅表现在色彩的属性变化上，更主要体现在色彩的情感变化上，这种变化体现在生理反应与心理反应中。色彩的生理反应处于一种初级的状态，但它所产生的心理现象是最重要的功能，它是视觉传达的重要因素，能够有力地表达感情，在设计时应与图形紧密地结合，产生强烈的视觉因素。

　　无论有彩色的色还是无彩色的色，都有自己的表情特征。自然界中五彩缤纷的色彩是一种直观的表现，每一种颜色给我们的感觉是不同的。当色彩的明度、纯度、色相、对比形式发生变化时，颜色的表情也就随之变化了。在设计色彩中，不同民族、不同地域由于社会因素、价值观念、个人修养不同而各自形成了一套约定俗成的色彩感应体系，如红色给人一种喜庆、火热的感觉。中国红有着博大精深的文化内涵，中国人喜爱红，国旗是红色，结婚、过年、生子都用红色来装扮，到处是一片红色的海洋，大红的喜字、大红的对联、大红的鞭炮、大红的服饰，过日子用红红火火、升官叫红人……但是这种色彩观并不是一成不变的，从古代到现代，中国的色彩观经历了尚黑——尚紫——尚黄——尚红的过程。色彩学与心理学研究告诉我们：人们的主观意识决定人们的审美取向；色彩的美感源于人们的心理；色彩具有真实的品质，它可以引起复杂的生理、心理、物理、化学的综合变化。不同的色彩语言呼唤不同的情感"应答"，色彩会因不同受众、不同条件而有不同的感受，因此引发膨胀感、进退感、冷暖感、轻重感、兴奋感。人们对色彩的理解、偏爱掺杂着复杂的社会因素、个性因素，同一种颜色在这个地区代表高贵，在另一个地区则代表低贱；在这个地区代表生命，在另一个地区则代表恶魔。因此，在具体运用时要考虑综合因素。如黄色在中国和古罗马代表了权力、高贵，基督教却把黄色看作最下等的颜色；绿色是生命、和平的象征，但是由于"二战"的经历，欧洲一些国家往往把绿色同纳粹的服装色相联系，形成了恐怖的心理体验。随着时代的变迁、社会的发展、个人修养的提高，设计色彩的表现必须做出相应的调整，但是这种可变性是以社会的发展、时代的变迁、人的审美心理为前提的，这种可变性使得色彩可以与图形、材料相结合，重新获得审美情趣、象征意义。设计色彩的可变性如图5.16(a)～(b)所示。设计色彩的可变性在通常情况下是通过色彩对比来表现的，不同的色彩由于对比方式的不同形成不同的视觉与心理体验。如补色对比形成强烈的色彩视觉体验，面积对比形成心理上力场的变化，纯度对比过渡比较含蓄。创造什么样的色彩才能表达所需要的感情，要依赖自己的感觉、经验以及想象力。

(a) 民间玩具——狮子玩具　　　　(b) 可口可乐平面广告

图5.16　设计色彩的可变性

　　点评：如图5.16(a)所示，红色是中国传统民间艺术的典型色彩代表，被赋予了众多的寓意。无论是过节、嫁娶还是生子都有红色相伴。

　　如图5.16(b)所示，可口可乐在进入中国市场后，为了适应中国人民对红色的偏爱，在市场推广和产品形象上多采用红色，以吸引人们的视线。

同样是红色，作为民间艺术中的红色具有热情奔放、喜庆等特征，我国喜庆的日子用红色装饰、渲染欢乐的气氛，红色代表幸福；在设计作品中则演化为危险、警示的含义。所以说同样的色彩由于使用方式的不同，带来了不同的寓意，色彩具有可变性。

提示

色彩是招贴设计中的重要元素，在具体设计时，需要关注色彩的情感表现与心理反应，了解并恰当运用色彩视觉语言与表现形式。

3. 设计色彩的超越性

设计色彩的超越性是一种超越时间、空间的融合，世界各国对色彩的认识虽有不同，但在人类初始，人们受生产条件、审美意识的制约，对色彩的发现与使用是相同的。随着社会的发展与进步，世界各国的人们在对色彩的认识上也体现出许多相似之处，例如，在西方蓝色被认为具有忧郁与不快之意，在东方的中国和日本，与蓝色相接近的紫色也曾经被认为是一种卑劣的颜色，《论语》中说"紫夺朱，恶也"；白色在西方被认为是纯洁的象征，在东方则被认为是不吉利的象征。随着时间的推移、东西方文化交流的增加，人们逐渐接受了将白色的婚纱作为结婚礼服，象征着纯洁、美好的爱情。康丁斯基认为，黑色意味着空无，像太阳的毁灭，像永恒的沉默，没有未来，失去希望；而白色的沉默不是死亡，有无尽的可能性。黑白两色是极端对立的色，然而有时候又令我们感到它们之间有着令人难以言状的共性。白色与黑色都可以表达对死亡的恐惧和悲哀，都具有不可超越的虚幻和无限的精神，黑白又总是以对方的存在显示自身的力量，它们似乎是整个色彩世界的主宰。莎士比亚认为："黑色是地狱的象征，是黑夜的衣裳。"中国自古就用太极图案的黑白两色的循环形式来表现宇宙永恒的运动。黑、白所具有的抽象表现力以及神秘感，似乎能超越任何色彩的深度。如图 5.17(a) ~ (b) 所示。

设计色彩作为艺术的一门学科，已经取得了长足的发展，它是现代物质文明、艺术与高科技相结合的产物，更能体现现代文化的多样性与人性的多元化。作为现代文明不可缺少的一部分，它不再是自然色彩的简单模仿，它是创造，是人的精神活动、实用价值与审美价值的统一。随着中国工业化进程的加速，我们在物质生活方面与西方国家的距离明显缩短，东西方文化交流日益加强，中国的设计风格和设计正走出国门，为世界所接受。任何民族的设计风格的延续都是一种深层的理念，尽管有时表现得隐晦，有时表现得鲜明。香港著名设计师靳埭强有一流的设计意识和头脑，在设计中加入了许多中国化的元素，如中国古钱币、水墨文化、儒家文化。他充分运用中国传统的水墨表现进行设计，得到了世界的认可与瞩目，如图 5.17(c) 所示。

设计色彩的超越性还表现在对现实色彩的常规变色与叛逆变色，叛逆性变色是用反常规的色彩把画面进行重新安排，通过视觉上与心理上的特异寻求一种新的表达方式，如图 5.17(d) 所示。设计色彩中，通常都是以表达个人审美情趣、追求画面美感的主观需求为主，常规性变色是在人们认知的情况下对色彩进行适当的调节，这种调节虽然与客观事物有些差距，但是只要色彩关系和谐，符合审美需求，观赏者会在欣赏中自觉地接受。

(a) 黑色婚纱

(b) 用八卦图形进行的创造——山药羹

(c) 中国风水墨书法

(d)《镜前的少女》毕加索

图5.17 设计色彩的超越性

点评：如图 5.17(a) 所示，白色是纯洁爱情的象征，它代表了神圣、纯粹，是对美好爱情的歌颂。现代设计一反常规，将黑色这个自古以来象征着不祥、灾难的色彩用在了人们一度用来表达纯洁爱情的礼服上，获得了意外的审美效果。

如图 5.17(b) 所示，八卦图是中国祖先的智慧结晶，黑白属于无彩色系，又可以涵盖所有的有彩世界。中华美食山药羹通过调料和食材的搭配，创造了新的八卦图形色彩，色彩虽然改变了，但是并没有改变色彩所具有的深刻、美好的寓意。

如图 5.17(c) 所示，中国画有墨分五彩之说，中国的山水画面同水墨有效地结合，具有了典型的中国意境，在虚实之间、浓淡之间传达着特殊的色彩情感。

如图 5.17(d) 所示，毕加索的作品色彩是浓烈的个人情感的宣泄，他的表现形式、色彩分解理念已被东方接受，人们学习并运用这种新的色彩构成形式。

以上作品分别代表了东西方色彩的典型应用，通过文化的交流，人们逐渐在思想上、观念上、应用上接受并运用了曾经抵触的色彩，明显地表现了色彩超越时间、超越空间的特征。

提示

　　东西方文化的交流促进了艺术的发展，艺术的地域特征、文化特征越来越成为人们关注的焦点。

　　印象主义与后印象主义对于色彩的表现打破了常规的、传统的色彩认知范畴，梵·高的油画，总是带给人们全新的视觉体验，由于他对色彩的追求到了近乎痴狂的地步，所以画面呈现热情奔放、无限跳跃的表现形式。如图 5.18 所示。

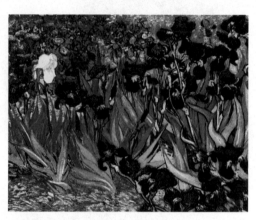

(a)《星夜》梵·高　　　　　　　　　　　(b)《鸢尾花》梵·高

图5.18　梵·高的油画作品

　　点评：如图 5.18(a) 所示，这是梵高对人们常见夜空的一种反常规的描述方式，旋转的画面、强烈的补色对比让我们感受到了作者激荡的情感世界和内心的狂野，使我们重新认识了世界。

　　如图 5.18(b) 所示，宁静的花园由于作者的描述变成了动荡的画面，红色的土地，绿色的叶子，在这种强烈的纯色对比中找到了视觉的平衡，红色的面积虽然只占据了画面的一角，但是它起到了点睛的作用，给画面留有一定的空间。

　　梵·高的作品是后期印象派的典型代表，他的作品画面流动着奔放的、火焰般的笔触，画家内心充满了热情，力图用色彩表现内心世界。梵·高用欢乐的色彩语言，表现出内心世界的痛苦。他用强烈的色彩、夸张变形的笔触、旋转的形状、跳跃的点、线交织出辉煌的色调，爆发出色彩的感染力。

　　中国艺术的色彩类型化、意象化、装饰化和平面化，具有客观化和主观化的双重性格（即似与不似之间），它不是自然物象的真实描摹。在中国的水墨画中常用邻近色和同类色的调和，有时用色淡雅，有时以黑（墨）色为主追求浓淡变化。水墨对现实生活的表现就是对色彩的一种叛逆，但是这种叛逆通过墨分五色、浓淡相间来表现现实中的山、水、梅、兰、竹、菊等物象却符合人们的审美习惯，达到共鸣。中国画家对自然物象有目的的改造与经营决定了画家不必考虑色彩由于空间、光源等引起的冷暖、纯度等变化，这种主观的色彩表现方式与现代设计的色彩构成、空间处理方法有共同之处。

从视知觉的心理角度分析，尽管色彩的视觉传达呈现多种表现形式，但各种形式又具有共同的视觉传达优势。视知觉心理研究表明，人的视觉过程是视觉心理活动与相应心理经验联系起来互为作用的过程，它是一种完全积极的选择性活动。视觉在外界纷繁的信息面前，对于日常中司空见惯、平淡无奇的形象或是杂乱无章、没有秩序的对象都容易产生视觉上的厌腻和感知疲劳，视觉选择的重点"只对那些富于动感和变化、与周围环境中其他普通可见物有着十分明显区别、纯粹的色彩和简单的形状感兴趣"。

古典艺术中色彩的表现局限于对自然光影的重现，对主体的描绘也是再现性的，在现代设计中，观念的改变、绘画的材料与工具的多样化以及绘画表现手法的丰富性使设计中图形不受纯客观对象的束缚，依照具体设计的要求与设计师的艺术构想，图形绘画效果的变化也就极多，既可高度写实，也可高度简化，更可巧妙夸张。充分发挥创造能力，对表现的对象加以取舍与主观加工，可以使形象比客观对象更完美、更典型、更理想、更符合设计要求，具有多样变通性，从而获得多种视觉效果。

有些设计作品色彩可以在写实的基础上做概括处理，归纳特征、简化层次，使对象得到单纯、清晰的再现。如形体轮廓的简化，色彩与明暗关系的概括等，其效果往往比细腻微妙的逼真画面有更为强烈的视觉冲击力。如图5.19和图5.20所示。

图5.19 公益广告设计　　　　　　图5.20 冈特兰堡设计作品

点评：如图5.19所示，作品通过黑白色彩进行对比，将我们熟悉的手的形象进行刻画，表现了自然界中斑马的鲜明形象，色彩来源于自然，并在广告中得以发挥、运用，突出了主题。

如图5.20所示，冈特兰堡被称为视觉诗人，外形简陋甚至有些粗糙的土豆在冈特兰堡的设计中彰显了典型性和另类性。土豆的形体、色彩、空间均被处理为全新的视觉元素，在这里无论从色彩还是从外形，土豆都是绝对的主角。

5.4 色彩的意象构成——色彩是艺术的回归

无论哪一个流派、哪一个人的风格，其本质在艺术上都是"表现"二字，即"表现"是为自我确立中心的方式。"表现"带出内容，带出精神。"表现性"是现代艺术的总的本质，

并从本质上区别于古典时期的"再现"艺术。荀子曰："天不以人之恶寒也辍冬,地不以人之恶辽远也辍广。"人类同客观世界息息相关,色彩存在于客观世界,作为一种微妙且丰富多彩的现象呈现于我们的视觉之中,从自然色彩到色彩的意象构成是一个从物质世界向精神世界转化的过程,色彩本身的独特表现力感染、刺激我们的大脑与心灵,与我们产生共鸣,扩大了我们的想象空间,为我们的世界赋予了新的不确定性。这种过程的转变是一个思想不断更新、不断进化的过程,是主观与客观不断结合的产物。在色彩学中,"色"与"彩"有着质的区别,"色"指单色性的"色",属于"无彩色系列",既无色相又无纯度,中国古代将墨、白称为色,将青、黄、赤称为彩。"彩"是多色的意思,指在一定环境中颜色与颜色、颜色与空间相互作用以及自身属性的不同变化。在设计领域中,色彩是诸多设计元素中最重要的元素之一。中华民族自古对色彩就有着与众不同的见解,在漫长的历史长河中形成了一套独特的色彩体系,代表了中华民族的宇宙观、时空观。东、西、南、北、中的五行观是中国人的时空观念,它的色彩组合为东方主青色、西方主白色、南方主赤色、北方主黑色、中央主黄色的五行色彩组合。把它与五色五行相匹配,就是春青色、夏红色、长夏黄色、秋白色、冬黑色的色彩组合。把它与图腾神祇五行相配,就是东方青龙,青色;西方白虎,白色;南方朱雀,红色;北方玄武,黑色;中央黄色。把它与金、木、水、火、土五行相配,就是木为青、金为白、火为红、水为黑、土为黄的五行色彩组合。在西方色彩是构成绘图的重要因素之一,是物体经过不同程度的吸收反射到视觉上而呈现出来的一种复杂现象。色彩画与色彩理论之间有着紧密联系,色彩画出现以前,在不断的实践过程中,西方学者把目光集中在形成色彩现象的成因上,产生了以光色理论为出发点的色彩学。1672年,牛顿发现了光的色散现象,从此揭开了"色彩由来"之谜,各学科的专家从物理、生理、心理、化学等方面对色彩现象作研究,到19世纪基本上形成了以光色原理为主线的艺术色彩学体系。

5.4.1　中、西方艺术观念之对比

任何国家、任何民族的艺术都涉及空间这一事物存在方式的问题,因为艺术从根本上存在并脱胎于现实生活和物质世界领域,所以每一种造型艺术都关系到艺术中物象存在方式的理念,也就是怎样把所看到的物象体现在一面墙壁或一块石头上的方式问题。艺术是一定意识的产物。西方艺术从整体上说是一种"寓意的艺术",西方文化亦可称为"寓意的文化",它以人为中心,以"人性化"为根本的表达方式。东方中国的艺术则根本上是一种"象征的艺术",中国文化根本上也是一种"象征的文化"。[1]中国艺术的时空不是由视知觉上升到心理分析那样一种合规律性的理性时空,而是依照宇宙观念和与之相适应的心理逻辑构建出来的时空;它不是以视觉作为自己的选择窗口,而是以心灵的观照为选择的手段和目标。这样一来,视觉的有序性便受到了相当程度的破坏,因为"心灵可以把一些表现的事实集合在一起,见出逻辑关系"[2]。

西方因特有的理性精神,对艺术空间持有科学态度。古希腊的哲学、古罗马的法典、犹太的宗教、自然科学等,这一切构成了西方文明的总体结构。西方哲学的重要特点是思辨性,

① 河清.现代与后现代 [M].浙江:中国美术学院出版社,1998年,34页.

② 克罗齐.美学原理 [M].重庆:作家出版社,1958年,89页.

并从思辨中逐渐建立真理。他们认为主观为"我"、客观为"物"，而且"物""我"关系又是相对的，不允许有所混淆。这一切导致西方哲学注重"逻辑"和"求真"的传统习惯，从此出发奠定了西方哲学的科学基础，西方人习惯于靠理性来研讨法则，并形成一种追求自然界真理的传统习惯。如图 5.21 和图 5.22 显示了东西方艺术的对比。

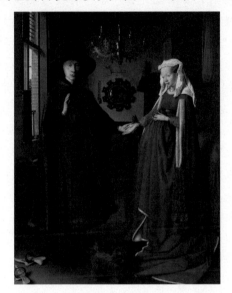

图5.21 《乔瓦尼·阿尔诺芬尼夫妇》
扬·凡艾克

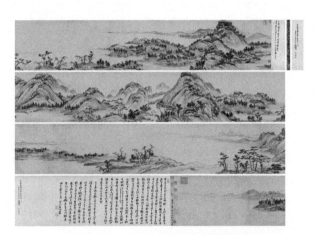

图5.22 《富春山居图》黄公望

05

点评：如图 5.21 所示，作者以细腻的笔触描绘了所有的细节：明亮的阳光透过窗户，男子的皮绒大衣泛着高贵的紫色，女子绿色的长裙与白色的头巾在质感上表现出明显的差别。这种真实来自于画家对自然本身的欣赏和追求。

如图 5.22 所示，这幅画面坡陀起伏、林木森秀，景随人迁，人随景移，精致细腻，画面体现了国画的气韵与开阔，笔墨苍简清润。

西方人的理性表现在艺术上则是对客观美和自然规律的承认与探求，因而先后迎来了透视学、解剖学、明暗法的问世。我们的祖先扎根在东方这块神秘的土地上，这儿的宗教、这儿的风土人情、这儿的历史，使古代中国人对物象持具有宗教含意的哲学观。庄子"天地与我为一，万物与我并存"的万物一体观、物化论中都包含其精神，所以古代中国人以自己独特的方式来看待艺术中的空间问题。

小贴士

在中国人的眼中，空间是一种气、宇宙、生命，这种观念无论是在空间问题上还是在艺术的每个角落里都成为其精神，每个时代为这种精神赋予特殊的观念。古代中国人眼中的空间并非像我们眼前摆设的样子，空间存在于意念中。

5.4.2　色彩的意象构成

鲁道夫·阿恩海姆认为所有人类认识活动的领域中"真正的创造性思维活动都是通过意象进行的"。[①]色彩中的人造色彩是人有意识、有目的的创造性活动，和"意"有着天然又十分密切的关系。而"意"属于意识形态，可与"形"等客观事物相分离，以概念和印象的方式存在与保留在人们的思维和记忆之中，也可通过"色彩"引起和影响认识与评价。因此"色彩"与"意"之间的关联方式之一是由"意"去创造"色彩"，即先立"意"，根据"意"的特点和表达"意"的要求去寻找、选择、加工、组织、探索与创造适合的"色彩"，使"色彩"成为承载"意"的载体；方式之二是由"色彩"去引发"意"，这就要求设计者赋予"色彩"引人注目的视觉魅力，使"色彩"在观者的直觉中认识后，有所感悟、有所意识。观者在观察、分析、比较的过程中，把个人的认识、经验、喜好等投射到"色彩"上，与"色彩"的构成要素及其整体效果对应起来，从而产生对"色彩"的认识与判断。这种认识与判断也会随观者的不同而产生不同的感悟与意识。色彩既直观又复杂，素描赋予物体以形式，色彩赋予物体以生命。色彩的"意"是设计的内在构成，或具有丰富的信息传达，或可感悟到传统的文化意蕴，或有着超凡脱俗的创意，或给人以潜意识的启示，是内容个性化的流动之美。从具象世界到色彩的意象构成是一个从"物"到"心"的转换，是主观与客观相结合的产物，是艺术家的精神世界与物质世界相碰撞的结果。

人们喜欢用色彩装扮生活，现实中的任何一种色彩都可以在大自然中找到，色彩只是一种物理现象，本身是没有灵魂的，但人们却能感受到色彩的情感，无论是有彩色的色还是无彩色的色，都有自己的表情特征。色彩具有强大的视觉冲击力，使人们易于识别，产生强烈的心理反应，这种情感因素具有很强的主观性。我们的祖先，以大自然为摹本，虔诚地向大自然汲取营养，不断地更新思维方式，他们用与我们相同的眼睛来看客观世界，但由于文明的发展与进化程度的不同，原始人感知世界的意识与我们并不相同。人类对色彩的感知与人类自身的历史一样漫长，原始人类的心理特征是混沌不清的，构成心理因素的诸方面如表现和思维、认识和情感相互交织，因此幻想与现实、主观与客观物质活动和精神活动混同。他们总是以一种约定俗成的方式赋予事物以超现实的含义，用来表达对大自然的敬畏，这种敬畏往往带有神秘的特征。

案例分析

在原始时期，东、西方使用色彩都具有单一性、本能性和简朴性的特点，有意识地应用色彩是从原始人用固体或液体颜料涂抹面部与躯干开始的，所选用的颜料多以黑色和红色为主，原始人类的文身、图腾、面具、生活用的器物、生产工具、祭祀等物品无一例外都被赋予了强烈的主观色彩。如图 5.23 和图 5.24 所示。

[①]　[美]鲁道夫·阿恩海姆.艺术与视知觉.北京：中国社会科学出版社，1984年，232页.

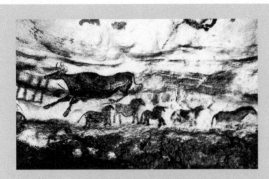
图5.23　原始洞穴壁画

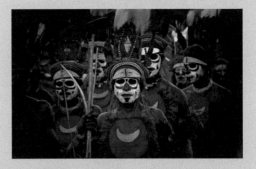
图5.24　神秘之国巴布亚新几内亚

点评：如图 5.23 所示，原始人在有限的材料限制下，因为对大自然的顶礼膜拜而创造出了一种高于生活的、具有主观表现的画面语言。

如图 5.24 所示，由于人们对冥冥未知世界的敬畏，为了威胁敌人，所以在面部涂上各种鲜艳的色彩，这也是人们崇仰五彩斑斓的世界的内心真实写照。

意象色彩强调主观意识，追求内心感受，变自然色彩为主观色彩，感悟色彩本质。在人类发展的历程上，如果说对于物质文化的追求是为了延续生命和更好的生活，那么精神文化的创造则是求得心理的平衡和满足审美的需要，如图 5.25～图 5.28 所示。从历史发展的序列和现象看，两者又是常常相结合的，越往远古越是明显，只是到后来，才逐渐派生出完全作用于精神的所谓的"纯"艺术。从艺术分类学的角度考察历史，似乎最初的艺术便诉诸视觉、听觉和人体自身的动作和表演。

人类的生理与心理是相互作用的，现代设计中图形、文字、色彩是其重要组成部分，如何使用色彩，如何在设计中发挥色彩的优势，如何变色彩的生理反应为长久的心理反应以提高人们的生产、生活效率，缓解压力，提高生活品质是现代设计色彩的重要内容。

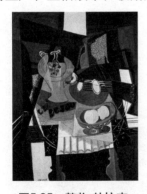
图5.25　静物 勃拉克

图5.26　现代立体绘画

点评：如图 5.25 所示，勃拉克的作品打破了传统的色彩与构图形式，变被动为主动，画面色彩以拼贴的色块作为主要表现手段，物体相互交错。

如图 5.26 所示，打破了传统的二维作画形式，更加新颖、富有动感。画面色彩富有流动性，线条与色彩相互交错、制约，于变化中寻求一种刺激。

05

图5.27　剪纸 库淑兰　　　　　　图5.28　绘画作品 乔治·凡拉米

　　点评：如图5.27所示，库淑兰剪纸用色大胆，色彩绚丽、简洁明朗，构图随性，表现物体活灵活现，动态自然。大胆的补色对比使得画面具有冲击力并且符合中国传统民间文化的吉祥寓意。

　　如图5.28所示，画面形象简洁、概括，色块鲜明、和谐，以简洁明了的形象和色彩表现打破了传统的绘画色彩语言，主观色彩强烈。

案例分析

　　立体主义的理念通过主观的、理性的、分析的思维方式，主要追求几何形体意义的美，注重形体与色块的排列组合方式及空间的穿插、再次组合，把追求形式作为美感的界定方式。它否定了传统的焦点透视的绘画方式，变三维空间为二维空间。所有的再现艺术表现形式统统被单纯的线条、色块、材料所取代，画面可以有多个透视角度，可以时间、空间相互交叠，从而表现出时间的持续性。如图5.29所示。

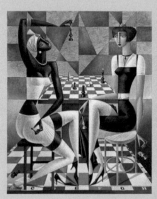

图5.29　俄罗斯艺术家Georgy Kurasov的现代立体派绘画

　　点评：在写实的基础上进行新的立体风格的延续和塑造，画面延续了块面造型和色彩的主观性，整个画面既保留了客观的写实风格，又在此基础上进行了革新，人物形象夸张、简洁。

　　如图 5.23 ～图 5.29 所示的作品无论是原始的还是现代的，无论是绘画的还是设计的，都突出表现了色彩情感特质，它不是简单的自然色彩的再记录，而是一种经过思维转化、诉诸情感的表现，突出了色彩的主观性，是意象化的表现手法。

小贴士

　　我们在关注设计色彩的同时不能不关注民间艺术、现代艺术，这些艺术形式都是在不断地尝试使用新的表现形式、新的绘画主题、新的媒介与新的材料，通过借助运用大量的与当时科技发展、加工时段相适应的热点传播符号表达当时的文化，无论在色彩表现还是整个形态表现上都能够进行大胆地、主观地分析，赋予色彩和形象新的寓意。

1. 从临摹到写生

　　尽管人类的色彩应用已有几千年的历史，但独立意义上的科学的色彩学研究却晚于透视学、艺术解剖学而到近代才开始，这是因为色彩学的研究须以光学的产生和发展为基础。

　　西方艺术家善于用不断丰富的艺术造型手段表现一个有限的世界，他们发现了构图、透视、明暗、色彩、光线和人体艺术解剖等造型规律，发明了水彩画、油画、石印画、铅笔素描、铜版画等绘画品种。西方传统色彩体系建立在科学的基础之上，从文艺复兴时代开始，艺术家们不断探索新的色彩材料，凡·爱克兄弟等人在油胶粉画法的基础上改进而制作了用亚麻油等调制的油画颜料，为油画的产生提供了媒介材料。把最基本也是最能反映艺术本质的现象加以比较，我们即能发现西方绘画体系是块面结构表现，东方绘画体系采用线条表现。西方绘画发源于古代埃及，汲取古希腊、古罗马、拜占庭、意大利、西欧和北欧诸民族的文化精华，兼包并容，汇川成河。西方艺术是西方各民族艺术的总和，西方绘画形象、准确地反映了特定的历史时代。

　　中国艺术家善于用有限的艺术手段表现无限的世界，画家手中不过文房四宝，却能做到墨分五色、画随意转、不拘一格。画家追求的是形神兼备、以虚代实、气韵生动的艺术境界和洋溢着笔墨意趣的艺术效果。

注意

　　由于色彩的复杂性与强有力的表现力，一块色彩因组合关系、光源色、条件色的不同，会形成不同的色彩关系，这种关系具有不确定性，很难掌握，因此色彩是不能单靠记忆与想象进行复制的，它需要反复的观察与训练，从临摹入手，临摹大师的作品，直接向大师学习。中国传统绘画的训练方式就是从临摹开始的，西方绘画训练也非常注重临摹的学习。临摹就是要从艺术作品中了解和掌握色彩组合的规律，临摹的过程是一个尽可能体现原作的色彩技巧、构成元素、表现方法的学习。临摹只是一种手段，关键还在于如何学习大师们精湛的技巧，跳跃的色彩表现，这是一个信息转化的过程，要在临摹中注意分析、理解，只有达到了理解的层次，才能够变被动学习为主动学习，才能保持思维活动的专注、跳跃、转换。我们所面对的艺术作品，从形式内涵到精神内涵都极其丰富，在学习过程中，根据不同阶段，应有不同的侧重点，遵循由浅入深、循序渐进的科学的学习方法。

在从临摹到写生的学习过程中，在学习的第一阶段，经过系统的理论学习，重点应放在研究有代表性的作品所体现出的某种色彩基本规律，用理论来解读作品，用作品来验证理论。比如：哪些作品偏重对比，哪些作品偏重组合，哪位画家善用强烈的色彩，哪位画家好用灰色等。

在学习的第二阶段，要从理论层次去理解作品的本质，即不同艺术种类、不同流派、不同风格的画家如何创造性地运用色彩的基本规律，以此为契机，开阔视野，提高色彩感受能力，丰富色彩语汇，提升艺术品位。比如，关于作品的创造性因素是如何形成的，可以从作品与时代的关系、作品与自然的联系与区别(特别是区别)、作品与传统艺术色彩的渊源来分析。以西方现代派大师怎样在东方艺术及民间艺术中汲取营养为契机，如图 5.30 和图 5.31 中的色彩的意向构成方法所示，这种学习方法可以使学生领会优秀画家和设计家如何在别人的艺术作品中借鉴色彩形成自己的独特风格。

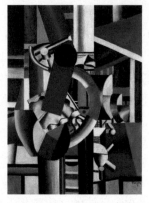

图5.30　《Still life》莱热　　　　　图5.31　安塞农民画

点评：如图 5.30 所示，莱热凭借高纯度的色块力求表现一种更直接的形象，这是一种以画面作为主体，失去形体表现功能而仅有纯粹装饰作用的色彩。

如图 5.31 所示，作品色彩热情奔放，形象生动，线条流畅，有效地分割了众多的色块，使画面能够在多种色彩的共同作用下达到平衡。

写生时注意色彩的归纳与整理，通过学习大师、民间艺术的作品，注重画面的理性组合，主观处理色彩，有意安排色彩间的比例关系，使画面更加秩序化、理性化。强化色彩的形式美感，突出特点，夸张运用，不以追求空间感和质感为要素，把握整体色调，限制色彩的运用，取其精华。我们在设计作品时，必须符合时代的需要，符合人们日益提高的审美需求，符合客户的要求，因此在写生时注意循序渐进，在写生中注意色调不宜过死，留意写生中色彩的偶然性与意外性的存在，善于抓住各种机遇，使画面变得更加生动，如图 5.32 和图 5.33 所示。写生时注重色彩的采集与重构，摆脱视觉经验，善于从具象世界中发现色彩的可变因素，我们从大师的作品中可以发现这一原理，比如马蒂斯的作品具有强烈的色彩对比，画面因素比较简练；克里姆特的作品具有强烈的设计意识，整个画面呈现出微妙的色彩关系，是装饰色彩的具体代表；梵·高的作品情绪表现强烈，色彩跳跃，激情四溢；博纳尔的作品注重灿烂的色彩表现，他们都是在现实色彩的基础之上进行采集重构的。色彩的采集与重构有很多方法，主要表现为以下几个方面。

(1) 通过临摹与写生获取具体的色彩源泉，临摹获得规律，写生获得实践经验。

(2) 收集各种有趣的图片、拍摄相片，突破传统的绘画规律，相同视角的物体有意识、超常规地构成一个画面，用简单的几何语言抽离、提取色彩。

图5.32 静物归纳写生 李悦萌 图5.33 色彩静物归纳写生 韩春雪

点评：如图 5.32 所示，作品还带有明显的写实成分，但是在写实的基础上具有了一定的变形因素，地面进行归纳整理，色彩在黄绿之间过渡，房顶的红色与地面的黄绿形成了补色对比，地面色块的不规则形成了律动。

如图 5.33 所示，作品采用归纳的表现形式，色彩与图形的细节均采用简化的形式，这样能够更鲜明地表现画面结构与色块。线条分割合理、主动。

05

案例分析

如图 5.34 中色彩的意向构成方法所示，对照片进行色彩的归纳与抽离，从而达到主观色彩的表现。

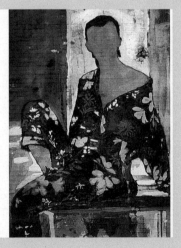

5.34 人物设计色彩

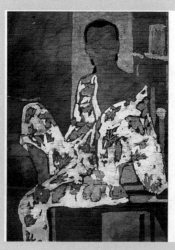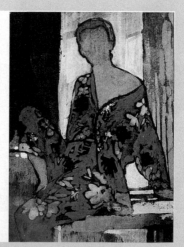

图5.34　人物设计色彩(续)

　　点评：搜集感兴趣的图片，选取具有代表性的图例进行色彩归纳。通过色彩的冷色调、暖色调变化制造不同的色彩场景，加深色彩的理解。本图通过对周围场景以及人物衣服的色彩变化，分别归纳成红色系、绿色系，人物的肤色处于低调中，突出服饰特征。是一组具有鲜明特色、主观处理明确的图例。

05

2. 从借鉴到运用

　　通过一段时间的临摹，我们可以进入从借鉴到运用的学习阶段。这种借鉴可以分为向史前艺术的借鉴、向大师的借鉴、向民间艺术的借鉴。当然在大师的作品中我们也可以清晰地看到借鉴的痕迹，但是正是由于他们出色的艺术修养与表现手段，使得这种借鉴变成了一种新的艺术形式。

　　1) 史前艺术的借鉴与运用

　　史前艺术代表——西班牙阿尔塔米拉洞窟的公牛岩画，由于受到颜料的限制，只采用了红褐色、黑色、土黄色等天然色来描绘野牛、野马等动物。但正是这几种颜色所构成的画面，体现了在自然条件极其恶劣、生产力极其低下的情况下，史前人类不自觉地对艺术的那种源于对自然神秘力量的笃信。从原始艺术中，我们可以看见原始人类对于客观世界坦率、执着的追求，在新石器时代的陶器上已可见原始人对简单色彩的自觉运用。在色彩的应用史上，装饰功能先于再现功能而出现。最早发现原始艺术之美的是西方现代艺术家——高更，他开创了艺术上的原始艺术。高更第一个在部落文化氛围中看到了土著民间艺术，在理解其风俗、观念之后，将其精神融入自己的艺术之中。高更以一种更为复杂和更为精确的方式来审视原始主义，但又不是纯粹的发现，而是着眼于更博大的原始主义传统，使之渗透到审美之中，从而形成更富有高更特色的原始主义传统。现代艺术家米罗在很大程度上就借鉴了史前艺术的表现方式与儿童画的天真幽默。法国艺术家让·杜布菲向史前艺术学习所示，画面形象处于一种"总是产生于由于某种惊吓所引起的梦幻状态"，并且以表意的符号记录下这些形象。如图 5.35 所示。

图5.35　有敏锐鼻子的母牛 让·杜布菲

点评：让·杜布菲此幅作品借鉴史前洞窟壁画的表现形式和色彩关系，表现了野性意味，这是一种摆脱传统观察角度和文化形式，以破除正统的表现规则和油画技艺为特征的风格。

2) 大师作品的借鉴与运用

首先，我们对于作品的领会是从本质上去分析、理解，而不是简单的复制，只有这样才能领会原作的本质。这种理解与分析需要我们了解和掌握大师作品的色彩组合与运用规律，大师在画面中对于色彩的主动安排、精心处理，理解这些作品的色彩基本面貌、结构关系及表现方法。被动地临摹只能触及作品的表象，不能达到我们的学习目的，不能掌握大师们对于作品内在精神实质的体现，更不能体会与掌握作品的色彩运用规律与表现形式。其次，由浅入深、循序渐进地学习和借鉴大师作品。由于作品蕴含着丰富的内涵，体现着特定的精神内涵与文化内涵，所以学习借鉴过程中，根据不同阶段，首先从形式上理解大师的作品，然后学习大师的表现手法，最后逐渐领悟其中的精神内涵。一件艺术作品的诞生离不开地域性、民族性和时代性的因素。色彩既然是一种文化现象，就离不开所处的人类文明进程中的某些特定的空间和时间状态。

每个时代的艺术形式必然与这一时代的整体特征相适应。以西方艺术中的色彩为例，色彩语言的变化经历了从原始时期缺少理性的抽象，中世纪狂热的象征性色彩，人文思想引发的文艺复兴时期的典雅、和谐色彩，到19世纪科技革命激发的思想文化大革命，印象派把色彩从严谨的造型中解放出来，使色彩成为独立的艺术语言的色彩革命，再到现代的主观性色彩、抽象性色彩，可谓千变万化，丰富多彩。解构在绘画中的出现晚于其在图案中的出现，立体派与未来派的绘画在很大程度上采用了这种变形、变色方式，开创了现代绘画的先河。它们直接对形体空间加以几何化分解表现，并强化分解结构形式，使分解形体在主观分解结构中趋于单纯化，将物体形象、色彩做不同视角的解构，创造出新的视觉形象。现代色彩由于受到后现代意识的影响，远远打破了传统色彩的物象结构与存在方式，在设计中容易产生感人的效果。现代设计色彩由于受到立体主义的影响比较深，所以在实际设计中采用比较多的手法是对色彩的解构。"解构"在现代设计色彩中常作为一种创造手段，它既是一种造型手段，也是一种风格，是将原有自然色彩有意识地加以破坏，使色彩根据不同的目的进行重新组合，产生新的视觉要素，重新构成一个新的色彩形式。这种表现方式早在史前人类艺术作品中就有所体现，并且在不断繁衍、转变。

05

案例分析

学生通过学习与临摹，可以掌握一系列的色彩表现方式，为以后的创作打下坚实的基础。如图 5.36 ～ 5.38 所示为向史前艺术学习的作品。

(a) 作品1　　　　　　　　(b) 作品2　　　　　　　(c) 杜布菲史前艺术的借鉴

图5.36　向史前艺术与大师学习

点评：如图 5.36(a) 所示，作品色块简洁、明晰。

如图 5.36(b) 所示，线条分割看似杂乱，实则有序安排，凸显一种节奏感。

如图 5.36(c) 所示，画面线条随性、丰富，构图饱满，充满了刺激性，色彩表现具有冲击力，强烈的红色为整个画面带来视觉享受。

通过对史前艺术与大师绘画的学习，学生创作出具有丰富趣味的画面。画面充满了天真、稚趣，画面线条分割明显，色彩在降调的同时进行了补色对比。

(a) 格尔尼卡 毕加索

图5.37　大师作品与学习作品(1)

点评：本幅作品将具象与抽象的表现手法相结合，画面以站立仰首的牛和嘶吼的马为构图中心，通过几何线的穿插、组合，使整个作品能够严密、有效地紧密结合在一起。

(b) 向大师作品学习 马文娟

图5.37 大师作品与学习作品(1)(续)

点评：本幅作品色彩表现强烈，打破原有绘画较为单一的色彩语言，画面构图也采用了正方形，使得形象更加集中。色彩表现尤为突出，大胆的色彩对比形式使画面具有了动感和生机。

(a) 静物 布拉克

图5.38 大师作品与学习作品(2)

点评：画面色调平和、安静，色彩的安置完全是为了画面的主观需求，摆脱了以往为形体服务的宗旨。

(b) 向大师作品学习 蒋雯雯

图5.38 大师作品与学习作品(2)(续)

点评：画面色彩对比强烈，改变了原有色调的平和，在橘红、钴蓝之间寻求对比，色块布局合理，线条的分割有序，使得画面在色彩的跳跃中又得到了一片安宁。

大师作品具有典型的风格和独特的作风，在学习、借鉴的同时，可以大胆打破陈规，形成自己的设计语言。

小贴士

在我国古代器物的装饰图案中，很早就有了图形、色彩的变异，这在世界其他国家的古代实物中也有考证。我国的半坡鱼纹图案、宝相花的变异、藻井图式中的纹饰色彩都充分体现了这一点。在远古图腾崇拜的实物考证和历史文献记载中，中外很多传统图形，如中国古代的龙凤形象，就是许多动物身体色彩的组合化身。马王堆凤形打散，凤头、凤翅、凤尾三部分的变异最为突出，而且作为独立形态装饰到不同的器皿中，其中凤尾的变化极其丰富，分解成许多新的形态。陕西仰韶文化中的彩陶"人面鸟首图腾""人面含鱼图腾"，甘肃马家窑文化的"日首蛙人图腾""人面八足图腾"，《山海经》记载中的共工、盘古，甚至人类的始祖伏羲、女娲也是人首蛇身。在古代埃及，斯芬克斯狮身人面像是一种物象混合体，古希腊、古罗马的神话中也不乏此种例子，它是人类智慧的结晶，是人们在对自然、对现实生活的斗争中创造出来的形象，具有超现实的手法。这些图腾的造型、色彩元素来自宇宙万物，但经过组合重构后的图形又超越万物，具有神秘的象征意义。如图 5.39 所示。

05

(a) 宝相花瓷碗

(b) 如意云纹

(c) 双凤朝阳大红袍

(d) 凤凰牡丹

图5.39　我国古代器物上的图案

　　在现代设计色彩中，解构这一构形方法又得到了新的发展，展现新的视觉效果和色彩意念。新色彩与新语言、新功能、新观念是现代设计色彩的必要元素，这些新的色彩视觉语言可以产生更深刻的心理感应，这种组合看似毫无道理、毫无联系，但色彩与色彩之间存在着一定的内在关联，并通过一定的形式与手法组合在一起，形成新的、统一的整体。日本著名平面设计师齐藤诚与德国设计师冈特·兰堡设计的广告中大多采用了这种设计方式，对色彩进行惊人的解构，做重叠、垂直于水平线的分割，具有强烈的视幻效果。

案例分析

　　通过向大师的学习与借鉴，可以很好地总结色彩的表现手法与画面构成关系，形成一套行之有效的色彩理论。如图 5.40 ～图 5.52 所示。

05

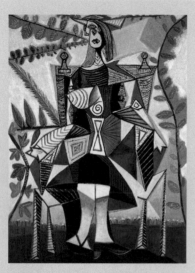

图5.40 《女人在花园》毕加索

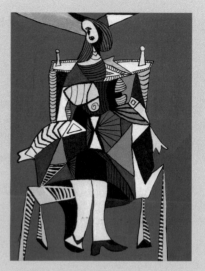

图5.41 向大师作品学习 胡江涛

　　点评：如图 5.40 所示，画面人物采用色块拼贴，结构严谨，色彩表现热烈，具有层次感。背景与主体色彩设计合理，有效地突出了人物形象。

　　如图 5.41 所示，本幅作品在表现形式上借鉴了大师毕加索的表现形式，画面的人物进行了块面安排，摒弃人们习惯的审美取向，色彩表现比原作品更加强烈、夺目，冷静的蓝色背景能够使画面众多色彩有效地统一、融合。

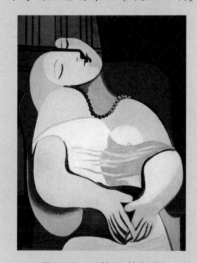

图5.42 《梦》毕加索

图5.43 向大师作品学习

　　点评：如图 5.42 所示，本幅作品运用了解构法与矛盾空间表现形式，画面色彩表现强烈、丰富，纯度对比鲜明，人物形态安详。画面具有明确的理性分析成分，色彩的主观安排具有强烈的视觉冲击力。

　　如图 5.43 所示，本幅作品在表现形式上借鉴了大师毕加索的表现形式，画面的人物进行了块面安排，加入了中国传统的民间图案与色彩对比形式，人物形象鲜明，由于是临摹与借鉴，所以在色调与肌理表现上略显简单。

图5.44　向大师作品学习(1)

图5.45　向大师作品学习(2)

图5.46　向大师作品学习(3)

　　点评：每个人对于大师作品都有自己的理解，因此在进行重新组合和创作时，从色彩到形体结构，都进行了创新，图5.44着眼于色彩的纯度对比，更加具有儿童画趣味；图5.45着眼于主体人物结构的变化，色彩表现突出在对红色色块的大胆描绘上；图5.46采用三原色进行新的色彩构成，人物形象婀娜多姿，色块对比强烈。

05

图5.47　《马拉之死》雅克·路易·达维特

图5.48　向大师作品学习 陈佳丽

　　点评：如图5.47所示，本幅作品运用了传统的写实性绘画方式，表现了现实中的场景，具有典型的叙事性。画面色彩和谐、典雅，人物表情刻画真实。

　　如图5.48所示，本幅作品在色彩上进行了夸张，通过色块的鲜明处理，使画面处于现代色彩体系中，打破了传统的写生性绘画表现方式，具有全新的视角。

05

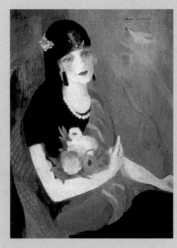

图5.49　戴黑帽的男爵夫人 罗兰珊　　　　　　　图5.50　向大师作品学习 陈芳 于承哲

点评：如图 5.49 所示，画面色彩对比柔和，由于黑色的存在，使灰绿色和蓝紫色呈现出宁静、和谐的色块意向。

如图 5.50 所示，这两幅作品秉承了大师的色彩语言，分别运用了冷、暖两种色彩体系对人物形象进行提炼、概括，色彩简洁，色块具有明确的分割性，细微的色彩倾向变化营造出安静的画面意境。

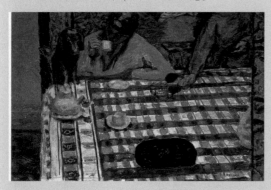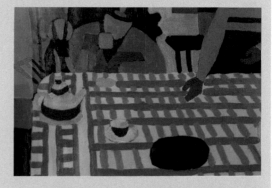

图5.51　《咖啡》 勃纳尔　　　　　　　　　图5.52　向大师作品学习 裴辉

点评：如图 5.51 所示，画面色调和谐，色彩语言简练，人物处于画面深处，突出描绘桌面的静物与桌布，装饰味浓厚。构图大胆，层次丰富。

如图 5.52 所示，画面色调明确，主观控制能力强，人物与静物都处于平面化的色彩语言中，色彩单纯，语言简练。

提示

大师作品都具有一定的风格特征，是前人的艺术经验总结。学习者通过系统的分析、理解、运用，能够很好地把握作品的精髓，为将来的设计做准备。

3) 民间艺术的借鉴与运用

中国民间艺术中的色彩源于喜气洋洋的太阳红色和万物凋零的冬雪白色，是一种阴阳色彩观，阴阳观体现民间美术家对生命繁衍的精神追求；五行观是他们的宇宙时空观念。中国民间美术的色彩观念化决定了它不去模仿自然色彩，而是采用鲜艳、明确的色彩，具有很强的装饰化、符号化的特点。不同民族有着不同的色彩观，如虎图腾崇拜的民族"以黑虎为天，为父，以白虎为地，为母"，以黑白象征天地、阴阳的色彩组合。中国民间美术的色彩体系是以阴阳观、五行观与八卦观为基础的观念色彩体系。中国民间美术是原始艺术的传承，它与原始人类讴歌生命、赞美自然万物的向上精神是一脉相承的。民间美术是审美与实用的结合体，婚嫁、节日多用红绿等色，营造出欢乐、喜庆的气氛；丧俗礼仪多用白色，传达出激励和振奋之美，正如吕胜中所言"而民间美术正是劳动者从客观现实通向主观世界，劳动大众在对美好理想热切追求的生存中，把审美境界作为人生的最高境界"。

民间美术的色彩在形式上尽管看似复杂多变，却往往有主导色彩，如木版年画、剪纸等表现形式。民间艺术的对比形式往往是强烈的补色对比，在对比中求和谐，例如，有红必有绿，有黄必有紫。画面节奏感强，主次有序，布局合理，色块分明。造型上常常采用线条分割，画面充实、饱满，设计意味强烈。如图53～56所示。

图5.53 农民画

图5.54 风筝

点评：如图5.53所示，我国的农民画历史悠久，题材丰富，具有典型的地域特征。色彩鲜明、夸张，对比强烈，构图大胆、饱满，寓意吉祥，深受广大人民群众的喜爱。

如图5.54所示，我国的风筝历史悠久，题材丰富，寄托了人们对生活的美好愿望，含有幸福、长寿、喜庆等寓意。它因物喻义、物吉图案，将情景物融为一体，构思巧妙，多采用对称图形，色彩艳丽，对比强烈，富有独特的装饰性和浓烈的民族风情。

从现代设计色彩中，我们可以看见以吕敬人为代表的设计师充分借鉴、运用了中国传统的艺术形式，赋予了艺术以新的表现语言。西方艺术经历了传统的对自然的模仿时期、浪漫主义时期和为再现"大部分客体"而舍弃了"大部分主体"的印象派以及认可"大部分主体"而舍弃"大部分客体"的表现主义时期，观念上延续了原始艺术的造型方式和色彩搭配，打破了艺术模仿自然的理念。

野兽派的马蒂斯更是从东方绘画——浮世绘中找到新的创作源泉，大胆的平面化处理、鲜艳的色彩、简练流畅的线条都具有强烈的东方民族色彩意蕴。马蒂斯于20世纪初开始注意到非洲艺术的独特的造型方式和大胆的色彩表现，在他绘制的著名的《马蒂斯夫人肖像》中，

他的面部造型采用的是一种戈博尼斯面部，简化的外形与线形五官装饰充分体现了对原始艺术的大胆借鉴。

图5.55　鹭鸶探莲 陕西民间刺绣

图5.56　民间艺术在现代设计中的应用

点评：如图5.55所示，色彩以中国红作为主色色调，喜庆、吉祥，符合婚庆气氛，花朵的色彩淡雅、平和，与红色形成鲜明对比。

如图5.56所示，传统与现代相结合，冷色与暖色相对比，画面无论是色彩还是题材都是激烈的碰撞，带给人们新的视觉与心理享受。

案例分析

民间艺术作为中华民族的传统文化，在数千年的传承、转变中，形成了独具特色的艺术特性，色彩具有典型性与强烈的视觉张力，它是人们寻求精神上情感表达的一种方式，以不同的色彩表达特定的审美观念，进行情感的宣泄，是民间艺术审美观念的延续和发展。如图5.57～5.60所示。

图5.57　《声、色、艺图形文字》招贴设计

图5.58　民间艺术借鉴作品 赵连双

点评：如图5.57所示，现代设计作品大量借鉴了民间艺术的色彩构成规律，具有平面化的特征，色彩对比强烈，补色关系和谐，色彩寓意丰富。

如图5.58所示，作品充分运用了中国民间艺术中的补色对比，采用冷暖两种强烈的色彩对比关系，形体描绘通过流畅的线条进行分割，具有典型的民间艺术的表现手法。

图5.59 向民间艺术学习 张豆豆

05

图5.60 向民间艺术学习 董璐瑶

　　点评：图 5.59、图 5.60 是学生针对中国戏曲进行的色彩归纳，通过归纳整理，画面进行了色块的提炼与加工，采用不同的色调进行色彩分离与组合，强化主观色彩，弱化面部的五官细节。美中不足的是由于色彩层次处理不够，形体表现略显简单，画面不够精致。

小贴士

民间艺术色彩的特点是简洁、单纯、明快、夸张,色彩具有高饱和度,经常使用红、黄、蓝、紫、白等高纯度色彩,在色彩对比形式上采用补色及高纯度对比。民间艺术在采用夸张刺激的色彩对比的同时,也非常注重画面的统一性,这与民间艺术的审美思想、民族的哲学观念、道德观念息息相关,所谓"光有大红大绿不算好,黄能托色少不了",就表露了追求统一性的色彩意识。

从民间艺术设色的整体观念和特征来看,它既是对传统的延续与观念承袭,同时也是对传统文化的反映;它既是历史的,也是现实的;既是审美的,又是实用的。因此,民间艺术色彩受到文化、地域、风俗的制约,不仅诉诸视觉,更具有强大的包容性与象征性。

注意

民间艺术色彩的运用具有相应的地域与文化传承性,在使用时必须符合长期以来人们约定俗成的观念与色彩搭配原则。

前面具体分析了大师们如何向其他艺术形式学习。当我们面对作品时,将原作品中的视觉形象平面化处理,归纳为向二维形态发展变化的适应关系和连接关系;将原作品中的色彩关系凝练、概括、简化,根据个人喜好和善于运用的表现手法进行线、面混合与空间的构成。

(1) 色彩的解构。

解构就是把自然物象中的色彩分解成新的色彩,在画面中进行并置,这种表现形式早在公元前2世纪欧洲就有类似的作品形式出现,如在墙面上镶嵌多彩的马赛克,通过空间的色彩组合制作了流行一时的表现形式。以休拉、希涅克为代表的新印象派对色彩分解,光影变得越来越不重要,但是色彩编织成一个流动的画面,通过空间的混合达到形象的表达。色彩解构是以分解的色彩作为造型元素,靠观赏者的视觉综合产生一种色调调和效果。

案例分析

向大师学习解构色彩,在实际训练中可以通过点状、线状、块状来实现。将物象色彩进行分析,既要看到色彩的局部,又要将色彩的整体进行协调;既把原来光色混合的物体进行色块分解,又把分解了的色块在视觉中、空间中混合成物体的原形。色彩的分解关键在于色彩的释放,即用尽可能多的、丰富的色彩来表现画面。如图 5.61 ~图 5.68 所示。

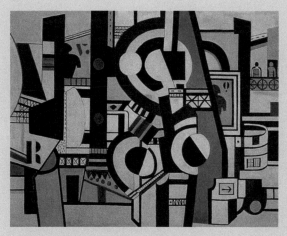

图5.61 《构成》莱热

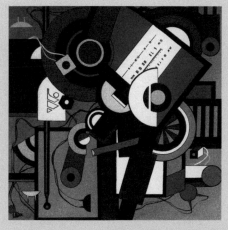

图5.62 向大师作品学习

点评：如图5.61所示，本幅作品具有明显的理性分析成分，运用了打散构成的表现形式，画面分割成方形、圆形、三角形，色块具有装饰语境，有序地安排在纵横交错的黑色线框中。

如图5.62所示，画面在造型方式、构图方法等方面借鉴了大师的作品，色彩对比更加活跃，色块组合比较灵活，具有一定的空间组织能力。

图5.63 向大师作品学习 赵浩杉

图5.64 向大师作品学习 刘念

点评：如图5.63所示，人物形象简洁生动，色彩表现大胆、活泼，几何化的色块安排赋予画面强烈的节奏感。

如图5.64所示，本作品通过向大师作品学习，对景物进行了几何化的归纳整理，色彩对比强烈，理性地控制画面的节奏。画面没有固定的透视，纯平面化的处理方式与形体的大小、方向对比令画面更加具有设计意识。

05

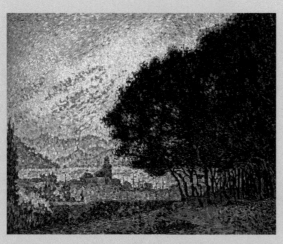

图5.65 绘画作品 西涅克

图5.66 人物点彩 宋君毅

点评：如图 5.65 所示，画面由于色彩的反复重叠、并置，充满了跳跃的光感，点的疏密变化使画面出现厚重与透白的肌理，表现出和谐的色彩关系。形体由于色彩的点染边界比较模糊，更增加了空间感。

如图 5.66 所示，蓝紫的色调本身就具有神秘感，通过向大师作品学习色彩的点染规律，画面色彩更加朦胧，具有意境，一切都在和谐的氛围中。

图5.67 色彩重构

图5.68 桌子上的果盘和水壶

点评：如图 5.67 所示，作者打破了传统的透视法则，以单纯的色块表现物体，画面只有简单的形体与装饰性的色调，所有物体简化成平面，形体质朴、色调和谐。

如图 5.68 所示，通过形体之间的叠加、透叠、重合，表现出一定的韵律，色彩对比丰富，具有层次感和空间感，画面注意肌理效果的表现，通过单纯的几何形体与色彩的细微变化，表现手法类似于中国的重彩画。

(2) 色彩的重组。

色彩的重组需要在"设计意识"的指导下进行。设计色彩写生从开始到结束，在观察方法、表现手段等各阶段的总体指导思想，是运用在设计特点、功能制约下的主观性、创造性思维方式。

注意

　　色彩的重组依靠主动的思维方式，在观察阶段要对事物的各部分进行分析、比较、审视、判断。在表现对象时，对物象不是简单的复制，而是依据设计理念进行再一次的整合，通过简化、概括、夸张等手段使色彩变得具有条理性、韵律性，制造出造型平面化、色彩多元化、空间多维化的画面形式。

　　在重组训练中，我们常用的就是静物、人物和风景设计色彩写生训练。它们的创作目的是一致的，构形规律与色彩表现也大体相同，由于静物是静止的形体，有利于学生观察把握，所以在操作时比较得心应手。风景是自然中形状、色彩变化最大的一种，它色彩丰富，季节性强，瞬息万变，受光线影响较为明显，所以把握起来会受时间、季节的约束。人物造型比较复杂，色彩带有明显的倾向性，又受地域、风土人情、文化特征等因素的限制，所以表现起来更注重内心世界的体现。

　　重组是将解构中的色彩进行新的元素的注入，需要重新归纳整理，即用尽可能少的色彩表现画面。色彩的多与少都是在自由与限制的基础上实现的，它们是矛盾的统一体，限制色彩比解构色彩更难以控制，因为自然界中的色彩是复杂多变的，如何在充满着"杂音"的色彩中理性分析，使画面达到和谐、完美是关键所在。色彩重组的表现手法多种多样，为了达到简洁、鲜明的画面色彩效果，重组可以是形与色的重组，这种方法是根据物象自身的特征，运用色彩解构重组，对画面进行重新定义，更能突出物象的色彩特征；重组还可以是色调的重组，以主观色调为出发点，发挥个性色彩的优势，变自然色彩为主观色彩，强调个人审美意识；重组可以是光色的重组，在光色的变化中，把色彩进行抽离，因为色彩本身就是光波的体现，所以在画面中根据光源的变化体现一种富有光感的、层次丰富的色彩，具有更加自由、更加灵活的创作空间。色彩重组如图5.69和图5.70所示。

05

图5.69　静物色彩归纳 吴珊

图5.70　静物色彩归纳 吴珊

　　点评：如图5.69所示，画面色彩简洁明了，色块分明，黄色、红色在有计划的黑色的分割下，变得有秩序性和条理性，因此整个色彩和谐、统一，黄色与较为大面积的紫色形成一种补色的弱对比。

　　如图5.70所示，画面色彩对比强烈，色调鲜明，以高明度、高纯度的黄色作为主色调，平面化的色彩处理显得画面更加具有装饰性。

案例分析

 如图 5.71～图 5.77 所示，我们可以对写实色彩中近处色彩偏暖、远处偏冷、近处色彩细腻、远处比较模糊进行反向设计，夸张色彩的暗部与亮部、细节与纯度，从而形成新的画面。在重组中我们可以有意识地把色彩限制在规定的几种颜色之中，比如同类色的限制、近似色的限制、互补色的限制等。在设计作品时，需要根据不同的人群、不同的地域、不同的加工工艺进行色彩的安排。限制色彩的做法在最初是由于条件的限制，到了近代则是设计者有意识提高自身能力的一种训练方法。

图5.71 风景色彩归纳 孙淑敏

 点评：如图 5.71 所示，画面完全忽略风景的细节变化，采用简洁明了的色块进行过渡，色彩通过归纳、整理变为冷、暖两种体系，同样的景物由于主观处理与思维形式不同而表现出不同的情感世界。画面形体简洁、色彩单纯，富有节奏感。

图5.72 风景色彩归纳 刘慧慧

 点评：如图 5.72 所示，色彩表现具有装饰性，色调变化丰富，富有流动感，建筑采用提炼、概括的表现形式，大胆地采用意向色彩，画面色调统一、完整。

图5.73　静物色彩归纳 张如画

图5.74　设计色彩 宋文

图5.75　静物设计色彩 阮航

　　点评：如图 5.73 所示，整个画面采用冷色调进行布局，局部的黄色同整体的蓝紫色形成鲜明的对比，画面冷色调的运用突出了独特的情感世界。色彩简洁，形式感强，摒弃常用的具象表现形式，装饰性的色彩符号语言更增加了画面的独特感。

　　如图 5.74 所示，简单的形体在丰富的色彩层次的表现下，变得生动，画面通过色彩的明度对比具有了趣味性。

　　如图 5.75 所示，背景色彩的流动性与静物色块的流动遥相呼应，背景色彩明度变化比较柔和，前面静物的色彩变化比较丰富，在平面色块之间寻求立体的造型方式。静物之间没有空间的大小表现，前后比例、透视都一致。

05

图5.76　静物色彩归纳 孙娇　　　　　　　　图5.77　静物色彩归纳 孙娇

点评：如图 5.76 所示，画面通过暖色调和简洁的几何形体的处理表现了安静的色彩世界，淡淡的紫色调中透出一丝丝神秘。

如图 5.77 所示，画面通过局部暖色调的处理有效地活跃了色彩情感，高明度的黄色也跃跃欲试，这些都加剧了画面色彩的奔放与流畅。

提示

通过有意识的色彩训练，提高对色彩的敏感度和理性分析能力，在实际设计中能够充分运用色彩搭配法则。

3. 从想象到创造

纵观人类的发展史，我们可以看到想象是创作的源泉，艺术赋予人们以想象的空间，想象自远古时期就存在于我们的生产、生活中，没有想象，我们就不可能像鸟一样"飞翔"在蓝天，没有想象，我们也不能像鱼一样"遨游"在大海，想象赋予我们创造的能力，赋予生活以实在的美感。如"兽面纹"在古代又称作"饕餮"纹，饕餮是一种突出的青铜器纹饰，它亦不属于几何抽象纹饰，是"真实想象出来的"东西，它实际是一种远古的图腾，是神话的象征或标志，凝聚着一股巨大的原始力量，充满了畏怖、恐惧、残酷、凶狠。它远不是仰韶彩陶中那些愉快生活写实的形象，完全是变形了的、风格化了的、幻想的、恐怖的动物形象，古人在创造形象的同时也就赋予了这种形象以创造的色彩。

色彩分为自然色彩和创造色彩，在创造色彩中由于加入了人的需求、人的主观意识，所以色彩具有了更多的表现力。如图 5.78～图 5.82 所示，创造色彩存在于我们生活的方方面面，如建筑、交通、服饰、生活用品；创造色彩与人类的生产、生活交织在一起，是一种经过长期积累的约定俗成的模式，符合人们的生活习惯、审美意识。以我国著名的京剧脸谱为例，就是在现实生活的基础上进行了想象与创造，这种艺术从整体上概括来讲主要有平面化、装饰化、程式化等特征。中国的戏曲脸谱勾绘受中国绘画审美因素的影响，在表现上独具一格，不仅具有民族特色、写意情节及装饰情趣，而且具有褒贬之意，这是中国脸谱对人物刻画的重要表现。京剧脸谱最大的特色在于依靠色彩来描绘人物的性格、品格、身份等。脸谱的描绘首先是要"离形"，"离形"的表

现形式来源于我国独特的审美意识，以国画为例，其对事物的描绘不拘泥于形象的真实性，而是着重表现其神似，谢赫的六法恰如其分地说明了这一点。"离形"就是对现实中的形象进行大胆地夸张、装饰，不拘于自然形态。正如我们通常所说的艺术源于生活又高于生活，生活中由于所处的环境不同，通常用以下词汇来形容脸的颜色："面色黝黑""脸色通红""面如死灰""面色苍白"等。舞台表演的夸张性需要对形象进行夸张的处理，各种夸张的脸谱颜色在现实生活中是没有的，但它又来源于生活。戏曲舞台上勾画脸谱的时候，需要对色彩进行"离形"处理，分别用黑、红、黄、白等颜色夸张地表现人物的特征，鲜艳的颜色就与现实中人脸的本色拉开了距离。中国的艺术形式总体来说起源于装饰性，它渗透到艺术的各个形式中，脸谱的表现也深受影响。脸谱中勾画的都是图案化的、装饰化的色彩，也是一种对形象进行色彩变化的处理方式，具有平面化的效果，与现实中人脸色彩拉开了距离。

图5.78　少数民族装饰——青蛙

图5.79　一个令人信服和令人难忘的2015年Philipp Plein春季广告活动 史蒂芬·克莱因

点评：如图5.78所示，作为小孩的睡枕，此款造型是劳动人民智慧的结晶。通过民间艺术的想象与再创造，青蛙被赋予了吉祥的寓意。色彩是想象的、夸张的，形象是在平面形式基础上的再创造，纹饰的添加更增加了形象的趣味性，集审美与实用于一身。

如图5.79所示，作品采用超乎常规的创作方法，打破常规思维模式，以服装色彩作为主体，将服装和背景色彩有机地融为一体，做到色彩的明度、色相和补色的强对比。看似色彩众多，但是有效地突出了主题。

05

(a)

(b)

(c)

图5.80　行业新闻惠及每一个人-Zepros报刊媒体新闻平面广告

　　点评：作品借鉴了立体派的解构表现形式，设计中主体形象采用分解，突出、放大局部，相互叠加。画面纵横交错的色彩凸显了新闻主题，具有激情、热烈的氛围。

05

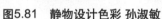

图5.81 静物设计色彩 孙淑敏　　　　　　　图5.82 色彩静物归纳 张如画

　　点评：如图 5.81 所示，平淡、常见的静物组合由于作者主动地观察、描绘、重新设置，把物体分解成不规则的色块形状，色块相互穿插，制造出叠加的空间关系，近似色的低明度变化使画面处于一种均衡、韵律与和谐的色调中。

　　如图 5.82 所示，此作品运用典型的色彩夸张表现手法，色彩醒目、对比强烈，色块的冷、暖两大体系的变化有序，区域分明。冷调中安排局部的暖调对比，暖调中安排局部的冷调对比，活跃了画面氛围，具有典型的装饰韵味。

小贴士

　　中国古代美学思想是"离形得似""遗貌取神"，"神似"要高于"形似"，写形要为传神服务，为了达到神似，可以突破形似。"观物取象"是一个重要的造型方式，观物所取之象是那些具有代表性的质，是抓住物象特点的结构性关键。这种在视觉思维的层次上形成的"象"，是一种全新的认知结构，它来自对物象的关照，但又不是原有对象的被动反映，而是在视觉思维层次上的一次新的构形、构色，是现实与非现实的统一，是视觉被动地客观接受与主动地选择、重建的统一，这种统一使所取之"象"与自然物象有了显著的区别。

　　在创作中，创造性地使用色彩需要独立思考的能力，建立自己的思维模式。在现实生活中，创造的色彩充斥着我们的生活，以建筑为例，我们通过分析人们对色彩的体验可以将色

彩进行再设计,将卧室粉饰成温馨的色彩、冷饮店设计成冷色调、咖啡厅设计成浪漫的色调等,这些都符合我们的视觉体验,也都是对色彩进行的再创造。

从色彩的自然属性到意向色彩的过渡实际上是色彩的感性上升到理性的结果,这个过程经历了长久的经验积累与审美意识的转化,通常需要长时间的理论与实践的学习与训练,这样才能在今后的设计中提高自身修养,熟练地运用色彩法则。

通过本章的学习,使学生能够深刻领会到民间色彩、绘画色彩、设计色彩之间的相互依存关系,从而有效地转变色彩的功能属性,为将来的设计服务。

1. 什么是色彩的多样性、可变性、超越性?
2. 色彩意向性的学习有哪几种方法?
3. 现代派绘画色彩对设计色彩的影响有哪些?

选择自己感兴趣的大师作品或民间艺术作品进行色彩再创造,改变色彩原有的构成关系,如冷暖、色相、面积对比等,对形体进行提炼概括,使画面达到和谐、统一,尺寸不小于25cm×25cm。

05

第6章

色彩的功能

学习要点及目标

- 了解理性层面的色彩构成，并能够掌握其运用规律。
- 了解应用层面的色彩构成，在实际设计中能够很好地把握设计原则，把握时代脉搏，使色彩由于人的介入变得更加富有神秘性、主观性、可变性。
- 通过具体案例的分析，可以使学生在学习大师作品、设计作品、民间艺术作品时，更好地掌握构成规律，形成独特的思维模式，自如运用色彩。
- 认真分析装饰色彩与绘画色彩的区别与联系，在绘画色彩中寻求装饰性，在装饰色彩中寻求绘画语言。

核心概念

构成色彩　　设计色彩　　装饰色彩　　绘画色彩

06

引导案例

标志设计是现代社会中企业、商家的重要标志，现代标志设计具有传播企业文化与理念的责任。可口可乐公司的 Logo 几经演变，在打入中国市场后，于 2003 年 2 月 18 日对外界宣布正式更换包装，采用新标识，这也是可口可乐公司自 1979 年进入中国市场后首次改用中文新标识。新标识在红色背景中加入了暗红色弧形线，增加了红色的深度和动感，并产生了多维的透视效果，同时以斯宾瑟字体书写的白色英文商标被套上了一层银色边框，显得更加醒目，具有浓厚的地域特色与民族特征，无形中拉近了消费者与商家、产品的距离，成为企业在商战中成功的强有力的武器。

如图 6.1 所示，"宝相"一词出自佛教，称佛像庄严之相，所谓"神仪内莹，宝相外宣"。宝相有"宝"和"仙"之意，常用于寺院，饱满、繁复、庄重，盛于隋唐。云南白药的 Logo 具有民族特色，它以宝相花为主要表现图形，色彩艳丽，具有典型的民族风味，云南地处我国的南部，植物繁茂，代表着云南的地理与民族特征；中间的宝葫芦形象是我国创痛医药行业的代表符号，有悬壶济世、奉献为民之意。上面的仙丹象征白药的保险子，代表白药是功效卓著的产品。由于云南白药是中华瑰宝，其药方是国家保密配方，所以此标志承载着中医药民族医药文化，寓意着云南白药的产品将健康平安奉献给人们，这种寓意的承袭，使云南白药标志在现代商业中平添了文化气息和亲和力。

图6.1　云南白药标识

6.1 理性层面的分析——构成色彩

色彩的微妙性体现为其本身的独特表现力可以刺激大脑，形成某种形式，最终与心理产生共鸣，扩大创作的想象空间，赋予创作新的不确定性。但是如何将这种不确定性理性地进行归纳总结，让它成为一种法则，能够掌握与运用，需要学习一门独立的课程。构成色彩这个概念体系是从德国的包豪斯设计学院传入我国的，构成艺术是现代视觉传达艺术的基础。我们住在三维空间中，从造型表现来说，在二维空间中进行的情况反而较多，自绘画或印刷设计开始，壁纸和建材表面的印制花纹、纺织品的图案色彩、陶瓷器、漆器的花样及其他广泛的造型领域无不包括在内，因此，我们需要知道如何将三维的物体表现在二维的纸上。在色彩构成体系中，人类本身即是一个重要的组成部分。色彩构成的意义在于将处于一种原始的无秩序状态的自然色彩进行组织安排，它是一种理性的分析与概括。构成色彩如图 6.2 ～ 6.8 所示。

小贴士

色彩构成涉及生理学、感知心理学，并且大量运用物理心理学的方法来进行研究。关于颜色的视觉机制及过程的具体研究，20 世纪以前主要有"三色说"和"四色说"，现代生理学与心理学的研究分别支持了这两种学说，并试图以"阶段说"的假说来统一二者。此外，为了对颜色特征进行量的分析，20 世纪产生了以研究颜色标定和测量的色度学，它在理论上和应用上都具有十分重要的意义。色彩构成会因不同观者、不同条件而有不同的感受，可以产生积极因素与消极因素，冷暖感、空间感、胀缩感、量感、质感、听觉上的感受、嗅觉上的感受等，都是建立在心理学的研究基础之上。

构成色彩的理性分析还包括对颜料的分析，色彩材料的历史、分类、性能、调配规律等。远古时代，原始人类就开始用自然界中的矿物粉末与植物中的汁液描绘狩猎生活与装扮自己。随着时代的发展，人类对颜料的开发与使用越来越丰富，早在文艺复兴时期，画家就开始使用自制的颜料，并且在不断地延续与发掘颜料的特性，分析颜料的成分，最终形成了现代的颜料制作与使用方法。中国传统的颜料以石色和草色为主，西方主要是矿物质和金属颜料，最终发明了油画颜料，这两种不同的颜料体系在艺术的发展史中被发挥得淋漓尽致。颜料从性质上来分，主要分为矿物质颜料与植物质颜料，按品种又可以分为天然颜料和合成颜料。以印染业为例，在我国古代印染史上主要采用天然植物染料

图6.2 构成色彩

点评：作品用解构方法将常见的壁纸刀进行了分解，以绝对理性化、冷漠的构图和一丝不苟的几何图形结合在一起，色彩对比强烈，追求点、线、面的装饰效果，明暗对比分明。

进行手工印染。靛蓝为古代天然染料之一,以蓝草发酵而成,蓝草属蓼科,《本草纲目》上说:"靛蓝沉在下也,亦作淀,俗作靛。"自古以来靛蓝染色在民间广为流行,至今在我国西南少数民族中仍以自制的土靛进行蜡染染色。随着时代的发展,合成染料以其色谱齐全、色泽鲜艳、印染牢度好等优点逐渐代替了天然染料,成为蜡染行业的重要染料。合成染料包括以下几种:直接染料、活性染料、酞菁染料、还原性染料及可溶性染料等。今天的印染工业以活性染料等合成染料为主。

图6.3　丹寨苗族蜡染的代表性图案

图6.4　扎染样本

点评:如图 6.3 所示,作品是典型的西南少数民族的蜡染图形,仍以自制的土靛蓝进行布料染色。构图是中国典型的几何纹样,吉祥的图案是少数民族对美好生活的向往,装饰化的纹样装扮了人们的生活。

如图 6.4 所示,扎染是中国一种古老的纺织品染色工艺,扎染中各种捆扎技法的使用与多种染色技术相结合,染成的图案纹样多变,具有令人惊叹的艺术魅力。

图6.5　漆画

图6.6　农民画《虎头鞋》

点评:如图 6.5 所示,漆画以其独特的制作工艺和色彩魅力深受人们喜爱,其色彩以天然的漆作为主要材料,除漆之外,还有金、银、铅、锡以及蛋壳、贝壳、石片、木片等。画面色彩对比鲜明,层次丰富,色彩浓厚,具有极强的装饰性。

如图 6.6 所示,本画的构图打破了常规的透视法则,构图饱满,表现丰富。画面以描绘日常的生活场景与事物为主题,色彩追求强烈的对比,以平涂为主要作画手段,追求色块之间的面积对比。作者对画面右上角的虎头鞋作了特异处理,使得平静的画面出现了意想不到的趣味性,表达了作者在现实与想象中追求美好生活的愿望。

案例分析

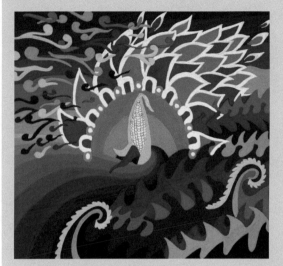

图6.7 练习作品 廖晓菲 图6.8 练习作品 王艺霖

点评：如图6.7所示，这是学习本门课程的必备课堂作业之一，学生任选一幅自己感兴趣的图片，通过色阶推移、色块的微妙变化了解色彩的基本规律与构成法则。本幅作品通过红色、黄色、蓝色的明度微妙变化，表现了海平面日出的景象。

如图6.8所示，这是一幅典型的色相对比构成联系图，画面图形简洁，色彩对比突出，整个色彩构成具有一定的控制能力。

小贴士

点彩派绘画只用四原色来作画，采用一种细小的彩点在画面进行堆砌，这种画法使画面形象不至于呆板，整个画面的色彩斑斑驳驳，使色彩斑点逐渐变化，犹如处在阳光下，通过视觉作用达到自然的结合，画面物象的形成犹如中世纪的镶嵌画的效果，具有梦幻感和神秘感。

注意

空间中的形体由于视角的变化、空气的作用，都具有透视缩减的现象，同时具有色彩的空间混合现象，近代和现代的丝网印刷就是利用色彩的空间混合原理，创造出丰富而真实感极强的色彩图像。

提示

空间混合取决于三个方面：①观看者距离色彩的远近。以点彩派绘画为例，如果我们近距离看画面的物象，就会觉得形象并不完整、清晰，只有在特定的距离才能感受到形象和色调。②色彩的形状、肌理及秩序。色彩越有规律，形越细小，混合效果越好。③色彩的对比程度。对比强烈的画面，混合效果反而不明显。

6.2　应用层面的分析——设计色彩

色彩与人们的生活有着千丝万缕的联系，生活中无处不体现着色彩的魅力。色彩高于其他艺术形式，能在不知不觉中左右人们的视线，影响人们的情绪。色彩作为一种符号，在与具体的图形、表情、象征符号相结合时，能够产生语义的转化，形成具体的、确切的审美联想与审美实用价值。设计的目的是为了使人类的生活更加美好，设计色彩的目的是为了达到人们的审美愉悦，体现商品的价值，符合消费者的心理，从而使商品的形象在消费者的视知觉中形成最有效的信息传达。今天色彩绝对参与了商品设计之中，因此可以说到处都存在着色彩应用的问题：从食品到服装，从书籍到电影，从化妆到室内布置，从舞台色彩到彩色摄影等。由于有了色彩的参与，人们对设计色彩形成了一套严格的符号辨识体系，以其规范人们的行为、生活方式，使社会变得井然有序。

色彩具有可变性，在具体应用时，设计师要注意色彩的传达是否符合人们的心理与审美观念。设计色彩要便于人们接受，要针对特定的人群、特定的时间、特定的空间进行有明确目的的经营；设计色彩要与形态、空间、材质、结构、使用相结合，在使用的过程中达到色彩情感的共鸣；设计色彩还要满足生理需求与心理需求，色彩视觉产生的心理变化是非常复杂的，它依时代、地域而差异，或依个人判别而悬殊。不同的国家、民族，由于受各自的社会背景、经济状况、生活条件、传统习惯、风俗人情和自然环境的影响而形成了不同的色彩习俗，在具体应用时就要进行具体的分析。我国对红色自古以来情有独钟，大到国庆、春节，小至个人婚嫁、生日等，都以红色象征喜庆、吉祥，因此在节日色彩上多用红色。黄色是我国封建帝王的专用色，标志着神圣、庄严、权威，它代表中心，在包装中用于食品色，给人丰硕、甜美、香酥的感觉，是一个能引起食欲的色彩；在广告中黄色体现一种权威，警示，在标识中体现一种危险的信息。绿色是大自然中草木的颜色，是生命的颜色，象征着自然和生长，接近黄色的绿具有青春活力，象征着春天和成长；鲜嫩的绿色是叶绿素的颜色，会引起食欲，它象征和平与安全。茶叶的包装色多用绿色，在许多公益广告的设计中大多采用绿色来呼吁人们保护环境、保护生命。蓝色的含义是沉着、悠久、沉静、理智、深远，它又代表东方，在药品包装中一般用蓝色、绿色表示消炎、退热、止痛、镇静类药物。此外一些国

家或地区对色彩有一定的禁忌。例如，法国禁忌墨绿色，因为它会使人联想到纳粹军服而产生厌恶；沙漠地区的人见惯了风天黑地、黄沙漫漫，对黄习以为常，只能在艰难的旅程之后遇到绿洲，遇到生存所需的水、粮食和人类社会，因而特别珍爱绿，伊斯兰教堂的尖塔、阿拉伯民族的国旗都以他们珍爱的绿色来装饰和象征，禁忌黄色。因此，应了解各国、各地区对色彩的喜爱和禁忌，从而在实际设计中运用自如。

特异色的应用是设计师往往反其道而行之，使用反常规色彩，让产品或作品从同类中脱颖而出，这种色彩的处理使我们的视觉格外敏感，对作品印象更深刻。流行色代表着时尚、现代，是合乎时代风尚的颜色，即时髦的、时兴的色彩，它是设计师的信息，国际贸易传播的讯号。正如前面所说的，色彩具有可变性，当人们对某一种色彩不再产生强烈的心理反应、缺乏刺激和冲动时，就需要一种不同的视觉特征，这个特征能够激起新的购买欲望，代表新的时尚风貌，从而能够被人们日益疲乏的视知觉所捕捉，并被模仿而流行起来。设计中流行色的运用确实给企业带来越来越多的经济效益，现代企业家高度重视色彩作用，每年国际流行色协会发布的流行色是根据国际形势、市场、经济等时代特征而提出的，目的是给人心理和气氛上的平衡，从而创造出和谐、柔和的环境。

6.2.1 包装色彩

在包装设计中，各类商品都具有共同的色彩属性。医药用品和娱乐用品、食品和五金用品、化妆用品和文教用品等都有较大的属性区别。而同一类产品也还可以细分，例如，医药用品有中药、西药、治疗药、滋补药等，对此色彩处理要具体对待，发挥色彩的感觉要素（物理、生理、心理），力求典型个性的表现。例如，用红色、咖啡色作滋补药物包装色，用蓝、绿色作纯天然类药物的包装色。在竞争激烈的商品市场上，要使商品具有明显区别于其他产品的视觉特征，更富有诱惑消费者的魅力，刺激和引导消费以及增强人们对品牌的记忆，都离不开色彩的设计与运用。商品包装所使用的色彩会使消费者产生联想，诱发各种情感，使购买心理发生变化，但使用色彩来激发人的情感时应遵循一定的规律。心理学研究认为，在绘制食品包装时，不要用或少用蓝、绿色彩，用橙色、橘红色会使人联想到丰收、成熟，从而引起顾客的食欲，促成购买的行动。就像我们在现实生活中，购买补品之类的商品，大多会对大面积暖色调的商品包装感到满意，而对洗洁用品则对冷色调包装感兴趣。

案例分析

包装色彩的运用既是商品主观原因又是消费者情感联想的作用，如图6.9～图6.13所示。

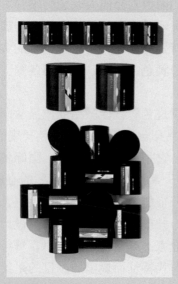

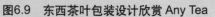

图6.9 东西茶叶包装设计欣赏 Any Tea

图6.10 限量版葡萄酒标签包装设计 Fatum

点评：如图 6.9 所示，作品设计简洁大方，色彩采用浓重的黑色，凸显标识的跳跃、明快的色彩。

如图 6.10 所示，色彩充满了阳光和田园气息，充分展示了葡萄酒的品质与等级，让人产生联想。

图6.11 工艺啤酒包装设计 Omnipollo

图6.12 Petit Natural天然果汁

Isabela Rodrigues

点评：如图 6.11 所示，绿色外包装纸包裹的瓶体，表现出产品的纯天然和高品质，具有神秘感和新鲜气息。

如图 6.12 所示，作品颜色鲜明、轻巧，具有阳光感，给人以青春活力的感觉。

06

图6.13　儿童食品包装

点评：儿童食品包装以活跃的色彩吸引孩子的视线，图形风趣、可爱，能够很好地突出产品的特质。

小贴士

当今消费进入了情感消费的年代，在设计领域，色彩已经不仅仅具有装饰功能，而且具有引导消费的功能，因为色彩不仅使人得到初级的生理上的满足，还具有高层次的精神上的愉悦功能及心理功能，能在不知不觉中左右人们的情绪，引导消费，帮助企业在激烈的市场竞争中获得一席之地。一个好的企业，其形象色彩、产品色彩、包装色彩、广告色彩都会直接影响消费者的心理与情感，本身就具有无形的文化价值，能够使消费者在选购商品、认知商家的同时，对商品产生信任感并获得产品的价值感。

提示

儿童具有好奇心理，对比强烈的色彩能够激发儿童的认知能力，所以儿童食品大多采用鲜红、纯黄、嫩绿等色彩，因为纯度高的色彩能够增强儿童对色彩的记忆力，比较适合儿童的视觉心理。每一种色彩都具有不同的味觉暗示，所以从儿童的色彩情感激发和色彩联想角度来看，儿童产品包装必然以色彩的强烈对比作为出发点。

6.2.2　标志色彩

在标识设计中，通常会制定出几种固定的色彩组合，成为企业产品中的"形象色"，给消费者以强烈的视觉印象。如富士胶卷的绿色、柯达胶卷的中黄、可口可乐的大红色等。一些固定的标志如医院标识、交通标识、娱乐标识等又给我们提供了固定的色彩思维模式，比如电器、照明、化工产品适合使用黄色，林业、食品中的蔬菜类适合使用绿色，服装、出版业适合使用蓝、紫等色彩。

案例分析

如图6.14～图6.17所示，其中的标志色彩，都具备了强烈的视觉冲击力。

图6.14　首届岭南民俗文化节标志设计

图6.15　Azteca Trece三维立体标志设计

点评：如图6.14所示，图形采用夸张、变形的表现形式，塑造了中国传统文化中的狮子形象，色彩采用了具有代表性的红色、橘色、蓝色等具有民族特色的色彩，热情洋溢。

如图6.15所示，色彩单纯立体，具有鲜明性，在平面的基础上制造了视觉的冲突。

图6.16　香港旅游协会标志 陈幼坚

图6.17　滚将乐器标志

点评：如图6.16所示，标志色彩活跃，字母设计犹如舞蹈的小人，充分体现了香港城市的魅力，吸引人们去体验美好的生活。

如图6.17所示，通过跳跃的音符与色彩，表现了乐器优美的形态，色彩鲜明，对比强烈，犹如悦耳的音乐萦绕在耳畔。

注意

标准色是指企业为塑造特有的企业形象而确定的某一特定的色彩或一组色彩系统，运用在所有视觉传达设计的媒体上，透过色彩特有的知觉刺激与心理反应，以表达企业的经营理念和产品服务的特质。由于色彩具有强烈的识别效果，在视觉传达中扮演着举足轻重的角色，因此日益受到人们的重视。

小贴士

标志的色彩主要指的是色彩所引发的心理联想，不同的色彩会产生不同的心理感受。这种联想可能是抽象的，也可能是具象的。比如红色带给我们的抽象联想是喜庆、热烈、紧急等抽象的名词，而具象的联想是太阳、火、鲜血等具体的事物。不同的色彩还能带给我们不同的感觉，比如色听、心像、味觉、嗅觉、触觉等。由于不同地区、不同宗教、不同文化背景的人们对于色彩的认知感受不同，也就有了不同的设计。同样都是胶卷，柯达用的是明亮的黄颜色作为标准色，表现其明朗灿烂的产品特性；而富士胶卷却选择了红绿组合作为标准色，给人一种大自然的联想。再如绿色在中东地区被认为是最好的颜色，因为那里缺少绿色，连可口可乐公司也不得不把洋溢着热情、欢乐、健康的红色标准色改为绿色，以满足当地人们的心理需求和对其民俗、文化的尊重。

6.2.3　书籍装帧色彩

书籍装帧设计中色彩的恰当运用是封面设计成败的关键，因为色先之于形，尤其在远距离识别上。设计中要注意色彩面积、色相、纯度及明度等要素的处理，既要把握主色调，运用不同的色调来处理不同的画面，又要将各种因素有机结合，运用色彩对比、调和关系，充分体现书籍的内容和风格。

06

案例分析

如图6.18～图6.22所示，书籍装帧色彩具有装饰性、隐喻性、本土性等特征。

图6.18　《黄河十四走》书籍装帧设计　吕敬人

点评：作者运用了中国传统设计元素，色彩对比强烈，图形具有典型的民族性，红色、黄色、粉色、绿色的应用形成了鲜明的民族特色。

图6.19 书籍设计

点评：本书采用了中国传统的纸张，怀旧的纸张质地与画面跳跃的红色形成鲜明对比，体现了传统与现代的碰撞。

图6.20 书籍设计

图6.21 用色彩打造杂志封面　　　　图6.22 Gbox工作室品牌设计

点评：如图6.20所示，画面色彩采用了民间艺术的形式，通过色彩对比和层次区分，形成错落有致的设计形式。

如图6.21所示，封面色彩进行了理性设计，具有理性分析的成分，色块合理布局，相互制约，形成有序的封面设计。

如图6.22所示，封面色彩具有主观设计意识，强烈、刺激，突出主题。

小贴士

吕敬人先生曾经对书籍形态学做出这样的解释：书籍形态学是设计家对书籍整体感性的萌生、悟性的理解、知性的整理、周密的计算与策划、节奏的把握、工艺的运筹……

提示

色彩是传达形象的有力工具，具有独特的魅力，色彩作为封面设计的视觉元素之一，与书籍的内容、形式、写作风格密切相关，能够传递书籍的精神和情感，构筑丰富的审美空间。

6.2.4 广告色彩

广告设计要考虑广告的主题，由于色彩处理的不同，广告种类繁多，覆盖面广，所以在运用色彩时，重点要突出广告的宣传效应、信息传递作用，使受众接受，留下长久记忆。

06

案例分析

如图 6.23 ～ 图 6.26 所示，不同的广告与应用范围可以通过色彩来表现。

图6.23 Vadilal食品平面广告　　　　图6.24 新印度时报(New Times of India)媒体平面广告

点评：如图 6.23 所示，色彩以高明度、低纯度的色块进行搭配，和谐、清新、凸显食品的本质。

如图 6.24 所示，跳跃的色块有效地统一了看似杂乱的画面，整个画面活跃、明确，主题突出。

图6.25　反种族主义——品牌运动鞋海报设计

点评：图形采用醒目的黄色用来突出主题，黄色具有警示作用，同重色调的图形形成鲜明对比，画面色彩感染力强。

图6.26　俄罗斯海报设计

点评：传统的设计元素、现代的表现形式、大胆的色彩应用，使画面充满了现代气息。

小贴士

中国平面设计是在20世纪80年代开始兴起的，中国设计师已经有意识或无意识地进行了各种尝试。靳埭强作为中国设计师的代表，对中国传统图形符号的应用与现代设计的结合有着独到的见地。他将汉字、水墨等视觉元素充分运用在设计中，既包含了传统的文化思想，又在设计中采用现代的构成形式，创作出具有东方神韵的设计作品。

注意

现代设计中，字体也参与到图形设计中成为重要的视觉元素，字体的图形化特征越来越明显，也越来越受到设计师的关注，字体图形化与图形字体化在相互转化。

6.3 审美层面的分析——装饰色彩

装饰是一种来自人类自身本能的美感观念，装饰作为一种艺术方式，以秩序化、规律化、程式化、理想化为要求，改变和美化事物，形成合乎人类需求、与人类审美理想相统一、相和谐的美的形态。装饰早在古希腊时期、古埃及和中国新石器时期的彩陶上就已经出现了，由于在平面上进行自然对象的描绘，其图形必然是在与自然物象保持一致的情况下进行变形、装饰、布局、构图，使其适应平面化的需要，这样所表现的图形呈现了一种均齐的韵律感与整齐的秩序感，达到一种形式美。装饰色彩有别于传统的写生色彩，装饰色彩表现客观，是超自然的，它观察自然，表现自然，而不同于机械地客观再现自然；它区别于自然色彩，但又与其有着不可分割的内在联系。它是按照美学的形式法则，以作者的主观认识、感受去发现、研究、改造自然色彩；它不受自然条件的限制，而是采用启示和借鉴的方法，是在装饰造型的基础上取得色彩表现效果的；它的美感为装饰所特有。装饰色彩综合了生理学、心理学、物理学、设计学、人体工程学等多门学科，是在色彩的客观原理与主观经验的结合下，以色彩的运用技巧，强调夸张、变形，意象化处理色彩及形式趣味，从而达到富有感染力的色彩表现效果。装饰色彩是设计色彩的重要组成部分，它是理性的色彩表达方式，与自然色彩互相补充、互相借鉴。西方古典绘画色彩以写实色彩为主，色彩表现主要模仿自然色彩，以光源为主，表现力较弱，忠实于自然。西方现代绘画则以科学的光学原理结合东方的装饰色彩，产生具有主观色彩表现的色彩视觉传达。

小贴士

西方的装饰艺术经历了原始时期的崇拜自然、工业时期的以人为本到后工业时期的以自然为本的阶段。中国的装饰艺术经历了原始时期的蒙昧阶段、春秋时期的"大象无形，大音希声"到唐代的错金镂彩、宋代的淡泊名利的书卷气。色彩的表意性与象征性为当时的社会统治阶级提供了五彩的生活，也使劳动人民在平凡的劳动中不断创造、发掘色彩本质的美。不同的审美意识造就了不一样的社会意识形态，人们对色彩的严格划分标志着色彩的使用进入了一个等级划分严明的阶段，不同的色彩代表了不同的阶层，代表了他们所属的宫廷文化、文人文化、民间文化。

装饰色彩的特征主要表现在以下几个方面。

6.3.1　平面化的色彩表现

由于装饰色彩是以理想的象征手法明确、清晰地概括、整理、表现自然，色彩在画面中不以表现真实物象的体积感、空间感为目的，打破了正常的透视规律，展现了不同的时间与空间。画面形象轮廓清晰、形象鲜明，色彩没有明显的远景与近景、实景与虚景，而是根据作者的想象与虚构进行安排，产生一种虚拟的空间与时间概念，主要在二维空间中塑造物象的色彩。自然形态都是由色彩通过点、线、面组成的，如图6.27～6.30所示，画面中的装饰色彩——平面化是造型的最基本要素，在视觉形象中起重要的作用，各种不同的形都可以归纳为点型、线型、面型，不同的点、线、面由于装饰属性不同，在画面中呈现不同的视觉美感，画面中所有物象都没有明显的界线与区别。氛围稳定、安静，画面物象以平行、立视与散点等方式进行排列，形成错落有致的效果，色彩层次分明，极具形式感。如孟德里安的绘画，就是意念色彩的块面分割，是一种纯平面化的色彩语言；丁绍光则把中国传统线描、少数民族的艺术形式与西方现代绘画的平面构成、色彩构成结合起来，创造了一种轻松、抒情、浪漫的装饰风格的重彩绘画样式。

图6.27　插画

图6.28　抽象插画设计 PORTRAITS

点评：如图6.27所示，作品色彩采用主观色彩，补色对比使画面显得具有冲击力，装饰性的色彩表现具有感染力，表现出孩子般天真的绘画情趣。以简单的绘画语言、平涂的绘画手段表现了极强的装饰效果。

如图6.28所示，作品具有强烈的主观色彩，画面充满了神秘气息，人物外形简洁，通过色彩的层层透叠，制造了平面图形色彩的立体性。

图6.29 装饰色彩 鄢云凤　　　　　　　　图6.30　抽象插画设计 PORTRAITS

　　点评：如图 6.29 所示，画面采用色相对比，色彩强烈，主观意识明确，色彩的装饰性带给人强烈的激荡感。

　　如图 6.30 所示，画面人物形象采用理性几何分析的手法，纵横交错的线条分割了色块，绝对理性的安排令画面产生了机械感、冷漠感，色块分布在考虑形体的同时，更多的是为装饰服务，画面主观色彩强烈。

06

小贴士

　　米罗与克里姆特的绘画具有典型的装饰色彩，米罗的绘画借鉴了儿童绘画的形式，他的绘画中具有典型的符号性和强烈的象征意味，是一种梦境般的幻觉表达。他把潜意识中的梦幻场景用看似随意的符号与色彩表达出来，营造了轻松自如的画面。

　　克里姆特的绘画以深刻的象征主义和独具意味的装饰形式描绘了女性题材，画面色彩表现丰富，富有想象力。克里姆特的作品不仅从形式上借鉴东方艺术，而且其审美观念也受到东方艺术的影响。他的作品线条流畅，柔美，充分体现了女性的躯体；色彩一般都以高亮度进行描绘，大都以黄色为主色调，对比强烈、富有装饰效果。

案例分析

　　如图 6.31 和图 6.32 所示，现代绘画的色彩也在转向装饰色彩，能够使大众更加接受和欣赏。

图6.31　《无名花》张如画　　　　　　　　图6.32　《舞》张如画

点评：如图 6.31 所示，画面的色彩与现实中的色彩完全不同，花没有完整的形状，色块相互融合，色彩表现大胆。通过对色彩的装饰处理，创造出梦境般的景致。

如图 6.32 所示，具有装饰效果的色块遍布画面，没有了传统的透视，人们的视线集中在画中复杂的肌理表现，花叶色彩叠加与背景中色彩的平涂形成鲜明对比，具有独特的审美趣味。

提示

装饰作为一种艺术形式，始终伴随着人类的历史进程，并始终存在于绘画中。西方现代绘画的装饰色彩以表现装饰趣味为形式语言，以表现个性色彩为根本出发点，以符号化的形和色进行阐述。

6.3.2　夸张、变色的色彩表现

夸张法就是在保持原有色彩的基础上，对色彩进行夸张处理，是装饰艺术表现的重要手段之一，它不仅是对自然色彩的简单夸张，还承载着特定的人文、历史背景与丰富的个人体验。夸张能够增强作品的感染力，使被表现的对象更加典型化，更具装饰性和趣味性。夸张是通过变化而达到的，就色彩而言，就是夸大色彩的个性，使冷的颜色变得更冷，暖的颜色变得更暖；色彩通过明度、色相、纯度以及色彩面积、方向、位置的组织排列创造出无穷无尽的优美色调。

变色的表现方式是在装饰色彩的描绘中进行反常理的色彩配置，例如，描绘花卉时可以产生绿色的花，红色的叶；描绘蓝天时可以变为紫色的天，黄色的云；描绘人物肤色时可以变成蓝色、红色、橙色等。这些变色的手法虽然打破了常规的视觉体验，但是却带来了一种

更加典型化的、更具代表性的色彩搭配形式，更能给人留下深刻的印象。只要这种变化符合视觉美感，创造一种新的视觉符号，就能够同图形相结合表达新的视觉信息。

夸张与变色的方法可以是色彩的提炼，可以使复杂的色彩关系变得简单，加强色彩的对比，把色彩刻画得更典型、更精美，以达到加强物象整体特征的地步，这样更容易突出主题，为其他方法的运用创造了条件；也可以是色彩的添加，就是将现实中并不存在的色彩添加到画面中。为了使形象更具装饰性、丰富性，装饰艺术中的色彩经过添加可以使原有色彩借助添加的方式来传达一种新的色彩信息和新的色彩观念。

案例分析

如图 6.33 和图 6.34 所示，作品选取了人们熟知的事物，以特有的视角进行色彩归纳整理，表现了装饰色彩的夸张、变色。

图6.33 静物归纳 赵志男

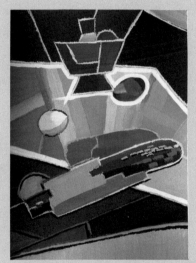

图6.34 静物归纳 赵浩杉

点评：如图 6.33 所示，画面大面积的绿色是整个构图的亮点，高明度的冷色调使画面具有视觉中心，局部的黄色与红色起到点睛的作用，色彩和谐、安静，充满了理性分析的成分。

如图 6.34 所示，整个画面呈几何化形式，去除了过多的圆形因素，因而画面简洁、明了，色块分明。

注意

现代设计色彩是以客观物象为参照的，它打破了原有的对自然形态如实反映的色彩构成方式，打破了自然界时间与空间的限定，利用想象的表现方法将某种色彩添加到一个物形之中，在新色彩的衬托下更加协调，更能引起人们的丰富想象，增添新的意境与含义。

我国的民间剪纸艺术就是采用夸张、变色的表现形式。遍布中华大地的黄土对以农业为主体的中国百姓来说是最宽厚、最亲切的物质，也是最丰富、最廉价的物质。中华民族世世代代以黄土来塑造心爱的动物、植物、人物以增加生活的兴趣、寄托理想和愿望。如图6.35和图6.36所示，人们所塑造的泥玩都着以鲜艳醒目、对比强烈的色彩，动物、娃娃身上绘有花卉图案装饰。彩绘泥玩如河南的"泥泥狗"、北京的"兔儿爷"、江苏的"大阿福"等，都体现了装饰色彩的夸张和变色。还可以是色彩的象征表现，比如民间色彩中的大红大紫，都代表了人们对美好生活的期盼。不管以哪种形式，目的都是为了使形象有效地传达，就是省略色彩的微妙细节，突出整体形象，它是装饰变化的基础。省略即概括，把复杂化变得有条理，有秩序，提炼出共性。中国新石器时代部分彩陶的纹饰色彩、许多非洲部落的原始木雕与面具都进行了夸张的色彩处理。原始社会中人们用强烈的色彩涂脸防身除灾去病，不同的部族用不同的涂脸术装饰自己，表达一定的部族寓意；在舞台表演中，哑剧演员将脸涂成白色以更好地表现出脸部的表情；其他艺术演员的夸张五官的装饰描绘使脸的细部在远处及灯光下不再显得暗淡，而富有一定美感。现代傩戏面具迎合人们避邪驱鬼的寓意，造型多选"凶神"，色彩追求大胆、强烈，主与次、精与粗和谐统一，以墨黑为底色，大胆用"皇家颜色"——蓝色与金黄作主色。在绘制上，讲究"得其精而忘其粗，得其内而忘其外"，彩绘的纹样古色古香，似曾在商殷青铜、佛教造像、明清家具甚至民间年画和剪纸中隐约见过，朴拙而简洁，熟悉而亲切。

图6.35　木版年画

点评：采用了人们喜闻乐见的表现形式，对人物造型进行了添加，色彩夸张、变色，运用了补色、纯度对比手法，突出人物的个性。

我国的民间艺术——传统的重彩绘画赋彩，在古代民间绘画、敦煌壁画、青山绿水等工艺美术品中有独特的处理方法。如汉代喜爱黑红二色，深沉、强烈，视觉张力强；唐代喜爱富丽、金碧辉煌、大青大绿，具有高贵绚烂之美；而宋明清以后，因受文人画审美情趣的影响，赋色清雅淡泊，以黑白二色为主，微施轻朱浅绿，轻扫花青淡赭。在绘画形式方面，壁画、民间美术色彩浓烈，装饰感强，卷轴绘画趋淡雅。现代重彩绘画是中国传统绘画与西方

现代绘画结合的绘画形式，它汲取了原始美术、民间绘画的形式，大都以平面的二维空间绘画构成。如图 6.37 所示。比如石虎的重彩绘画作品糅合了西方现代绘画与中国民间绘画的形式，画面的构成多以平面空间分割，构建了一种别样的绘画风格。在现代重彩的色彩运用中，最具特征的是装饰色彩的运用。装饰色彩是纯化的自然界的色彩，是视觉与知觉的统一，也就是把个人的主观色彩表现与传统的色彩观、现代色彩构成相结合。其特点是主观的、自由的、理性的、浓烈的，有别于写实绘画模拟自然的三维空间的绘画形式。

图6.36 画虎

图6.37 风景设计色彩

点评：如图 6.36 所示，作为民间艺术中驱灾避邪的吉祥图形，画虎的形象具有典型性，色彩是强烈的红绿补色对比，色块分明，形象生动，装饰性强。

如图 6.37 所示，通过在自然色彩的基础上进行概括、提炼，具有一定的理性特征，整个画面具有宁静感，色彩层次丰富，有效地营造了绵延山脉的寂静、空灵。

6.4 精神层面的分析——绘画色彩

绘画同设计相比，设计受种种条件的制约，是为客户服务的；绘画则是以抒发个人情感与主观意识为目的。西方艺术从最初就建立了严密的科学体系，积极吸收科学技术的新成果，创立了构图、人体艺术解剖学、透视、光学、色彩体系，不断丰富艺术的审美观和审美手段。西方艺术家善于用不断丰富的艺术造型手段表现一个无限的世界，发明了油画、水彩画、石印画、铜版画、丝网印刷等绘画品种。由于西方社会的演变，社会矛盾日趋激烈，西方早期写实艺术色彩形象忠实于自然物象，准确地反映了自然物象，反映了当时的社会矛盾、冲突和斗争，表达了画家的个人情怀即对人与人、人与社会、人与自然、人与命运等矛盾体系的思考。所以西方绘画所反映的哲学观比较注重社会、人、自然的种种冲突，表达出"物我对立"的痛苦。中国绘画的哲学观为"天人合一""物我不分"的艺术境界，注重传达胸中意气，中国艺术家善于用有限的艺术手段表现无限的世界。中国早期的颜料发掘与使用非常有限，但他们能够在有限中做到无限的画面层次，如图 6.38 所示。不论中西艺术如何不同，在本质上都是以表现画家精神领域为追求的。

就艺术的产生而言，后现代艺术产生于现代艺术，而现代艺术产生于古典艺术或传统艺术，古典艺术与传统艺术皆产生于原始艺术。在西方，艺术积极参与生活，意大利文艺复兴美术三杰中，达·芬奇的作品富于理智，米开朗琪罗的作品善于表现宏大的社会场面与神话

场面，拉斐尔的作品表现了宫廷生活的优雅、自如。虽然表现方式有所不同，但对色彩的追求都是以描绘真实的色彩为准则。如图 6.39 所示。由印象派开始，印象派的绘画色彩跳跃，富于光感，艺术的目标不再是简单地再现社会场景，而是转向艺术内部本身语言的表述。到 20 世纪 60 年代末的极少主义，整个西方艺术在色彩上进行了一场变革，莫奈的外观语汇的启动，塞尚的形、色、结构的重建，马蒂斯色彩的补色对比，色彩浓烈，直截了当；毕加索物立体空间中的色彩结构，康定斯基跳跃的、狂热的色彩体系，这些都是对自身色彩语言的一种把握与控制，让它能够更好地反映画家对色彩的感悟以及对色彩的把握与追求。现代艺术是中西方互融的艺术，以毕加索为代表的西方画家注重学习非洲艺术、东方艺术，以徐悲鸿为代表的中国画家把西方艺术的写实主义带进了中国，这种融合扩大了艺术信息的容量，极大地丰富了艺术语言与表现方式。绘画色彩的精神层面更富有时代感、民族性与世界性，使其超越了时空的限制，既具有西方的进取精神，又有东方人的自我调节精神。

图6.38　《蕉石图》徐渭　　　　　　　　　图6.39　《梳妆的妇人》提香

点评：如图 6.38 所示，画面蕉石用了写意水墨来表现，用笔潇洒，气势非凡，墨色厚重，表现了豪迈意气。

如图 6.39 所示，西方绘画的严谨性、科学性真实地体现在画面中，画面色彩柔和、典雅，作品展示了充满着青春活力的少妇形象，这种对于人性的赞美具有非凡的美感。

案例分析

如图 6.40 ～图 6.42 所示，现代艺术是色彩视觉、色彩直觉、色彩语言系统的激烈转化。

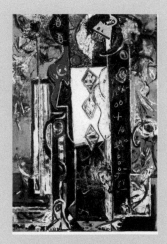

图6.40 《Male and Female》

杰克森·波洛克

图6.41 毕加索绘画

图6.42 乔治·布拉克绘画

点评：如图 6.40 所示，画面强调了色彩的块面分割与对比，色彩跳跃，整个画面在黑色与蓝色的对比下具有轻松与愉悦性。色块的并置削弱了形体的塑造。

如图 6.41 所示，人物形象不再是传统的写实绘画，通过形体、色彩的主观处理，色彩具有强烈的、明确的补色对比关系。

如图 6.42 所示，布拉克放弃了传统的绘画形式，强调主观精神世界，抛弃了传统的透视法则大胆地进行取舍。他的画面几何化的形体表现与跳跃的色彩形成了鲜明的个性。这是一种色彩和形体的秩序感体现，色彩的主观性是画家情感的集中表现。

小贴士

塞尚建立了色彩的纯粹造型观念，追求色彩的纯粹性，他说画家应当运用"圆柱、球体、圆锥体以及任何适当的形体"来处理自然，这样创造的画面色彩才会坚实。

本章小结

　　色彩是科学，是客观存在的，具有自身的规律与原理，这种规律由于人类的介入变得更加富有神秘性、主观性、可变性。通过对色彩功能的了解，我们会发现，生活中色彩的应用非常广泛，理性与感性分别代表了不同的心理体验，我们只有具体分析色彩，才能更好地体验它、发掘它、运用它，因为有了色彩，我们的生活才变得更加丰富多彩。

复习思考题

1. 为什么说构成色彩是色彩的理性升华？
2. 绘画色彩与设计色彩的区别是什么？
3. 为什么民间色彩具有夸张性、变色性？

课堂实训

　　选取一张色彩对比比较强烈、具有典型特征的图片进行空间混合练习，要求色彩变化丰富，色块分割具有规律性，空间混合效果明显，尺寸不小于20cm×20cm。

06

第 7 章

色彩的传播媒介

学习要点及目标

- 通过介绍色彩的传播媒介，了解色彩的应用领域。
- 通过各领域的案例分析，掌握色彩的配色规律。
- 通过课堂练习，合理地运用、搭配色彩，将理论转化为实践。

核心概念

传播　　媒介　　视觉　　空间

引导案例

　　每次人们经过长春某住宅小区都会让人感到沉闷、压抑。从小区居民那里了解到，他们每天下班进入园区后，心情也时常会紧张、压抑，尤其是年轻人感觉更为强烈，为此人们不断与物业发生冲突。经过调查发现，开发商在开发时将所有楼体涂成了非常暗的深咖色，且只有一种色彩，没有色彩变化和对比。这么深暗的颜色被应用在几十栋楼体上，使整个区域的空间气氛相当紧张，即使有绿化物和光带设计，在楼体的对比下也显得毫无生机和光亮感。为此好多人要求退房，闹得很不愉快。

　　从中我们发现，空间的色彩会影响人们的心情，选择符合心理情感的色彩搭配才能赢得消费者的满意。如图7.1和图7.2所示，无论是平面空间还是立体空间，无论是外部空间还是内部空间，合理应用色彩才能使人愉快地工作，舒适地居住。

 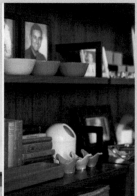

图7.1　园区效果图　　　　　　　　　　　　图7.2　装饰物品

　　点评：如图7.1所示，楼体是人们进入园区时第一时间观看到的色彩载体，它直接影响了人们的心情，宽敞明亮的小区环境、充满生机的绿化景观，是人们购买住房的首要考虑因素。

　　如图7.2所示，家居空间中的装饰物不可缺少，它是颜色的点缀，是愉悦心情的因子。

7.1 色彩传播的原则

视觉传达是一种传达视觉形象的传播手段，受众对所传达内容的读取，首先是通过视觉感知，经过感知对象的体积、亮度及变动情况等对比，掌握对象的形式、纵深和位移。同时，视觉还具备归类的本能，相通的事物会被归纳到一起，包括大小、造型、明度或色彩、位置、空间、方向及速度等类似的事物。色彩作为视觉传达中必不可少的元素，在传播过程中扮演着重要的角色，肩负着开启心灵的重任。只有准确地把握色彩传播的原则，才能够真实有效地表达色彩。

7.1.1 忠于意图

在传播的过程中，首先要明确我们的传播对象，找到我们的受众群体。美国传播学者克拉伯在其著作《大众传播的效果》一书中曾说过，"受众倾向于有选择地接触能够加强自己信念的讯息，拒绝与自己固有观点相抵触的信息。"我们所要传递给受众的色彩信息要符合他们的认知范围，要在信息的传达者和信息的接受者之间建立起共同审美价值观的桥梁，做到传与达的直面对话。一方面，设计者要了解传达者的愿望和想法。另一方面，我们要给出专业性的建议。在不背离受众对象的意图和不强加意愿的基础上，设计师的设计创意才能顺利实现。因此，我们要努力做到忠于受众对象的意图，准确地表达和明确地传递信息。

07

小贴士

人们在接受信息时往往会主动把自己放到某一类或某一群体之中，他们会分析传播者在多方面与自己的相同或相似之处，并在心理上将其定位为"自己人"，因而提高了传播者的影响力。这种效应称之为"自己人"效应。

7.1.2 尊重诉求

传播是否成功需要根据其是否被被传达者接受、感知来判断。因此，设计师能否做好有效的传达服务、能否敏锐地察觉到受众的心理诉求显得尤为重要。

对于传达的对象不能只凭主观判断，必须静下心来收集对象所处的社会层面、年龄层次、地域文化、风俗习惯等材料，对材料进行认真分析和整合，再做出有理论依据的结构性判断。要将感性的认识提升到理性认识的层面上，始终把传达对象的心理诉求放在第一位。

提示

传播对象的社会层次和消费水平存在较大的差距，以服务为宗旨的传播不应该忽视任何一个阶层的心理需求，而要以设计手段来迎合不同的人的需要。

7.1.3　遵循审美法则

审美法则是所有艺术创作必须遵循的基本原则，它是指引所有艺术创作走向成功的导航仪，是感性认识提升到理性认识再升华到感性认识的有力推动器。只有遵循审美法则，我们所做的传达才是有效的。

1. 准确性

有些色彩传达需要反映准确的信息，如医药类、化学类、食品类等的传播中，信息的错误可能导致生命的丧失。准确的色彩传达要实事求是、清晰明了，让受众客观地了解传达意图。色彩的表现形式要合情合理，而不是误导判断，这样才能加强受众对产品的信赖，提高信誉度。

2. 真实性

事物具有固有的色彩属性，真实、客观地反映事物色彩，能够了解物质结构和质量。尤其是在食品类的色彩表达中，真实的颜色反映了食物的新鲜程度和真实口感。违背真实性，意味着背叛了消费者，欺骗了消费者的视直觉，会使消费者对产品失去信心。

3. 鲜明性

色彩的鲜明性具有两方面的含义，其一，是指传达的目的独特、新颖，结合图形来传达意图，当色彩依附于某种夸张的形象时，它表达的作用和影响就被扩大了，鲜明性的对比使产品差别变大，易于消费者挑选。其二，是指色彩对比的鲜明性，彩度较高的色彩容易引起人们的关注度，可以瞬间使眼睛定位，将视觉认知传递到心里，产生色彩心理效应。

注意

　　鲜艳色彩的对比虽然强烈、易于吸引观众，但大面积的纯色对比容易使人产生厌烦心理，使视觉产生疲劳现象，因此，是否采用此种对比手段要依据所处的空间大小和色彩环境而定。

7.2　色彩的静态媒体传播

任何一种视觉信息的传播都需要有合理的媒介，色彩作为视觉设计的构成元素，只有出现在某个媒介中时，才有意义和价值。我们生活在一个纷繁复杂的社会环境中，所有的公共场所、公共设施，甚至人本身都可以作为色彩传播的有效媒体。与这些环境共处时，所传达出来的色彩信息以最直接、最迅速的方式影响着每个人。

静态的媒体包括公交设施、店堂设施、场馆设施、车体、墙面等。色彩的静态媒体传播要求受众群体或消费者相对集中，认识能力和接受能力相对一致。有时也会缩小传播范围，指定特殊群体。媒介的选择是色彩搭配的关键，针对媒介的不同，制订不同的色彩策划方案，才能从真正意义上达到色彩传播的有效性。

7.2.1　平面设计中的色彩传播

平面设计是视觉传达中最为广泛的一个媒介，是通过文字、图形和色彩等元素的组合来传播理念、传递信息、传达心理共鸣的文化活动。色彩在这个领域中的承载体主要包括广告设计、包装设计、书籍设计、招贴设计、企业形象识别设计等。

1. 广告设计中的色彩

广告设计是目的性很强的艺术实践或商业活动，是现代艺术领域中最为产业化和社会化的艺术形式，具有传达产品信息、宣传企业形象的作用。良好的色彩表现能够有效地提升产品价值，提高市场竞争力，塑造企业的完美形象。对消费者而言，广告设计色彩信息的传递，有利于增加对新产品的了解，刺激购买欲望。

提示

在经济高速发展的社会市场中，现代广告的媒体形式和表现手段也多样化了，可分为商业广告、公益广告、静态广告、动态广告、平面广告、立体广告等。

案例分析

如图7.3～图7.6所示，属于商业广告，直接切入主题，色彩选用以再现产品固有颜色为主，抓住产品特征，勾起人们的购买欲望与选择倾向，具有很强的商业目的性。

图7.3　洗洁精的广告宣传

图7.4　Bramhults果蔬饮料

点评：如图7.3所示，图中采用了冷色调的蓝色渐变作为画面的背景底色，与洁白的盘子和气泡形成了鲜明的对比，衬托出盘子的洁净，色彩暗示了此产品的产品功能之有效。

如图7.4所示，绿色植物在黑土壤的衬托中，彩度更为饱和，颜色更为鲜亮，暗示着生命与能量。

图 7.5　The Body Shop 产品广告

图7.6　Q Meieriene酸奶广告

点评：如图7.5所示，由玫瑰花和红酒组合的画面，使人联想到花的芳香和酒的甘甜，用来宣传口红最合适不过。

如图 7.6 所示，背景中暖色调的明度有意降低，并由四周向中间渐变，使画面具有了空间感，奶白色的卡通造型在背景的衬托下更为抢眼，既体现了产品品质，又勾起了人们的童心。

案例分析

属于公益类的广告有别于商业广告，它的宣传目的是为了引起人们的关注和警示作用。应主题鲜明，色彩突出。如图 7.7 和图 7.8 所示。

图7.7　公益广告

图7.8　可口可乐公司的公益广告

点评：如图 7.7 所示，蓝色的天空和海水相连，整体色彩倾向于冷色调，给人以冰冷的心理感受，有创意的构思加之真实的色彩，暗示了人类心灵的冷漠，不断吞噬着优质环境。

如图 7.8 所示，底色设置大面积红色，是可口可乐公司的代表色，点点的绿叶与红色形成补色对比，提高了画面的刺激度，暗示企业关注环保事业，提升了企业形象。

案例分析

　　立体广告也称户外广告，特点是空间大，面积大，信息传达的认可率高，带有流动性，视觉效果明显。如图7.9～图7.12所示。

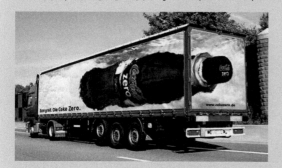

图7.9　车体广告

图7.10　立体广告牌

图7.11　墙体广告

　　点评：如图7.9所示，合理利用车体空间，进行创意性的构图，将色彩表达的二维假想空间与真实的三维空间相结合，使观众产生视错觉。由于车体处于运动的状态，广告也随之而动，产生可延续的流动视觉感。

　　如图7.10所示，广告无处不在，伴随在上班的路上、回家的途中，立体广告是比较常见的广告宣传形式。画面中麦当劳的水果派被立在空中，红色的背景和黄色的食物使色彩搭配达到了最高的彩度，能够第一时间捕捉视线，引起人们的关注。

　　如图7.11所示，依然采用了波长最长的红色作为背景，画中是简洁的产品形象——感应灯。每当有人路过此处时，灯泡都会被感应而发亮，从而引起路人的关注，每天都往返于此路的人，难免会印象深刻。

图7.12　3D立体画广告

点评：3D立体画，新一轮的绘画手段，被很多人所接受和喜爱，也成为广告宣传的一种手段。画面是美国全国保险公司的宣传广告，草绿色的油漆顺势倾泻，污染了建筑物和车子，表现了生活随时存在意外的可能，大面积的绿色同时使人感觉到安全，暗示着保险带来的保障。

小贴士

　　广告颜色的搭配有一定的规律可循，掌握了这些规律，设计作品的成功率便达到了一半。如食品类中，红色、橙色、黄色可以强调食品的美味和营养；绿色强调蔬菜、水果等的新鲜；蓝色、白色强调食品的卫生或说明冷冻食品；沉着、朴素的色调说明酒类等的酿制历史悠久。如药品类，这类产品讲求安全、卫生、健康，在色彩上多采用中性色调，偏冷色调蓝色、绿色、灰色，给人以安全和信任感；而偏暖色调中的浅红、紫红等就给人以元气、健康和活力的感觉；大面积的黑色表示有毒药品；大面积的红色、黑色并用，表示剧毒药品。如化妆类，这类产品多讲求护肤美容，使人靓丽清新，安全可靠。在色彩上多选用中性色调和素雅色调，粉红、淡绿、奶白等色彩给人以健康、优雅、清香和温柔的感觉；具有各种色彩倾向的红灰、黄灰、绿灰等色可以表现女性高贵、温柔的性格特点；男性化妆品则较多用黑色或单纯的纯色体现男性的庄重与大方。

2.包装设计中的色彩

　　面对商场中琳琅满目、眼花缭乱的各种产品、服饰、化妆品、食品等，人们有时显得无从下手，然而总会有某个区域将目光锁定，这也许就是包装的魔力。包装设计的目的就是为了更好地体现商品价值，吸引消费者的关注度。要想设计出精美、满意的包装产品，设计师必须进行细心的市场调查，掌握消费心理，制订周全的设计方案，并进行合理的实施和推广。

提示

　　包装设计中的色彩搭配具有地域性、独特性和流行性的特点，同时有一定的配色规律，如蓝色、绿色常被用在消炎类、退热类及镇痛类的药品包装中；红色、咖啡色等常用在滋补类药品包装中。在机械产品类包装中常采用冷色系列的色彩，表现产品的坚硬感和结实感。在电子产品中常用黑白色或冷灰色，用于表现金属质感和时尚感等。

案例分析

　　在食品类的包装中选用的色彩都比较鲜艳，对比强烈，突出了食品的新鲜程度，暖色调的采用有利于增强食欲。如图 7.13 ～图 7.16 所示。

图7.13　100%高营养豆奶饮料

图7.14　饮品包装

07

　　点评：如图 7.13 所示，画面中白色的底色与鲜艳的绿色相搭配，色彩鲜明，白色代表了豆奶产品的属性，绿色代表了产品质量，绿色无污染。

　　如图 7.14 所示，结合可爱的卡通形象，采用了不同的水果代表色，从包装中便直接品尝到了味道。

图7.15　CoCo马丁斯椰子果汁

图7.16　酒类包装

　　点评：如图 7.15 所示，包装中绿色的椰子漂浮于水面，色彩鲜艳、明亮，饱和度极高，使人从视觉上感觉出果汁的新鲜程度，有想咬一口的冲动。

　　如图 7.16 所示，黑色的瓶体、黑白相间的缎带、红色的吊牌、白色的字体，所有的色彩都各司其职。红色沉稳、神秘；缎带细腻、柔软；红色点缀、突出。整体效果高贵、大气。

案例分析

药品类的包装常采用偏冷的蓝色或绿色，白色也是常用颜色。如图7.17所示。

图7.17　药品包装

点评：白色的色彩干净，是医院的代表颜色，代表着安全、卫生；蓝色代表镇静、稳定。

案例分析

香水包装是化妆品中最具代表性的包装，它的颜色选用和搭配具有流行性，是时尚的代表色。如图7.18～图7.21所示。

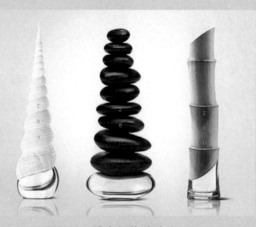

图7.18　香水包装 资生堂ZEN　　　　　图7.19　香水包装

点评：如图7.18所示，画面中白色、黑色、绿色让人们从心底里感受到了自然色彩，对于产品而言是此香水的天然味道。

如图7.19所示，粉红色的诱惑色彩备受女性的青睐，金属质感的盖子进一步加强了产品的高贵品质。

图7.20 香水包装

图7.21 香水包装

点评：如图 7.20 所示，金色，高贵奢华的象征色，常被应用在高档化妆品和奢侈品的包装中。

如图 7.21 所示，黑暗、热辣的包装色彩，犹如男士喝的烈酒，代表着男士的狂野。

07

案例分析

电子类的产品是科技、前沿和时尚的代表，其包装的颜色易选择黑白对比强烈的色彩，或者金属质感的金属色等，如图 7.22 和图 7.23 所示。

图7.22 电池包装

图7.23 蓝牙耳机产品包装

点评：如图 7.22 所示，各种色相间的渐变，暗示了一种能量的交换，突出产品特质。

如图 7.23 所示，黑白色和透明色是电子类产品包装惯用的手法，代表着科技、前卫。

7.2.2　空间设计中的色彩传播

建筑是凝固的音乐，是完美的雕塑，是绘画的写实，它是综合的艺术门类，几乎涵盖了所有的艺术语言。高大的建筑需要以一定的空间来承载，建筑之外的空间被称为室外，建筑之内的空间被称为室内。色彩作为建筑艺术成功展现的艺术因子，就在这内外空间内发挥着装饰的能量。

提示

色彩设计具有功用性与审美性，它的顺利展示需要有材料、加工工艺及技术条件、经济成本等多方面的支持。

1. 室内设计中的色彩

室内空间从形式上可分为家居空间、办公空间、商业空间等多种空间形式。从色彩搭配的对象上可分为家具、地板、墙纸、装饰物品等。室内是人停留时间最长的空间场所，室内设计色彩搭配的对象便是人本身，是以符合人体工程为首要目的、用来营造和谐气氛、创造优美环境的重要手段。

面对复杂的室内空间结构，色彩的应用要把握一定的原则，遵循审美规律：①功能性原则，针对不同场所的功能需要而制定不同的色彩实施计划；②情感性原则，针对不同的心理需要采用不同的色彩搭配；③整体性原则，考虑色调的统一性，避免色彩带来的负面影响等。空间大小不同，色彩的选择也不尽相同，较深的颜色可以运用在较大面积的空间中，体现的是一种典雅和高贵；相反，面积较小的空间中应选用较淡的亮色，能够在视觉上扩大空间大小。

注意

丰富的色彩给室内设计增添了各种气氛，如跳动的色彩搭配给年轻人带来活力，沉稳的色彩组合让老年人生活安逸、舒适，时尚典雅的色彩方案让中年人享受奋斗的收获。针对不同的环境，应选用不同的配色方案，如医院类的公共场所使用的色彩不能太强烈，也不能太灰暗，一般选用白色、蓝色、绿色等偏冷的色彩，或是选用明度较高的淡粉色、黄色等暖色，有利于安稳情绪。家居环境中的卧室常采用偏向不同色相的灰度色彩，不宜选用过于强烈、彩度过于高的色彩，因为这类色彩不利于辅助休息和睡眠。

案例分析

在家居空间设计中，色调选择应以清新、淡雅的颜色为主。色彩搭配应以功能区的划分为依据，以会客和家庭活动为中心的大厅，色彩选用应明亮大方，色彩对比不宜太过强烈。纯度较高的色彩只可应用在小范围内，作为对比和装饰，如具有点缀意义的

装饰物品等。家具的主体色调应与墙面和地板的颜色相统一。卧室是提供休息的个人空间，具有私密性，在色彩的运用上可依据个人爱好而定，但要注意色调应以柔和、温暖的色彩为主，避免用纯度较高的色彩，避免颜色过多。书房是提供学习和工作的功能性空间，色彩的选择以洁净柔和的颜色为主，色彩倾向可以偏冷灰，易使人保持清醒、集中注意力；书房同时是体现文化修养和个人爱好的场所，因此可以选择一些具有装饰性色彩的艺术作品来烘托气氛。如图7.24～图7.27所示。

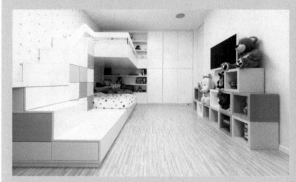

图7.24 斯洛伐克公寓

图7.25 《琉尊尚品》DOLONG设计

点评：如图7.24所示，具有时尚、清新感觉的色彩，白色的采用使空间膨胀，多彩的色块自由组合，暗示了年轻人跳跃的思维模式，很适合年轻人居住。

如图7.25所示，柔和的灯光配上柔和的床上用品，让人全身放松。淡绿色的墙纸与淡黄色的床单形成了弱弱的对比，让人情绪沉稳。

图7.26 日本现代全木装饰住宅

图7.27 书房

点评：如图7.26所示，木制品的固有色彩，让人们回归到大自然的原始美，感受着木质的柔软。

如图7.27所示，阳光透过自然清新的窗帘，映照在洁净的地板上，使屋内充满了温暖。黄绿为主的色调与室外植物相映衬，将室内空间向外延伸。

案例分析

　　办公空间属于公共空间，其功能性主要是用于业务的交谈和办理，可使用的空间面积较大，色彩的运用主要以简洁、明亮为主。如图7.28和图7.29所示。

图7.28　美国旧金山的恰波伯克斯办公室

图7.29　《办公室设计》叙品设计

　　点评：如图7.28所示，深褐色的木质质感与深灰的金属质感相结合，配以透明的玻璃窗，给人感觉通透，体现了沟通、交流的功能性。

　　如图7.29所示，白色的办公桌椅和白色的隔断，使得室内空间感加大，空间环境洁净明亮。

案例分析

　　用于商业经营的空间，也是生活中我们经常出入的场所，主要指酒店、商场、娱乐场所等地。它是用于经营的公用场所，直接面对消费者，色彩应用具有很强的倾向性。如图7.30和图7.31所示。

图7.30　《咖啡厅设计》Mocha Mojo

图7.31　《拾味馆餐厅设计》熊华阳

　　点评：如图7.30所示，多彩的色块有序地排列，形成一面延续、转折的墙，将空间分割出不同的功能区域，吸引着年轻人顺"视"而坐，带给年轻人时尚、活力的青春气息。

　　如图7.31所示，简洁、明亮的店面色彩，展现的是食品的干净、店面的整洁，是就餐的最佳选择。

07

案例分析

　　室内的装饰物品能够提升氛围，小面积的色彩起到了对比作用，彰显着个人的审美价值和爱好倾向。装饰物品的选取要和室内的总体风格保持一致，色彩可跳跃，但要控制色彩数量，避免破坏整体性。如图7.32和图7.33所示。

图7.32　室内装饰灯饰　　　　　　　　　　图7.33　室内装饰物品

　　点评：如图7.32所示，绿色的圆形灯色彩跳跃，与深褐色的墙面形成对比，使人的视线锁定在这个区域内，既起到了装饰作用，又起到了指引作用。

　　如图7.33所示，装饰性的植物与整体的欧式田园风格统一，整体效果和谐、自然。

07

小贴士

　　相近色的搭配给人以稳定的感觉，对比色的组合则具有鲜明的个性特征，通过调整对比色的对比程度，可做到色彩的调和，起到互相支撑的效果。

2. 室外设计中的色彩

　　建筑物以外的空间称为室外空间，它的色彩选择受自然光和植物颜色的影响，应用中应注意材料的颜色附着性和物体反光性。室外设计大体上可分为店面设计、橱窗展示设计、景观设计等。

案例分析

　　店面设计中的色彩受室外环境光的影响，往往采用黑色、白色或灰色的无彩系为主，或选择质量感较强的暗色，用以体现企业的沉稳、高端、大气。如图7.34所示。

(a) 店面设计 VERO MODA　　　　　　　(b) 店面设计 哥弟(GIRDEAR)

图7.34　店面设计

点评：图中黑色的金属门框具有厚重的量感；透明的玻璃窗具有坚硬感，两种合二为一的色彩质量衬托出衣服的柔软感。

案例分析

与店面设计相比，橱窗展示更为具体，是单独的产品展示设计，目的是宣传产品信息和产品特征。它的色彩选择具有流行性和时尚性，用来体现商品的独特性。如图 7.35 所示。

(a) KENZO橱窗展示　　　　　　　(b) 资生堂 橱窗展示

图7.35　橱窗展示

点评：设计中色彩的应用分别选用了服装或产品的流行色彩和图案，紧跟时尚潮流，把握前沿色彩。

案例分析

园林景观是室外设计中工程最大的一项设计，它所包含的范围很广，如植物类别、建筑材料、配备物品等都涉及色彩的应用，应用原则以自然为主要。如图 7.36 所示。

(a) 景观植物

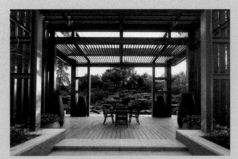
(b) 中式院落景观

图7.36 园林景观

点评：无论是国内还是国外，对园林景观的色彩选用始终保持着与自然相接近的原则，意在将人和自然很好地融合。色调都以清新、绿色为主，用来调节心情和放松身体。

小贴士

绿色和蓝色是天然的融合剂，人们永远眷恋蔚蓝的天空和大海、葱郁的草地和森林；红色和黄色是情感调味剂，是心情愉悦的代名词。

7.3 色彩的动态媒体传播

动态媒体是处于运动状态的媒体形式，是不固定的空间存在。主要包括车体、船舶、飞机等交通工具，也包括网络、镜头等数字媒体。它的特点是注意率较高，信息的传达是在受众共同参与的过程中完成的，使受众成为视觉传达的主人，而不是被动的接受者。在以读图为特征的现代社会中，人们被各种图像信息充斥着，眼睛和心理逐渐麻木，产生了视觉僵持的现象。动态媒体的传播打破了僵持的局面，以空间上的移动和变化重新获得了受众的关注，给受众留下了深刻的印象。

车体、船舶、飞机等媒体的色彩传播是相对的动态媒体，在前面静态媒体中已经作了详细的介绍。不同之处是当这些媒体处于运动状态时，将各种色彩信息以流动的方式呈现在各个不同的区域中。本节将重点介绍色彩的数字媒体，如网页设计、服装设计、影视舞台设计等。

提示

之所以把服装设计划分到动态媒体中，是因为服装的承载体——人是运动的，模特是以T台走秀的方式将服装的流行款式和色彩展现出来的，服饰也是在人群的流动中被发现的。

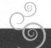

7.3.1 服装设计中的色彩

中国有句老话，"人是衣服，马是鞍"。服装在生活中不仅仅是作为保暖的需要而存在的，在人们的思想认识中，服装更是一种装饰，一种色彩，一种象征。

服装设计包含许多元素，如款式、色彩、面料、材质等。色彩是最能体现服装特性的艺术语言，它是人们选择服装的首要考虑因素，具有流行性和区域性、季节性、性别差异性等特征。

案例分析

在每年的时装发布会中，都会发布当年的色彩流行趋势。在女性的服装中存在着各种色彩搭配，如黑、白纯色或黑白对比色的搭配是永远的经典搭配，是时尚元素的永恒代表；红与绿、青与橙的补色对比鲜明、生动，人宛若流动的绘画作品；红与白的对比强烈，是彰显个性的色彩。如图7.37所示。

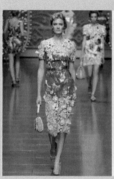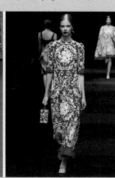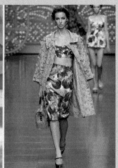

图7.37 女性时装

案例分析

黑色、白色和灰色似乎是男性性别的代表色，彰显着男人的力量与气度。有时也会出现跳动的色彩，中性的绿色与黑色搭配使人感觉时尚，具有活力，打破了色彩的性别界限。如图7.38所示。

图7.38 男性服饰

案例分析

儿童服饰的色彩也是不容忽视的，对于孩子们来说，只有款式的差别，没有色彩的区分，不论是高亮度的纯色对比，还是低彩度的补色对比，或是明确的黑白对比，都适用于他们幼嫩的小脸，色彩随时提供服务，随时被享用。如图7.39所示。

图7.39 儿童服饰

07

小贴士

面料是服装的设计元素，也是色彩的承载体，它的质感影响色彩的明度，不同的面料反映不同的色彩倾向，如同一种颜色，棉麻材质的面料明度偏低，而丝绸材质的面料明度偏高。受工艺的限制，皮革材质的色彩种类较少。选择恰当的面料，才能达到完美的效果。

7.3.2 网页设计中的色彩

网络作为现代社会中重要的信息交流媒介，对色彩的传播起到了非常重要的作用，它涵盖了包括文字、图片、影视、咨询等所有信息，已经变成生活中不可缺少的数字空间，展示给我们的是一系列的数字色彩和语言，具有科技性、广泛性、即时性。它承载的信息资源量大、图片色彩饱和度高、转换模式灵活。

网页设计师针对不同行业的需要，制定有效的色彩搭配方案，如食品类的网页界面，颜色亮丽以突出食物的新鲜程度，色彩丰富以刺激消费者的食欲；技术类的网页常选用代表科技、前卫的蓝色或黑白色；服装类的网页色彩有时夸张、有时柔和，依据服饰品牌的风格而变。如图7.40所示。色彩作为一种识别信号，要保证整体效果的一致性、稳定性和延续性，浏览者在进入界面时可以紧跟色彩信号，不断点击深入，获取所需要的信息；相反，如果色彩过多，对比过强，在查找信息的过程中容易引起视觉的疲劳和心理的烦乱，从而放弃深入浏览。有时为了创造神秘感，常用深色调作为首页，进入内页链接时，色彩要逐步变得清晰、柔和，

犹如动态的空间，带动浏览者逐渐进入"桃花源"。由于数码技术的支持，网页图片的色彩效果更为丰富，如拉大色阶的对比效果，明度、饱和度的高低调整，色相的转变，底片反转等，进一步丰富了网站的色彩语言，提高了吸引力和新鲜感。

图7.40　网页界面设计

7.3.3　影视艺术中的色彩

电影、电视是最贴近生活的艺术门类，其中承载着很多的色彩信息，如影片中的场景色彩、道具色彩、服饰色彩，还有节目录制现场的舞台灯光色彩等。它是表达内心情感的重要手段，一方面能够表现演员情绪，另一方面能够感染观众，召唤起与观众生活经验有关的各种联想，所以特定的色彩具有一定的象征意义，导演常借用色彩来隐喻、象征某种理性的观念和含义。红色，能够表现热烈、温暖、兴奋、愤怒、青春和生命；白色，总是和纯洁、透明或寒冷相联系；蓝色，是平静、阴冷、空虚和抑郁的代表；绿色，是生命、青春、力量的代表；黑色，是紧张、压抑、危险、死亡的代表；等等。同时，色彩还具有转化时空的重要作用。合理地运用色彩，有助于深刻表达作品的思想内容和情感内容。如图7.41所示。

图7.41　影视剧照

舞台的灯光色彩与影视色彩相似，针对不同的节目录制，会选用不同的灯光色彩，如亲情类，一般会采用比较柔和的色彩氛围；节日晚会类，常采用灯光艳丽、色彩对比强烈的色彩环境，或是多种色调相互转换，以提升现场气氛，感染观众情绪。如图7.42所示。

图7.42 舞台灯光

色彩是活跃的生命因子，通过各种媒介在人们的生活中穿梭，与人们"对话""倾诉""表达情感"，它利用对比、象征、隐喻等方式和我们交流，表达思想情绪，沟通思想感受。作为最强烈的视觉传达语言，它承担了静态和动态，平面和立体的传播任务，时刻包围在人们周围，发挥着至关重要的作用。它所彰显的是设计师的个人魅力，体现的是商品的使用价值，提升的是设计作品的艺术品质。我们要很好地利用色彩，就要掌握色彩的属性、色彩的搭配原则，分析色彩带给人们的心理感受。通过分析优秀的成功案例，可以从中获取经验，在应用中为我所用。

1. 简述媒介对色彩传播的重要作用。
2. 生活中我们是如何搭配色彩的？
3. 如何将色彩应用在我们的设计方案中？

设计一套产品宣传手册，设计内容不少于10页，要求色彩风格统一，注意配色规律，合理利用色彩语言。大小不小于20cm×20cm，开本方式不限。

第 8 章

设计色彩

学习要点及目标

- 通过设计色彩有目的性的训练，了解掌握的风景、人物、静物的写生技巧。
- 通过课题的训练与研究，培养新的观察和思维能力，寻求多种表达方式。
- 提高对物象的概括、提炼、整合能力。
- 通过形象思维的转化，从形式上创新，删繁就简，使画面具有装饰性、主观性和审美性。

核心概念

构图　　形态　　色彩

引导案例

　　设计色彩对于设计者来说具有一定的限制性，它在具体应用时受到材料、工艺、客户等条件的制约，但是我们要积极主动地变不利因素为有利因素，运用归纳、概括、提炼等表现手段，将色彩变得更具感性、更具形式感、更有实用价值。设计色彩是绘画写生色彩与实用色彩之间的组带，以训练学生敏锐的思维、独到的视角为目的。

　　在实际训练中，首先，要摆脱自然物象的固有属性限制，任何物体由于自身的结构、所处的光源、固有色彩等都会使设计者很难有效地进行理性分析。我们面对一组静物、风景或人物时，就要重新分析光源因素、固有色因素等客观限制，积极主动地摒弃，对画面进行色调的重新调整。其次，在物象固定的前提下，尤其是静物组合，要有意识地打破传统的静物组合方式，将静物任意堆砌，造成自由想象的空间；打破物象原有的透视规律、前后空间关系，根据个人情感需要、画面构图需要、色彩需要重新组织画面。如图8.1～图8.3所示的几幅作品都是学生积极主动地进行了色彩的理性分析，画面结构严谨，色彩表现具有明显的理性分析成分。

图8.1　静物设计色彩写生 阮航

　　点评：画面结构合理，层次分明，静物以类似于写实的手法进行描绘，创造了三维空间中的二维形体表现，形体简洁，色彩进行了色相过渡，主观处理比较明显。

图8.2 静物设计色彩写生 张颖　　　　　　　图8.3 冷暖对比 刘青云

点评：如图 8.2 所示，色彩表现大胆、简洁，形体简练概括，画面色彩层次错落有致，对比强烈。

如图 8.3 所示，通过主观处理画面色彩，表现了冷暖两大色彩对比体系，画面基调合理，色彩层次丰富，冷色调的大面积描绘有效地突出了主题。

08

提示

以色彩人物归纳为例，这是一组根据作者情感进行的色彩限制训练，这种训练可以有效地发挥色彩的心理暗示作用，变自然色彩为主观色彩。

注意

设计者在进行色彩训练时，可以选择丰富的色彩，也可以选择一种甚至少量的几种色彩，但是画面必须具有节奏感与秩序感。

8.1 设计色彩的训练内容

设计色彩写生是培养装饰造型的基础课程，通过写生的训练可以提高学生的审美能力，学习、运用多种表现手法，掌握色彩构成规律。作为训练的基础课程之一，它不像纯艺术那样表现复杂的思想内涵和内心情感，也不像纯艺术那样在平面空间中表现三维空间，它是以日常的静物、风景、人物作为训练主题，注重实用性和审美功能。

8.1.1　静物设计色彩写生

静物是设计色彩写生的主要课题之一，通过训练可以使学生掌握造型基本原理、色彩基本规律。静物设计色彩写生包含构图、造型、比例、透视、节奏、韵律、色调、呼应、对比等诸多因素的训练。作为艺术表现的一个重要形式，静物画是一个永恒的表现主题。静物作为表现题材具有悠久的历史，西方绘画从写实性绘画产生之初就把它作为永恒的绘画主题。西方静物画大师塞尚、梵·高、夏尔丹等都留下了传世之作。静物设计色彩写生作为训练课题具有以下特点。

1. 描绘对象的丰富性

由于描绘的对象都是我们常见的物象，所以训练时具有很大的自由度，可以摆放瓜果、蔬菜、器皿、石膏、陶制品等，可以从简单的物象开始训练，逐步加入复杂的物象，在众多复杂的物象中选取自己感兴趣的物象。

2. 组合形式的多样性

静物组合不像人物写生、风景写生那样受时间、地点、光线等条件的制约，静物设计色彩写生可以是复杂的，也可以是简单的；可以随意摆放，自由组合；也可以精心设计，营造特殊氛围。

3. 写生的持久性

由于静物大多置于室内，不受光线的限制，时间、光线、地点等相对静止，学习者可以进行细致的观察，能够充分、细致地描绘。

案例分析

静物色彩写生表现手法多种多样，同一组静物可以产生不同的色彩组合与构图形式，同时制造不同的画面效果。如图 8.4 和图 8.5 所示。

图8.4　静物设计色彩写生 孟璐

点评：本幅作品打破了传统的描绘方式，通过随意静物的组合排列、概括的色块表现，画面现代、简洁、安静。中等明度、低纯度的色块冷暖对比更加突出了画面的色彩语境。

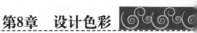

图8.5 静物设计色彩写生 于宝艳

点评：画面具有明显的色彩夸张表现形式，静物色彩提炼、夸张，色彩关系明确，衬布与静物之间形成了明确的色相对比关系。水果色彩概括，静物色彩稳重、踏实。

小贴士

色彩的抽象化表现与肌理表现都是设计色彩中常用的表现方式，抽象化可以使形象与色彩脱离自然，最终作用于人们的心理，达到色彩的暗示、象征的作用。肌理表现早在绘画作品中就有充分的表现，尤其是现代主义后，以毕加索为代表的立体派与未来派充分与运用各种材料作用于画面，形成强烈的视觉冲击力。

8.1.2 风景设计色彩写生

风景设计色彩写生是在有限的空间内表现无限的景观。风景设计色彩写生由于在户外进行，场景、视野都较室内静物写生宽阔，所以对构图、设色、光线等方面的要求也比较复杂。风景写生面对的是自然的山水、天空、树木、花草、建筑，由于受光线、季节的限制，色彩变化丰富。物象的丰富性又决定了形体的丰富性，它使画面变得更加生动，空间更加复杂。不断变换的光线、缤纷的色彩、复杂的空间关系、跳跃的光线都使人神清气爽。大自然是生动的，形式是多彩的，要想准确地把握形与色，需要有良好的控制形体、色彩的能力。风景设计色彩写生的重点应放在突破焦点透视的观察方法和空间观念，超越自然本身复杂的光色变化，采用理性化、装饰化的色彩表现方式。如图 8.6～图 8.9 所示。在风景设计色彩写生中，打破了写实绘画的单一时间、空间的限制，灵活地开辟了新的视觉领域。在归纳的同时要综合运用各种变化规律，大胆裁减、夸张，进行装饰性构图，把时间的流动、空间的变幻变得有序，从而形成组合的多样性。在色彩上加强了画面的装饰效果，大胆地归纳色彩，使各种因素得到协调。运用色彩的心理、情感联想，产生有别于客观世界的画面。

> **注意**
>
> 　　风景设计色彩写生中要灵活地运用透视规律如散点透视法、任意透视法、混合透视法、平置透视法等，使画面变化无穷，可上下、左右无限延伸，步步有景，景随人移。

风景设计色彩写生作为训练课题具有以下几个特点。

1. 选景与构图

大自然如此丰富的景色不可能都体现在画面中，要想在有限的空间内描绘复杂的景物，就需要进行取舍，选景时要选取具有特色的地方，对于周围的景物不要面面俱到，要充分考虑画面的需求。构图时要遵循大胆取舍、整体观察、概括提炼、主观归纳的原则。

2. 空间层次的表现

由于自然景观的复杂性，决定了画面空间的复杂性，如何在画面中表现错落有致的空间是风景写生的关键。空间表现可以通过色彩的冷暖、线条的粗细、肌理的变化、物体的虚实等方面表现，这些关系的表现需要有较强的画面控制力与表现力，在写生时，虽然不像写实绘画一样真实地再现空间关系，但是如何描绘色彩的空间层次，如何经营画面都是训练的主要方面。

3. 敏锐的观察力与表现力

由于景物有地域、季节、环境的差别，还要受时间、光线方方面面的限制，所以在写生时要有独到的眼光，随时把握瞬息万变的色彩关系。早上的光线与中午、傍晚的光线完全不同，阴天与晴天的光线也截然不同，如果顺着光线的变化而绘画，只会陷入混乱。所以在作画时要把握整体的色调、大的冷暖关系，学会把握光影变化，处理整体色调。

 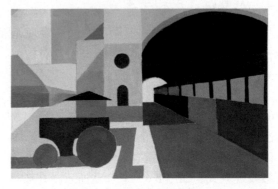

图8.6　色彩风景归纳　　　　　　　图8.7　风景归纳 闫凯

点评：如图 8.6 所示，作品对中国传统的南方建筑进行大胆地创新，一改往日的黑白色彩体现，颠覆了传统配色方案，采用强烈的色相对比和推移，大大增加了画面的对比形式和冲击力。

如图 8.7 所示，画面色彩采用了冷色调进行对比，提炼准确，形式感强，呈秩序化的几何形使画面具有理性和秩序感。

图8.8 风景归纳 李纪坤　　　　　　图8.9 风景设计色彩写生 张如画

点评：如图 8.8 所示，画面具有明显的构成形式，构图自由、大胆、色块具有层次，色彩厚重醒目，空间层次分明。

如图 8.9 所示，构图饱满，色调统一、和谐、安宁，表现了春天树林的优美景致。色块运用疏密得当、层次丰富。

小贴士

风景画作为独立的画种出现于 17 世纪的荷兰画派，在此之后的印象派画家走出画室，注重描绘外光和大自然瞬息万变的场景，他们用笔豪放，使色彩在画面直接糅合，表现了物体环境色彩和色彩之间的相互渗透关系。他们注重画面肌理质感的表现，表现手法多种多样，常常采用重叠、揉擦、纵横交错、刀刮等手法，使绘画的形式达到了前所未有的高度。这种表现形式在今天的设计色彩中也具有超常的表现力，画面效果既有绘画性又有装饰性。

8.1.3 人物设计色彩写生

人物设计色彩写生必须熟悉、了解和掌握人体的结构、比例、形态。如男人与女人、老人与儿童，由于年龄、性别、生理机制的不同，会具有不同的特点。男性比较高大、魁梧、宽厚；女性比较丰满、小巧。人物描绘在各国各民族中都有悠久的历史，其原因包括审美需求、情感需求——图腾、神话等，为了更好地表达心中的情感与对未来生活的向往，开始对人物形象进行夸张、变形。现代绘画以立体派和未来派为代表，对人物进行了空间组合，形成了一个不为透视法则所控制的表现形式，产生了一种超乎寻常的神秘感和装饰感。如图 8.10 所示，人物设计色彩写生作为训练课题具有以下几个特点。

1. 形象特征

面部五官的比例是人物个性描写的关键，比例决定着特征，也决定着夸张和变化的尺度。从五官的比例中可以看出人的性格、气质、情感等因素。对面部的刻画与表现就是对人的性格、感情的刻画与表现，人物的表情是人的内心世界的窗口。比如眼神的刻画、眼睛的大小、嘴唇的薄厚、眉头的紧缩与舒展都说明了人的不同感情、心理变化。人体包括头、四肢、躯干

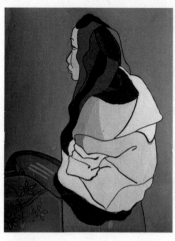

图8.10　人物归纳　赵志男

点评：画面色彩简洁、概括，体现了画者对色彩的提炼与概况能力，形体简洁、明了，画面具有淡雅的氛围和装饰美感。

三个部分，其中头和四肢围绕躯干运动。姿势的收、张、扭曲变化因人的年龄、性别、肌肉的组织不同而各异，在变化时要抓住典型性，突出不同的人物特征。比如亚洲人比较矮小，欧洲人比较高大，运动员的肌肉发达，舞蹈演员的身材比例修长，男人较女人要伟岸，女人较男人要纤细柔美。

2. 感情因素

感情因素是人物设计色彩的主要因素，通过色彩的整理、夸张、提取对人物感情因素进行描绘，将感情提炼、升华，增加感染力，引起读者的共鸣。情感的共鸣来自两个方面：一种是自身的情感变化，另一种是由于自身情感变化所引起的生理反应，如目瞪口呆、呆若木鸡、张牙舞爪等，这些都是与情感变化相关的写照。人具有感情色彩，面部表情是判断一个人的情感因素最为直接的依据，暗送秋波、眉目传情等都是对面部表情的写照，除了眉宇之间的变化，面部肌肉的活动也是必不可少的因素之一。对面部表情的表现除了用线条、色彩的变化，还要加上环境、光影等变化。

感情是抽象的，也是具象的。它是人类喜、怒、哀、乐等心理现象的总和，能够通过外在形象表现尤其是色彩表现出来。由于人存在物质世界中，所以人物设计色彩写生中人不能孤立地存在于自然世界之外，特定的物、环境能体现出人的性格、年龄、身份、民族、信仰等，在变化时采用夸张、提炼、简洁等艺术手法，注重大形的刻画，同时要形神兼备。增强服饰的民族性与社会性特征，增强主体人与环境的交相呼应，达到理想的空间关系。突出主观色彩，形成具有不同文化、地域、风格的装饰色彩。

注意

　　人物设计色彩写生相对于静物和风景设计色彩写生更难以掌握。人既具有自然属性，又具有社会属性。人的自然属性包括内部与外部两个方面：内部属性有生理、体质、反应机能等；外部属性有结构、表情、身高等。人的社会属性包括观念、习俗，根源来自传统、风俗、政治、宗教、文化等。社会属性决定了人的精神面貌、内在情感、世界观，影响人的言谈举止。人在社会中由于身份地位不同，又会产生不同的形象，这种形象会形成一种固定的模式，存在于人们的脑海中。了解人的社会属性有助于表现人的内在情感与外在形态，使得造型丰富，色彩微妙，是培养学习者细微观察力的极好途径。

8.2　设计色彩写生的原则

设计色彩写生的原则是有意识地培养学习者主观把握形体、处理色彩、控制画面的能力，

在了解、掌握色彩基本规律的同时，突出、表现独特的感受，有目的、有意识地强化客观对象。设计色彩的写生不再是机械地模仿客观事物，再现客观事物，它的重点不在光影、质感、色彩的细微变化上，也不苛求表面的相似，重点放在结构、特征、规律上。

> **提示**
>
> 　　设计色彩写生时可选择不同角度、不同形态进行不同程度的增加、删减。变形有两个方面，除了物象外形的变化还有物象色彩的变化，色彩变化对物象来说，色的概念是相对的，它不像绘画那样与形相依，它要服从于意境，服从于装饰目的。变化的色彩不受自然色彩的局限，以便形成新颖独特、具有审美价值的画面效果。

8.2.1　观察

　　敏锐的观察是设计色彩写生的必备条件之一，这里的观察是在全局判断、比较、归纳的基础上进行的，只有经过审视的观察，才能更好地对物象进行主观的处理，选取有利于画面、突出情感特征、适合审美情趣的部位进行描绘。

8.2.2　表现

　　画面是作者情感的体现，如何更加美化物象、设计画面、体现主观情趣，就需要对物象进行经营。通过特殊的观察、选取、整合，采用节奏、比例、韵律等表现形式使画面达到秩序化、条理化、装饰化，这样才能更好地发挥色彩的极限。

8.3　设计色彩写生的表现形式

　　因为有了独特的形式，才使得设计色彩写生变得如此丰富，耐人寻味。如何通过独特的形式语言更好地表现画面是训练的主要课题。如图 8.11 和图 8.12 所示。

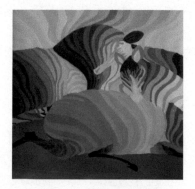

图8.11　色彩明度推移

　　点评：学生选取自己感兴趣的照片，通过单一色彩的明度变化塑造、表现形体。画面层次丰富，色调变化合理，主体形象突出，具有典型的归纳表现特征。

图8.12 风景明度推移

点评：通过写生色彩进行色彩明度训练，画面运用了几种冷色调的色彩进行变化，色调过渡比较合理。形体塑造略显烦琐和不够紧凑。

小贴士

通过主观训练，进行静物的色彩明度推移设计，物体色相采用单纯的色彩，在此基础上加上不同程度的黑白，使形象更具典型性。审美需求与视角的变化促进了形式与内容的变化，画面更加具有情趣、意味与装饰效果，整个画面处于平面状态，由于色彩具有单纯性，一般采用明度对比、色彩渐变、重复、放射等表现手法，具有一定的感染力与表现力。

8.3.1 省略、提炼

客观物象是复杂的，形体与形体、形体与空间、色彩与空间等关系都是写生中要面对和处理的问题。色彩与环境互相影响，固有色、光源色、环境色等诸多因素并存，面对自然物象我们要学会取舍。设计色彩写生不像普通的写实绘画那样如实地反映客观事物，这就需要对物象进行省略，将复杂的形、色关系进行概括、提炼、归类，删繁就简，突出主体形象。省略可以使复杂的形象、色彩变得更加简单、明了；提炼就是通过结合艺术形式语言，把形象、色彩刻画得更典型，更精美，以达到加强物象整体特征的地步，从而更容易突出主题。

8.3.2 夸张、变形

设计色彩写生训练中，夸张是变化的重要手段之一。它不仅是对形象、色彩的简单放大、夸张色彩倾向，更是运用丰富的想象力对物象的神态、表情、局部等特征加以艺术的强调，使形象鲜明，富于个性。夸张从形体上可分为整体夸张、局部夸张、透视夸张、适形夸张、动态夸张；夸张从色彩上可分为色彩纯度的夸张、明度的夸张、冷暖的夸张等，强化主观色彩意向。在设计色彩写生中，静物、风景较人物写生自由度要大得多，静物相对于风景而言，又具有更大的创作空间。通过夸张、变形的手法将物象从简、平面化处理，才能更好地突出作品个性特征。

提示

夸张变形是常用的表现手法，夸张手法的运用要恰到好处，形象、色彩处理得是否具有意味、主体是否能够突出、是否能够很好地表现作者的情感与主张是夸张变形的最终目的，设计色彩写生训练的目的就是锻炼学生驾驭色彩的能力。

8.3.3 平面化

就设计色彩写生的目的而言，秩序化、平面化、装饰化是设计色彩写生表现的主要特征和研究目标。平面化的语言就是舍弃三维的立体形态、空间形态，使画面具有简洁明了的视觉特征，通过对形的平面化归纳，利用点、线、面的组合将三维立体的形、色转变为具有构成因素的二维平面图形和色彩组合。自然形态都是由点、线、面组成的，它们是造型的最基本要素，在视觉形象中起着重要的作用，各种不同的形都可以归纳为点型、线型、面型，不同的点、线、面由于装饰属性不同，在画面中呈现不同的视觉美感。

小贴士

中国画是平面化的造型艺术，本身就是以点、线、面为造型手段的艺术，是借助于物体的边缘来表现其在视觉中的印象。线被认为是构成物象的最根本、最具有表现力的造型手段，而且是最明确、最简便、最易于采用且是最易于接受的造型手段。用线在平面上表现真实事物，必然会把立体的事物按个人的思维模式加以抽象、提炼和加工，去除繁缛细节。

8.3.4 抽象化、符号化

抽象化、符号化是最纯粹的形式特征，它是最富特色的审美特征和最纯粹的艺术性因素。造型抽象化、符号化不是停留在对视觉表层的模仿，而是对客观物象的深刻理解与本质提炼。但正像所有艺术一样，抽象化、符号化经过了长期的积累，任何符号的创造和认知都需要一种共同的文化积累，每个民族都有自己特定的符号，这些符号形式相互联系、相互补充，构造起属于自己的符号体系。艺术是知觉符号和图像符号，它是意识形态的外化，是人的主体精神和客体社会或自然交互作用的特殊反应与表现，具有形式美感和审美情趣，是内心的真实写照。设计色彩写生训练就是将学生的主观感受通过符号化的语言表现在画面中，这种抽象化、符号化的训练可以提高画面审美情趣、发挥个性特征，突出形、色的本质。

注意

设计色彩写生训练中，学生要基于自身的情感体验把自然景象提炼成画面造型符号，形成画面的视觉真实。造型符号化能使我们的艺术个性得到充分发挥，艺术观点、观念不断更新。通过形式构成要素来表达某一事物的符号，让符号传达某种视觉信息，借助于这种符号语言实现与人沟通的顺畅。

8.3.5　解构

分解组合法是设计者根据实际意图，对自然物象进行变化、分割、位移，然后按照一定的规律如并列、重叠、交错、反复、旋转等进行重新组合，这样创造的艺术形象可以充分展现设计者的想象与情感，能够达到意想不到的艺术效果。

提示

分解是为了更好地组合，它是创造新的艺术形象的重要手段，分解可以深层次地了解事物的本质与结构，最后为变形、变色做好准备。立体派的绘画将解构主义发挥到了极致。通过色彩的解构训练，引导学生对色彩进行拆解、分析、重置，把色彩发挥到极致。

案例分析

设计色彩表现形式如图 8.13 ～图 8.15 所示。

图8.13　《重叠》张力

图8.14　《秋》张力

点评：如图 8.13 所示，色彩提炼概括，形象简洁、鲜明，画面色调统一，具有明显的主观处理倾向。物象重叠在同一个平面中，打破了传统的构图形式，打破了空间界限，具有耳目一新的视觉体验。

如图 8.14 所示，色彩具有明显的主观处理倾向，色彩夸张，层次丰富，形式感强，整个画面突出了秋天树叶的交错、叠加，树叶与树枝的穿插造成了动荡的画面效果，背景中大面积的色彩明暗对比使主体更加突出。

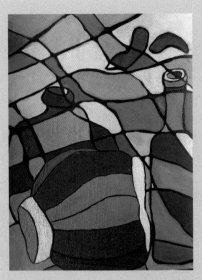

图8.15 静物归纳 孟璐

点评：画面运用抽象形体线条进行分割，着重表现了色块的并置，静物主体色彩鲜明、突出，与背景的色彩形成较为强烈的补色对比，这样更能表现主题。

08

8.4 设计色彩写生的构图特征

构图是画面成功的重要因素，谢赫六法中的经营位置就是针对构图而言。如何在有限的画面中将物象有序地安排、组合，使之符合视觉审美，是训练的一项重要课题。从审美角度来看，没有好的构图，一幅作品即使色彩搭配合理、形象生动，也不能成为好的作品。

8.4.1 构图

构图就是对物象进行的组合、安排、调整、经营，简单地说就是将要表现的对象安排在二维之中，表现画面中各种物象所占有的位置与空间及它们对画面所形成的分割形式。在安排中要注意前后关系、虚实关系、块面关系、疏密关系、呼应关系等，安排要使作者的主观情感与理性分析相结合。一般而言，构图的合理性表现在形式表现大胆、色彩搭配合理、画面的主次关系明确。

8.4.2 构图的骨架形式

骨架是画面结构的基本形式，通常情况下骨架分为垂直型、水平型、散点型等形式，骨架构成的好坏直接关系到画面的情境与气势。

骨架的形式直接决定画面的效果，不同的物象组合需要匹配不同的骨架形式，平行垂直骨架与平行水平骨架只有稳定的画面效果，斜线与水平线骨架、S形骨架易产生动荡的画面效果。在实际描绘时要根据画面需要具体安排骨架形式。

1. 平行垂直骨架

这种骨架可以产生稳定、安静、挺拔、向上的氛围,画面物象以垂直排列的方式展示出来,由于高低位置的不同,形成错落有致的效果,形象层次分明,极具形式感。如图 8.16 所示。

2. 平行水平骨架

由于水平线具有稳定、平和的效果,平行水平线又使画面产生了强烈的秩序感,所以画面具有安定、祥和的氛围,这种构图可以使画面产生安定的意境。如图 8.17 所示。

图8.16　风景设计色彩写生 张如画　　　　　图8.17　风景设计色彩写生

点评:如图 8.16 所示,垂直型的构图骨架具有别样的情趣,画面房屋层次分明,结构清晰。色彩概况、醒目,具有典型性。

如图 8.17 所示,画面水平型的骨架形式创造了和谐、安静之美,黄色的麦田、绿色的树木和远处的白云通过冷暖、大小、疏密变化表现丰富的层次。

3. 斜线与水平线骨架

水平线与斜线的结合本身就是一种强烈的对比,在对比中又相互作用,斜线由于方向的变化使画面产生不安定的因素,水平线起到了平稳画面的作用,两者的结合使画面动中有静,静中有动,相得益彰。如图 8.18 所示。

4. S形骨架

S 形骨架是一种常用的构图方式,S 形有向心感,给人张力,打破了平行线和垂直线的稳定,富于变化,使画面产生动感,韵律。如图 8.19 所示。

5. 对角线骨架

对角线骨架是一种大胆的骨架形式,在不稳定的因素中寻求稳定性,使画面既对比又协调,具有力的均衡感,强调视觉上的平衡。如图 8.20 所示。

图8.18 静物归纳 张艳艳

图8.19 静物设计色彩写生 穆春玉

图8.20 静物设计色彩写生 于宝燕

08

　　点评：如图 8.18 所示，画面构图活跃有序，鞋子的斜线构图表现与黄色色块形成画面的中心，两条斜线的交错使用造成视觉的强烈对比。

　　如图 8.19 所示，静物以 S 形骨架展现在画面中，具有延展性，画面节奏感强，韵律十足，色彩搭配和谐，富于感性色彩。

　　如图 8.20 所示，静物打破常规的构图方式，大胆地采用了对角线的骨架形式，这种形式在视觉上符合人们的视觉流程，使人们自觉地自上而下、自左而右地欣赏画面，体会作者的别具匠心。

8.5　设计色彩写生的透视

　　透视作为画面的造型手段，早在文艺复兴时期就已经广泛应用，它可以将事物、空间关系真实地呈现于画面中，设计色彩的透视是为画面服务的，为了创造多姿多彩的空间层次。

8.5.1　反向透视

　　焦点透视是写实绘画中常用的表现手段，在设计色彩中由于特殊审美要求与表现形式，经常使用反向透视法则。与焦点透视相反，反向透视画面形象的远处大于近处，这样有助于创造安定饱满的画面，中国画的表现方式中常用此方法表现局部形体。

8.5.2　平行透视

　　平行透视使画面形象没有焦点，处于平行状态，形与形之间避免重叠、交叉，视点并不

固定，形态之间可以上下左右展开，这样有利于刻画每一个物象，适合表现多个物象与场景，造成无限延伸的空间。

8.5.3　散点透视

散点透视有利于表现不同的景致，尤其在风景写生中常用这种透视法则，由于许多物象不在同一水平线上，所以可以根据物象特征设置透视，表现不同场景。

8.5.4　任意透视

任意透视观察方法决定了构图样式，面对一组静物、风景、人物，可采用单视点和多视点的观察方法，这是一种没有任何固定方向的透视，仰视俯瞰，前后左右的变化十分自由灵活，没有任何约束，只服从对主题的充分表现。

小贴士

壁画的表现形式一般追求平面化，它不追求三维空间的占有，而是在平面范围内尽可能展现庞大的场景，表现人物与时间的延续性。西方绘画借助于完整而严密的透视学理论，立足表现三维空间场景，中国画则不拘泥于透视法则，画面相对灵活。

08

8.6　色　彩

如图 8.21 所示，在这里色彩表现是摒弃传统的写实性绘画表现方式，进行归纳整理，考虑色彩布局的合理性，利用色彩的视觉体验与心理体验，表现色彩的象征性、审美性与文化性。

8.6.1　色调分析

画面的色调需要感性认识与理性分析，为了取得优质的画面效果，需要把握错综复杂的色彩规律，通过分析，主动处理色彩关系，采用面积对比、色相对比、夸张色彩等手段进行处理。

8.6.2　平面化、装饰化色彩

在设计色彩中，色彩的平面化、装饰性符合人们的审美习惯，平面化的色彩是一种在复杂的色彩中追求平面感的色彩表现形式，有意识地对色彩进行提炼、概括。如图 8.22 所示。装饰化的色彩处理是经过长期的历史演化、符合人们审美习惯的色彩表现，在这里色彩表现为布局合理、均衡，色彩对比强烈，具有象征意义，符合人们的视觉与心理习惯。

8.6.3　限制色彩

限制色彩是对自然界中的色彩进行归纳，用极少的色彩表现丰富的物象，通过概括、归纳、提炼达到物象色彩的抽象性、平面性、夸张性。

图8.21 静物归纳 韩春雪

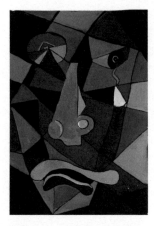

图8.22 色彩归纳 孙淑敏

点评：如图 8.21 所示，画面色彩单纯，具有装饰性，大胆吸取了民间艺术色彩的表现形式，形体概括提炼，突出色块的大小、冷暖对比，具有极强的装饰性与平面化的表现形式。

如图 8.22 所示，画面采用几何形体进行布局，色彩采用冷色调进行设计，具有理性分析成分，运用蓝紫色调子在心理上创造了神秘、深邃感。

案例分析

现实色彩难以归纳与表现，具有复杂的社会因素，在实际设计中要大胆地裁剪，应用有限色彩表现特定的人与物，形成丰富的画面效果。如图 8.23 和图 8.24 所示。

图8.23 创意色彩设计

图8.24 静物色彩归纳 胡启源

点评：如图 8.23 所示，画面进行了理性分析，具有红、蓝两种色相对比，通过冷暖两大体系色彩被细分为大小不一的块面，这样更有利于色彩进行细部刻画，通过暖色调的明暗、纯度变化营造了一种具有动感和温馨感的色彩画面语言。

如图 8.24 所示，画面进行了理性分析，具有红、蓝两种色相对比，通过冷暖两大体系的对比与纯度变化，使画面具有分割感，色块对比鲜明，表现了平面化、装饰化的语境。

注意

 限制色彩的方法有很多种，可分为冷、暖色调的限制，互补色相的限制，同类色相、近似色相的限制，还可以是高明度或低明度的限制，总之就是用最少的色彩语言表现丰富的画面效果，在这里少数的色彩起到以一当十的作用。

8.7　静物设计色彩写生

 这里的写生不同于以往的写实性色彩训练，不是为了真实地再现静物色彩、空间关系，而是为了表现主观色彩与情感意识，有效地调节画面。

8.7.1　构图

 静物设计色彩写生是在一般写生基础上建立起来的对色彩的新的探索，由于静物设计色彩的静止性，有利于学生认真观察，把握画面，通过主观调整，进行重新组合。在二维空间中采用多重时空、多视点、解构等方式。

 在构图上注重形的排列、穿插、对比关系，注重黑、白、灰基调及节奏与韵律，透视上灵活运用。它是一种理想化、规律化、秩序化、题材范围广的构图。

1. 强调构图的严谨、周密

 在构图中首先要解决画面中大的布局，即画面中要有一条大的动势线或是几条分割线，在此基础上安排其他的形、色，使画面形成一种大的气势，贯穿整个画面。

2. 讲究画面的饱满与完整

 设计色彩一般更注重构图的完整性，这个完整性一般包括内容上的完整、构图上的完整和造型上的完整。构图的完整主要体现为"向心"的布局，画面大的动势线的主要特征要体现出来，形象完整、安定、向心。

3. 画面层次要丰富、清晰

 在确定画面主体形象之后，增加画面的广度与深度，注意画面形体的大、中、小的差别，线条的粗细、曲直、疏密变化，注重色彩的明度、纯度、色相变化。

4. 主体形象突出

 画面中主体形象要放在中心位置，它是视觉的中心，主题形象在画面的比例要大，结构细致，形象丰富、饱满，色彩强烈、鲜明。

8.7.2　色彩

 色彩的主观性创造能够有效地传达情感、表现空间，打动受众。

08

1. 提炼、概括

在复杂多变的自然色彩中进行梳理和分析，提炼出能够捕捉人们视线、打动人们心灵的色彩来。提炼、概括需要高度的理性分析能力，合并同类色，概括近似色，强化主观感受。通过此种方法可以使画面色彩更加具有主观性，更能表现作者的情感。

2. 夸张、变色

色彩的夸张可以带来强烈的视觉效果，比如民间艺术中的大红大绿的补色对比方式，能够充分体现劳动人民对美好生活的向往。夸张的色彩更具代表性，能够令人产生深刻的印象。当我们面临一组色调对比不够强烈的静物时，可以通过同类色、类似色、邻近色、对比色、互补色的夸张、变色，产生色彩的秩序性，制造生动的画面效果。变色是经过长期的积累得来的，变色可以是色相上的变化，也可以是纯度上的变化，总之是围绕画面的总体效果而来的，这样才能创造和谐的画面效果。

静物设计色彩写生表现方法有以下几种。

1) 平涂法

平涂法是将色块归纳为面积大小不一的色块，运用平面化的语言添加色块，这样的色块均匀、装饰性强，适合表现非写实性的静物。一般情况下，色块的处理都需要线的辅助，线的曲直、粗细变化可以使色块产生张力，活跃画面。色块之间的重叠可以补充因为单一色块而显得单薄的形体表现，形的重叠穿插可以丰富造型语言，不同材质色彩的变化又可以增加画面效果。

2) 肌理表现法

肌理是客观存在的物质表面形式，它代表材料表面的质感，体现物质属性的形态。任何物质表面都有它自身的肌理存在形式，这种肌理的存在是我们认识事物的最直接的媒介。由于物体的材料不同、表面排列组织构造不同，因而产生粗糙感、光滑感、软硬感等不同的触感。通过肌理的制作可以丰富视觉质感的"表情"，增加画面的可读性。几种常见的表现方法如下。

(1) 拓印法：就是通过各种手段将原版上固有的肌理全貌或全部或有所取舍地把它转移到画面上，可以说是木版画和纸板画制作方法的变种。

(2) 拼贴法：用剪刀、刀片将图片、照片进行剪裁，然后按照设计意图进行组织编排，对材料进行取舍、加工再综合到一起构成新的肌理。

(3) 挤压法：在玻璃板上或是用两个事先设计好的涂满颜色的纸板进行挤压，制作出各种意想不到的图案，图案的纹理因作者用力的轻重、缓急而有所不同。

注意

写生方法虽然有很多，但是同一画面应尽量使用风格统一的表现形式，避免画面没有主次，色彩条理不清。

8.7.3 造型

静物设计色彩写生的造型相对于风景设计色彩写生、人物归纳写生而言相对简单，因为

静物的物体造型大致可以归纳在规范的几何形体中，在造型时主要通过形体的叠加、穿插、并置、重复、大小、平面化、变形、夸张等来营造无限可能的形体。

1. 平面化、意向化

平面化的造型方式适合于设计色彩的表现，静物摆脱特有的环境，不受固有色、光源色、环境色等诸多因素的限制，它是设计色彩写生的主要表现形式。在静物设计色彩写生中，增强设计因素，强调主观处理，通过点、线、面的综合运用，舍弃写实性造型因素，使画面更加简练、概括，富有装饰效果。意向化的处理方式要符合人们的审美习惯，通过夸张、变形、概括、提炼等手段来表现。形体的意向化处理可以产生自由的想象空间，意向化强调主观感受，变形的因素可以很多，对于静物设计色彩写生来讲，目的是为了更好地组织形体、控制画面，使之成为有效的视觉因素，形体特征越明显，越容易打动观众。

提示

意向化的表现方式可以采用抽象化的符号语言，在画面中进行有意识的处理，或是作为静物的纹理出现在器物中，或是作为符号出现在背景中。

2. 解构

立体主义风格的解构变形方式开创了造型的先河，现代设计依然采用此种构形方式。解构的意义在前面我们已经讲到，在这里具体讲解构的方法。

(1) 原形打散、分解：把原有的事物进行分解、分裂，在分裂中变异，形成不同的新的形体。

(2) 位置的移动：打破原形结构，在变化后进行分解、移动，达到变异的效果。在静物设计色彩写生中可以变化静物前后的位置，形体相互转换。

(3) 错接：使形态离开原有的位置进行时间与空间的混合，有意打破形的界限，造成一种连续感，形成变异。

(4) 透叠：这种构成方式可以打破形与形之间的界限，两个以上的形在画面中进行重叠、交叉，形与形之间相互依托，使正形与负形同时影响画面，造成幻想，形成变异。

(5) 切出：它是解构的一个重要表现方法，切出的实质是为了保留好的，使原有形体在画面中形成一个个独立的形体，摆脱原有形态的束缚，在量变与质变中产生新的形态。

(6) 多元构成：是将多种元素综合在一起，形成新的物体。

(7) 嫁接构成：以一种事物为主体，在此基础上添加别的因素，融入新的形式。

案例分析

色彩经过归纳提炼更加富有表现性。多种表现形式、多种色彩的组合能够丰富画面效果，使画面具有装饰美感。如图 8.25 ～ 8.49 所示。

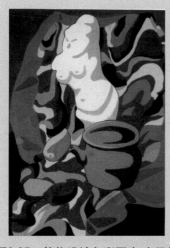

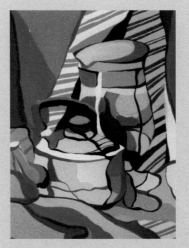

图8.25 静物设计色彩写生 宋君毅　　　　　　　图8.26 静物设计色彩写生 黄丽丽

点评：如图 8.25 所示，色彩具有流动性，简洁的物象形体与复杂的衬布色彩形成鲜明的对比。画面以暖色为主色调，衬布中跳跃的亮蓝色块活跃了画面，使整个色彩不至于过闷。

如图 8.26 所示，常见的静物由于超常规的色彩处理，将意向中的色彩进行了主观安排，制造出分割、错接的色彩。静物自身的冷色、色块之间的穿插关系与衬布的暖色、平涂效果形成了动静对比、冷暖对比。

图8.27 静物设计色彩写生 赵显坤　　　　　　　图8.28 静物设计色彩写生 于宝燕

点评：如图 8.27 所示，色彩概括、提炼，通过有序的色块分割、明度对比，平面化、装饰化的色彩变得具有生命力，主体物象的色彩纯度与背景色彩的纯度形成了鲜明对比。

如图 8.28 所示，这是一组针对静物进行的有明确目的性的色彩归纳训练，色相对比强烈，具有典型的平面化、装饰化的色彩语言。流动的线条丰富了视觉语言，没有光影、透视的变化，只有色彩的秩序性。

08

图8.29　静物色彩归纳 庞雨薇

图8.30　静物设计色彩写生

　　点评：如图 8.29 所示，色彩具有装饰性和明确的色彩理性归纳表现，色块分布合理，色彩对比鲜明，整个画面显得淡雅、宁静。高明度的粉色和低明度的蓝色的对比使画面变得稳重，协调。

　　如图 8.30 所示，形体表现摆脱了光影的限制，以平面化的语言表现了厚重的色彩关系，黑色的线条勾勒使画面色彩变得统一、和谐。画面色彩注重装饰性和色调的平衡性，色彩关系表现得体。

图8.31　静物设计色彩写生

图8.32　静物色彩归纳 董红霞

　　点评：如图 8.31 所示，画面色彩厚重、豪放，色块具有张力，形体表现粗犷，错接的色彩表现具有视觉张力，画面具有强烈的补色对比关系。

　　如图 8.32 所示，形体概括提炼，简洁大方，色彩单纯，形式语言和简洁的色彩对比形式营造了安静、祥和的画面形式。

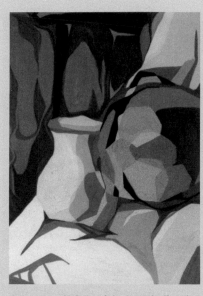

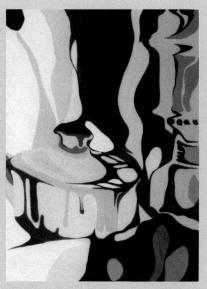

图8.33 静物设计色彩写生 佟军颖 图8.34 静物设计色彩写生 佟军颖

点评：如图 8.33 所示，由于摆脱了光影的限制，色彩可以自由地构成，画面用色协调，明暗对比鲜明，在兼顾形体的同时充分表现了色彩的装饰效果。

如图 8.34 所示，画面色彩具有流动性，充满光感。高明度、低纯度的冷色系设置产生了和谐、安定的气氛，画面具有节奏感、韵律感。

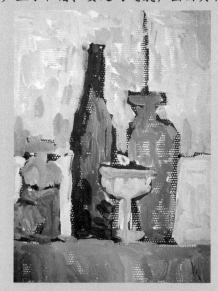

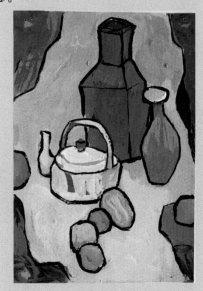

图8.35 静物设计色彩写生 图8.36 静物设计色彩写生 张如画

点评：如图 8.35 所示，笔触流畅，粗犷，色块明晰，简洁概括，明暗对比强烈。

如图 8.36 所示，色彩概括、和谐，形体简洁，具有明显的主观处理倾向。画面明暗对比强烈，主体形象突出。

08

图8.37 静物色彩归纳 董红霞　　　　　图8.38 大师静物色彩归纳

点评：如图8.37所示，作品色彩简洁，形体概括，平面化的色彩语言着重体现了色彩的装饰效果，表现出韵律、节奏与对比特征。

如图8.38所示，借鉴大师作品画面层次丰富，富有韵律。作品形象简洁，色彩生动、概括，具有装饰善感。

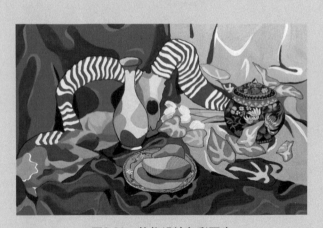

图8.39 静物设计色彩写生　　　　　图8.40 静物设计色彩写生

点评：如图8.39所示，色彩夸张、鲜明，利用解构的手法充分表现了丰富的画面，色彩在纯度与明度之间进行转换，营造了变化多端的视觉效果。

如图8.40所示，作品大胆借鉴民间艺术的色彩构成形式，以红色作为主色调，形成了补色对比关系。画面色彩热情饱满，冲击力强，高纯度、大面积的红色色块有效地刺激受众的眼球。

08

图8.41 静物色彩归纳 董璐瑶

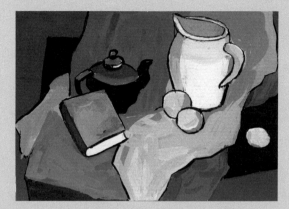

图8.42 静物设计色彩写生 张如画

点评：如图8.41所示，作品使用了提炼夸张的表现形式，图案化的色彩使画面具有强烈的装饰效果，色彩表现活跃，纯度、明暗对比强烈。

如图8.42所示，画面色彩概括、洗练，安静、祥和，主体形象突出。冷色调的背景与红色的书籍形成鲜明对比，凸显作者主观控制画面的能力。

08

图8.43 静物设计色彩写生 赵颖

图8.44 静物设计色彩写生 张如画

点评：如图8.43所示，色彩通过冷暖对比、简洁的色块来表现静物，主观色彩表现强烈，通过色彩的整体布局，使画面具有区域性和主动性。

如图8.44所示，整个画面采用主观表现的色彩形式，画面色彩协调、统一，中等明度的色相、明度对比形成了安静的色彩语言，背景流动的色彩线条与前面的静物形成了动静对比。色彩具有概括性、装饰性与图案化的特征。

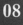

图8.45　静物设计色彩写生　　　　　　　　　　　图8.46　静物设计色彩写生 张如画

点评：如图 8.45 所示，构图饱满，形体丰富，色块分割明确，主体形象突出。画面形体与色彩的错接、组合形成了良好的视觉冲击力。

如图 8.46 所示，色彩表现大胆、夸张，具有明确的主观色彩意识，画面色彩布局鲜明，主题突出，平涂的色彩和勾线的表现形式突出了花瓶与水果的色彩特征。色彩愉悦，用笔轻松。

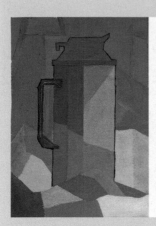

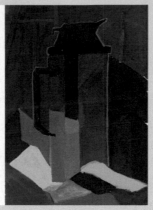

图8.47　静物设计色彩写生 任志英　　　　　　　图8.48　静物设计色彩写生 李通晓

点评：如图 8.47 所示，形体表现隐晦，色彩对比形式鲜明。色调具有丰富的情感特征，作品借鉴了冷抽象的表现手法，忽略形体的立体性，重点表现理性色彩情感。

如图 8.48 所示，色块鲜明，形体色彩丰富，图案化的色彩表现具有装饰性，色彩流畅、随性，画面表现丰富，块状与条状分割的色彩活跃了画面。

图8.49 静物设计色彩写生 张如画

点评:画面具有明显的理性分析成分,物体形体概括、提炼。色彩控制能力强,安定、和谐,背景的重色块与前面物体的高明度、低纯度的亮灰色块形成鲜明对比。

8.8 风景设计色彩写生

08

风景设计色彩写生要求有典型的环境与景物,包括很多题材,可以将不同地点、不同时间、季节的物象组织在一起,产生一个特殊的空间关系。风景设计色彩写生的方法很多,可采用空间转移法、色块转移法,还可以进行多角度、多视点的变化。如图 8.50 和图 8.51 所示。

图8.50 风景设计色彩写生 张如画

图8.51 风景设计色彩写生

点评:如图 8.50 所示,画面色块分布明确,色彩对比鲜明,形体组织合理,冷静的色块和形体关系使画面变得理性、安静。

如图 8.51 所示,色彩单纯,色块明确,具有明显的写实倾向,画面打破传统的写实绘画的表现形式,突出情感特征,色彩对比明确,肌理表现丰富。

8.8.1　构图

以往的构图形式主要是为了真实地再现三维空间关系，自从立体派与未来派产生以来，人们逐渐接受了打破现实空间体现四维、五维空间的造型方式。

构图的好坏直接影响画面的效果，构图中要大胆取舍，多方面调整视点，力图丰富画面效果。

1. 空间表现丰富

由于风景设计色彩写生对于选景与构图具有一定的判断与取舍，还需要视点的调整，所以在构图中会采用焦点透视、散点透视、平行透视共用的法则。这样画面空间就会显得丰富，通过对空间透视的灵活运用，可以充分表现主题。

2. 主动取舍

自然景物错综复杂、五彩斑斓，面对景物如何取舍，需要敏锐的观察与大胆的剪裁。在写生时，可以将物象左右移动、上下置换，还要将零散的、孤立的物象通过大小、疏密、叠加、错接等方式进行整合，经过人为的、合理性的安排组成新的画面。

8.8.2　色彩

风景设计色彩写生受到自然因素的影响较多，比如日出、日落、阴天、晴天、春、夏、秋、冬等季节变换，所以在写生时要主观控制与把握色彩的主调，表现对自然的强烈感受，结合理性分析，提炼出主色调，通过色块对比、冷暖对比等表现手段，表现大的色彩倾向。如图8.52所示。

1. 色彩分解与调和

印象派画家注重色彩的瞬间变化，画面充满了阳光感；点彩派的大师们更是对色彩进行了理性的分析与重置，使色块的并置、组合通过色光作用人的眼睛而产生视觉调和。在他们眼中，色彩是分解的，是理性分析的结果，但是通过人们的解读可以产生趣味性。色彩的调和在人们的眼中发生了质的变化，同样一种颜色由于色块的并置，比如橘红色可以通过红色和黄色的空间并列，产生有异于直接平涂、气氛活跃的橘红色。

2. 色调的归纳

色彩的生理感受与心理同时作用于人，受季节、时间变化的影响，在风景设计色彩写生中，同一场景可以产生不同的心理体验，如何营造特殊的氛围，就需要对色彩进行色调的归纳整理。在风景设计色彩写生训练时应主动提升色彩的情感意识，发挥色彩的心理作用，进行色彩的情感训练。如图8.53所示。

图8.52　风景设计色彩写生 刘静

图8.53　风景变化 付珊珊

点评：如图 8.52 所示，作品在色块与色块之间运用了白线勾勒，具有明显的装饰效果。通过色彩的自由分解与组合，强化了色彩的韵律感、节奏感与明确的色彩对比关系，表现了夕阳映照下的乡村迷人景色。

如图 8.53 所示，色彩表现丰富，层次鲜明，主观色彩意识强烈，画面色彩具有节奏感，空间明确。冷暖对比关系明确，形体简洁。

8.8.3　造型

造型决定形体的空间感、体积感。设计色彩中造型表现手段多种多样，常用的表现手法为块面造型和线造型，通过它们的相互穿插、疏密对比等手段可以有效地传达画面意境，能够在二维空间中真实描绘三维空间。

1. 块面造型

块面造型是写实性绘画中常用的造型手段，由于风景设计色彩写生的取景范围比较广泛，空间比较大，所以在表现时适合用色块的疏密对比、大小对比。色块表现具有一定的整体性，可以表现复杂的景致与空间。块面造型具有一定的空间表现力，能够充分展现形体的体积感，同时由于具有块面造型所具有的概括性，使画面不至于烦琐，有利于形体的塑造。

2. 线造型

线造型是速写常用的一种表现形式，线可分为粗线、细线、直线、曲线、虚线、实线等，可以传达不同的情感。一定性质的物体，往往表现为一定"质"和"形"的线：一定的"形"和"质"的线又必然与一定的物象紧密联系，所以人们对于客观事物的感受不是纯粹的视觉就能体会到的，而是人们长期以来对于这一事物的经验知觉和情感移入其中而产生的。因此单一的线不仅具有描摹事物的能力，而且足以直接唤醒人们对于日常某种生活的体验和情感，成为具有状物抒情能力的载体。线条的虚实、疏密可以表现风景的空间关系，线条的曲直、长短可以表现风景的形态特征，线条的粗细可以表现肌理特征。总之线是活跃的造型因素，为了营造一定的氛围，我们需要掌握线的造型特征。

案例分析

 以点、线、面通过色彩活跃于画面,形式表现丰富,构图新颖、独特,形体概括简洁。如图 8.54 ~ 8.61 所示。

图8.54　风景设计色彩写生

 点评:色彩夸张,利用解构的表现手法充分展现了丰富的画面,形体、色彩、空间的错接形成了复杂的画面层次。富于理性的解构表现形式与夸张的色彩强烈对比形成鲜明的反差,工厂的机械性、条理性因解构的形式而表现得淋漓尽致。

图8.55　风景设计色彩写生 张如画

图8.56　风景设计色彩 杨姿依

 点评:如图 8.55 所示,画面色彩丰富,节奏感强,远处天空、山体的亮冷色调与前面的房屋的亮暖色调形成鲜明对比,色彩空间表现丰富。

 如图 8.56 所示,形体丰富,色彩大胆、热烈,具有强烈的主观表现。画面色彩跳跃、积极,整个表现形式具有冲击力。

图8.57 风景设计色彩写生 刘欣桐

点评：作品以速写的形式来阐述画面，倾斜的构图，长短、粗细、曲直不一的线条色彩，突破了传统的色彩语言形式，高纯度的色彩线条不时跳入眼帘，创造了丰富的画面语言。

图8.58 风景设计色彩写生 黄越(1)

点评：所有景象都是点、线、面的结合体，色彩纯度高，对比强烈。点的疏密创造了丰富的空间表现，线的粗细与方向制造了动荡的画面效果，大面积的红色带来了强烈的视觉冲击力。

图8.59 风景设计色彩写生 黄越(2)

点评：色块分割明确，色彩表现丰富，具有秩序感，整个画面处于丰富的线条表现中，无论方向、疏密、长短等都具有明确的主观特征。

08

提示

图 8.57～图 8.59 都采用了点、线、面的组合形式，跳跃的线条、大胆的构图、丰富的色彩都表现了作者强烈的情感。画面对比强烈，富于动感。

图8.60　风景设计色彩写生 张如画

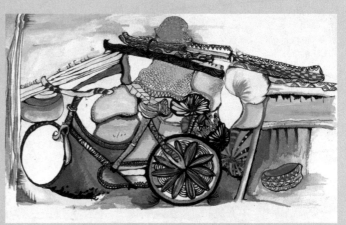

图8.61　风景设计色彩写生 杨姿依

点评：如图 8.60 所示，画面采用了理性的分析与表现方法，主观色调明确，分割错落有致。构图采用了垂直构图骨架，色调与骨架的安排充分显示了作者的理性思维，制造了安定、稳重的画面氛围。

如图 8.61 所示，色块分布合理，明暗对比强烈，色彩采用了冷暖与补色对比方式，画面层次丰富，富于动感。色彩表现丰富，具有明显的归纳整理成分，秩序感强，张弛有序。

8.9　人物设计色彩写生

由于人处在社会中，情感丰富，受自然条件、社会条件、文化条件的制约，所以表现起来比较复杂。

8.9.1　构图

构图是画面成功与否的重要因素。构图的目的是为了表现主体形象，突出作者的主观意识，制造一种新的审美形式。

1.现实空间

作为绘画的主体形象，人物往往被处理为视觉的中心，周围的环境为了烘托人物而存在。

在人物设计色彩写生中我们要打破这种常规的认知方式,背景也可以成为画面的主体,追求统一的效果。人物可以居于画面中心,它是视觉的中心点,符合人们的视觉生理习惯,强烈而突出;也可以放置在画面的一侧,还可以偏离重心,把人物形象安排在画面构图的偏上、偏下、偏左、偏右位置,这样在心理可以产生失重感,更能吸引人们的视线,产生力的方向感和运动感。

2. 矛盾空间

绘画艺术在相当长的一段时间里努力追求表现现实生活,在画中竭力营造酷似真实场景的深度空间。直到现代艺术的出现,毕加索的立体主义开创了矛盾空间的造型方式,制造了视觉上的幻觉。传统的审美概念开始改变,人们不再以再现生活的原形作为评判艺术的唯一标准,对于画面空间的处理也开始出现了违背现实的景象。

> **小贴士**
>
> 荷兰画家埃舍尔在他的作品中就创造了许多局部看似合理、整体却包含无数不合理的组合空间;比利时画家马格里特也是创造超现实空间的大师,他常常利用空间物体比例的失衡以及内外空间的互换来营造反常的空间景象。矛盾空间中图形构成变化多端,内涵丰富,既矛盾又合理,并有一定的趣味性和多元性,能提高思维创造能力和想象能力。

8.9.2 色彩

人物色彩是我们再熟悉不过的色彩,如何通过主观创造对人物色彩进行变色处理,在变色的同时还要体现人物特有的地域特征、人文特征是我们必须考虑的问题。

设计色彩中对于人物的描绘要进行主观处理,使色彩既具有装饰性,符合人们的审美,同时要超越自然色彩,变自然色彩为主观色彩,充分表现人物的性格特征、文化修养等社会属性。这种色彩表现需要良好的艺术修养与大胆的取舍,色彩要生动,具有冲击力。

1. 超越自然色彩

人物的色彩特征比较明显,在设计色彩写生时受到的限制也比较多,为了表现人物的精神状态和内心世界,就要对现实的色彩进行夸张变色处理,使色彩关系更加和谐、鲜明。如图8.62所示。

2. 装饰色彩

为了表现良好的画面效果,通常情况下我们要对色彩进行主观处理。装饰色彩注重色彩之间的和谐关系,可以提高审美情趣,通过对比、韵律、节奏等表现手法突出人物的主体特征,使人物更加富有个性、更加鲜明、具有装饰与审美特征。如图8.63所示。

图8.62　人物设计色彩写生 陈佳丽　　　　图8.63　创意色彩人物插画 WPAPholic

点评：如图8.62所示，人物色彩被简化成单纯的色块，通过五官的删减，更加突出了人物的内心世界。

如图8.63所示，人物色彩具强烈的主观意识，装饰色彩丰富，富于理性分析，节奏感强，突出了色彩的韵律感与现代审美特征。

8.9.3　造型

人作为自然界中的一员，人物造型结构非常复杂并且具有多变性，人不是静止的，而是在不断运动中的，要想准确地把握人体的动势、结构、形体轮廓，就需要长期的观察、写生、归纳、整理。随着年龄、地域等条件的变化，人物外形会发生变化，所以在塑造时要懂得把握本质特征。

1. 省略

由于人物结构与运动规律、文化修养、地域特征的复杂性，所以在归纳时要把握大的比例、黑白灰、疏密变化等关系。比如，在画人物大的运动状态时，就要省略人物的面部表情甚至五官的具体刻画。在表现人物局部特征时比如女性飘逸的头发，就要省略五官乃至整个形体的结构，加强秀发丝丝缠绕、卷曲变化的特征。人物的造型可以是线条的简单处理，也可以是色块的平面化处理，还可以是抽象形体的概括提炼。

2. 提炼

通过提炼可以强化主体特征，使形象更加鲜明、醒目，对比更加强烈。从马蒂斯的《舞蹈者》我们可以看出现代派大师把人物提炼、简化成平面化的造型语言——剪纸的形式，运用简练的造型语言进行形象的重新组织。

案例分析

　　形式的创新、表现手法的多变、色彩语言的变色处理都能够有效地表现人物的内心世界与情感世界。如图 8.64～图 8.76 所示。

图8.64　人物设计色彩写生 曹彬彬

图8.65　插画作品Sara Tyson

　　点评：如图 8.64 所示，色彩组织丰富，富于表现力，人物色彩进行了简化处理，突出了前面物象的色彩特征，有效地调解了画面。色彩明暗、纯度对比强烈，主观控制色彩能力强。

　　如图 8.65 所示，来自加拿大的 Sara Tyson 在这幅插画中，对人物色彩强调立体性与塑造感，这种立体感是为了形体的色彩表现而进行的，不是传统的三维体力表现，人物色彩采用了变色、夸张的处理方式，因此画面色彩厚重、踏实。

图8.66　人物设计色彩写生 付珊珊

图8.67　人物设计色彩写生 范鹏飞

　　点评：如图 8.66 所示，色彩主观倾向明确，色块表现具体、明确，对比强烈，图案化的色彩表现语言与倾厚重的色彩关系更能突出主体人物。

　　如图 8.67 所示，画面借鉴了大师的作品，大胆进行裁切、分割，色块突出表现了作者的理性分析，对比强烈，主观意识明确。

08

图8.68　人物设计色彩写生 方原

图8.69　人物设计色彩写生

点评：如图 8.68 所示，人物形象简洁、明确，色彩表现主观、生动，具有很好的色彩控制能力，画面表现较为强烈，不足之处是色彩变化略显简单，层次不够丰富。

　　如图 8.69 所示，人物面部形象夸张，色彩表现热烈，头发进行了主观处理，层次分明，色彩归纳提炼为土红色，和谐、统一。

图8.70　人物设计色彩写生 杨志辉

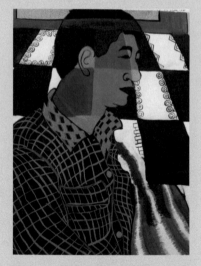

图8.71　人物设计色彩写生 杨志辉

点评：如图 8.70 所示，作品进行了理性的归纳整理，利用了解构的表现形式。图形表现丰富，色彩强烈、大胆，纯色的应用使画面充满了青春气息，律动的线条活跃了整个画面，富于节奏感。

　　如图 8.71 所示，人物面部色彩的拼接打破了传统的写实色彩表现风格，增加了色彩层次。衣服清晰活跃的线条色彩与背景中黑白交错的色块形成鲜明对比，将画面带入一个轻松的氛围。

08

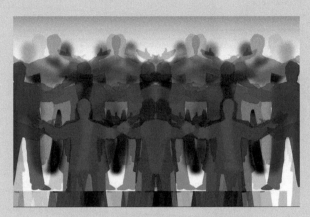

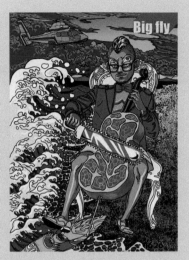

图8.72　不同颜色的人物幻影图片　　　　　　图8.73　色彩人物插画

　　点评：如图 8.72 所示，人物色彩以剪影的形式进行色彩表现，层次丰富，重叠交错的色彩与人物形象形成鲜明的、独特的表现风格与画面语言，具有时代特征。

　　如图 8.73 所示，画面以现代科技手段进行设计，色调充满了时代感和神秘的情境，富于节奏的冷暖调色彩变化具有强烈的装饰化、韵律感。人物主体色调突出，色彩概括，明暗对比协调。

08

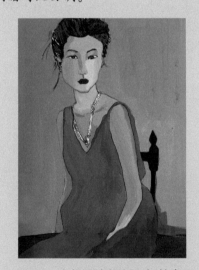

图8.74　人物设计色彩写生 韩春雪　　　　　图8.75　人物设计色彩写生 张萍

　　点评：如图 8.74 所示，忧郁的蓝紫色调充满了整个画面，表现出人物淡淡的哀伤的心理状态。色彩表现细腻，在冷色调中寻求局部细微的变化，形体概括简洁，不足之处是人物服装色彩表现略显单一。

　　如图 8.75 所示，色彩张扬、强烈，具有冲击力，冷暖两大色系的对比强有力地冲击着人们的视觉与心理，画面不拘泥于形体的表现，而是着眼于色彩的表现力，因此在有意安排的错落有致的色块中，我们可以体会到形体的看似不经意的表现。

图8.76 人物设计色彩写生

点评：运用限色的表现形式使人物处于非真实的色彩体系中。冷艳的蓝色带来了神秘感和距离感，背景的红色又一次张扬了画面的色彩冲击与对比。

本章小结

设计色彩写生是从自然色彩向设计色彩的必经之路，设计色彩写生强调色彩的理性分析。通过对色彩的强化训练，使学习者从客观地再现转变为主观的色彩处理。从自然色彩、写生色彩、绘画色彩逐步演变到设计色彩，在这里色彩观念是全新的，打破了客观性，打破了传统的色彩认知性，突出色彩的主体特征、构成特征、情感表现、文化内涵。在表现手法上运用综合表现形式，材料多变，肌理丰富，画面富于形式感。

复习思考题

1. 为什么说静物色彩写生较风景写生具有一定的持久性？
2. 怎样进行色调的归纳整理？
3. 设计色彩写生的构图有哪几种形式？
4. 如何利用色彩体现人物的情感因素？

课堂实训

针对静物、风景、人物分别进行有目的的色调分离训练，要求色彩分别限制在三种、四种、五种，尺寸为30cm×30cm，通过训练把握画面整体的色彩构成体系与独特、新颖的视角。

第9章

案例分析

色彩训练是对自然色彩进行观察与理解，通过色彩的感知与心理效应，运用多种色彩物象表现形式进行重新组合，这种组合需要良好的色彩控制力与对色彩意向美的总结，将具象事物与抽象的情感表达融为一体，形成心理色彩形象。色彩训练包括情感训练、空间混合、色彩推移、色彩限色表现等多种表现形式，无论哪种形式，都是为了提高学生的创新能力，注重主观情感的表达，增强理性认识，为今后的设计做准备。

9.1　色彩情感联想案例分析

色彩具有情感，不同的色彩可以引起人们不同的情感反应，相同的色彩因人们的地域、年龄、身份、文化修养、宗教、政治信仰的不同而产生不同的情感联想。人们对色彩的情感表现进行了科学的分析、总结，在不断的实践过程中，制定了一套行之有效的训练方法，也就是通过意象的或抽象的形体与色彩表现不同的情感，这主要是通过人们的视觉与视觉经验综合完成的。

色彩情感联想案例如图 9.1 ～图 9.8 所示。

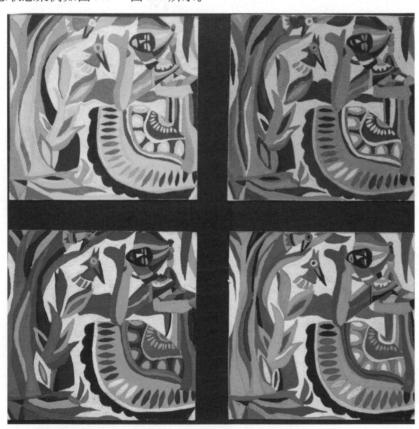

图9.1　色彩情感联想 宋文

点评：通过抽象图形的运用与近似色彩的组合、明度变化，充分表现了不同的情感因素，画面处于动荡不安之中，色彩表现和谐、统一。

图9.2　色彩情感联想 邱洁

点评：通过一组几何图形的组合、穿插、叠加表现了丰富的画面层次，色彩进行了冷暖对比，色块组织富有创意，形体简洁，情感表现充分。

 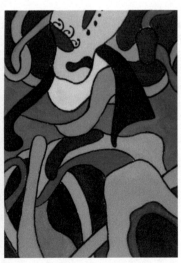

图9.3　色彩情感联想 封华

点评：形体表现丰富，色彩对比强烈、层次丰富、错落有致。画面主体色调突出，形与形之间的色彩相互呼应，充分体现了生活的丰富多彩。

图9.4　色彩情感联想 闫界

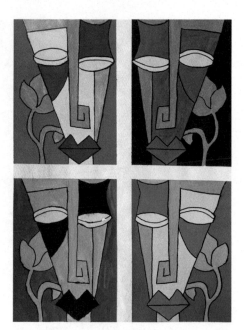

图9.5　色彩情感联想 张迪界

　　点评：如图 9.4 所示，作者通过蓝色、红色、粉色、熟褐色表现了酸甜苦辣，通过跳跃的图形增加了这种情感的表达。

　　如图 9.5 所示，形体表现简洁、概括，色彩对比强烈、层次丰富、错落有致，通过冷暖色调的表现和对比表现了不同的情感世界。

图9.6　色彩情感联想 王晓丹

图9.7　色彩情感联想 柴思明

　　点评：如图 9.6 所示，通过几组色块表现静物，打破了传统的静物刻画方式，色彩强烈，主观表现丰富，图形刻画略显简单。

　　如图 9.7 所示，大胆地借鉴了民间艺术图形语言与色彩，不同之处是将主体图形进行色块分割表现，一幅画面中表现了不同的色彩情感。

图9.8 色彩情感联想 王艺霖

点评：通过不同的色调组合表现春、夏、秋、冬的四季变化，画面较为统一、和谐，不足之处是色彩表现还欠主观和大胆。

9.2 色彩推移案例分析

色彩的推移训练可以使学习者能够充分了解色彩的明度、纯度、色相等变化，并在实践过程中不断地丰富对颜料性能的了解、掌握与运用程度。画面色彩搭配需要进行主观分析与处理，要注意画面色彩的虚实、明暗、远近等对比关系。

色彩推移案例如图 9.9 ～图 9.15 所示。

图9.9 色彩推移练习

点评：作品采用了明度推移设计方法，色阶秩序符合渐变的特征，通过女性头发的细微明度变化，表现了一种轻柔、活力。

09

图9.10　色彩推移

图9.11　色彩推移

点评：如图9.10所示，作品采用了明度推移的构成方法，色彩采用了主观表现形式，画面色调和谐。

如图9.11所示，作品采用了色相推移，图形采用抽象的表现形式，在这里色彩的明暗才是画面的主体，图形要素已经变成了附属品。

图9.12　色彩推移 陈璐

图9.13　色彩推移 王志焕

点评：如图9.12所示，画面淡雅、和谐，色彩符合图形特征，色调合理、丰富，有效地表现了海边的场景。

如图9.13所示，作品以明度的推移、色彩的渐变表现出海边渔船景色。色彩具有理性思维，表现得丝丝入扣，明度变化细腻。

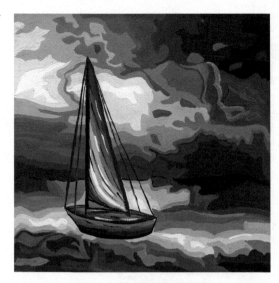

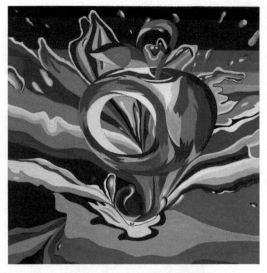

图9.14　色彩推移 鄢云凤　　　　　　　图9.15　色彩推移 张春梅

　　点评：如图 9.14 所示，同样是海边场景，此幅作品更加注重色彩的流动性和暗部层次的变化，空间表现较为丰富。画面色彩塑造了一种神秘感和不可预知性，天水结合紧密，创造了一种非现实的真实。

　　如图 9.15 所示，作品运用了黄、红、蓝作为主色调，强烈的补色推移表现得细腻、深入，画面主题突出、丰富。

09

9.3　色相对比案例分析

　　色相对比训练可以使学习者充分了解色彩相貌和相互之间的关系、变化，并在实践过程中不断地掌握与运用色相来组织有效的、丰富的画面。

　　色相对比案例如图 9.16 ～ 9.23 所示。

图9.16　色相对比 柴思明

　　点评：作品运用了冷暖——黄色和紫色这两种补色进行色相对比，静物色彩表现轻松、愉悦，形式感较为丰富，具有主观表现意识。

图9.17　静物色彩设计写生 黄倩颖

　　点评：作品运用高明度、高强度的色相对比形式，图形采用几何形的抽象表现形式，大面积的、冲突的色相对比强烈地刺激着受众。

图9.18　色相冷暖对比 刘青云

图9.19　人物色彩归纳 牛密林

　　点评：如图9.18所示，此作品运用了色相冷暖对比的表现形式，色彩表现层次丰富，通过色相的明度推移充分展现了色彩的多样性。

　　如图9.19所示，人物形象简洁、生动，色彩表现强烈、丰富。画面具有厚重的色彩质感，色相明确、对比鲜明。

图9.20 色相对比 邱洁

点评：如图 9.20 所示，由大小不同色块进行静物表现，整幅画色彩跳跃，色相丰富，生机勃勃。

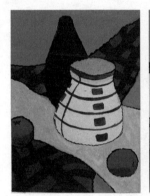 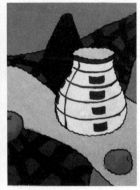

图9.21 色彩对比 张小溪

如图 9.21 所示，画面表现简洁、安静，色彩对比形式柔和。图形语言表述概括与色彩形成统一风格，两种色调的表现展现了不同的画面场景与意境。

图9.22 色相对比 赵颖

如图 9.22 所示，作品运用了色相对比的形式，红色系和绿色系表现了两种不同的画面意境和作者的情感，图形语言略显粗糙，色彩表现层次还需加强。

09

图9.23　色相对比　张如画

　　点评：画面采用提炼概括的手法，忽略静物的形体特征，以色彩的丰富性、冷暖来表现形体和空间氛围。冷色调显得干净、冷静，暖色调显得温馨、强烈。

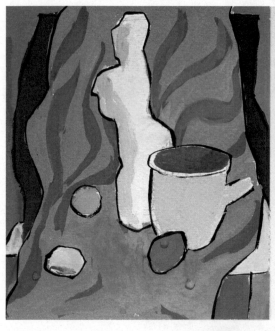

图9.24　色相对比　张如画

　　点评：冷暖色调的对比使画面更加活泼、更有空间感和层次感，作品色彩变化丰富，形体的简洁衬托出色彩的丰富性和主观表现性。

参 考 文 献

[1] 朱琴 . 设计色彩 . 武汉 : 华中科技大学出版社，2011

[2] 胡天君，王志远 . 设计色彩 . 北京 : 中国电力出版社，2010

[3] [日] 伊达千代 . 悦知文化 (译). 色彩设计的原理 . 北京 : 中信出版社，2011

[4] [韩] 金容淑 . 武传海，曹婷译 . 设计中的色彩心理学 . 北京 : 人民邮电出版社，2013

[5] [美] 杰米 • 琳 . 贾毓婷，纪春莲译 . 不可思议的色彩能量书 . 北京 : 新世界出版社，2012

[6] [日] 野村顺一 . 张雷译 . 色彩心理学 . 上海 : 南海出版公司，2014

[7] 锐艺视觉 . 解密色彩设计原理 . 上海 : 电子工业出版社，2013

[8] 王雪薇，凡鸿 . 色彩设计原理 . 北京 : 北京理工大学出版社，2014

[9] 戴维 • 霍尔农 . 王雪婷译 . 视觉艺术色彩 : 在艺术与设计中理解与运用色彩 . 杭州 : 浙江摄影出版社，
 2014

[10] 陆琦 . 从色彩走向设计 . 北京 : 中国美术学院出版社，2004